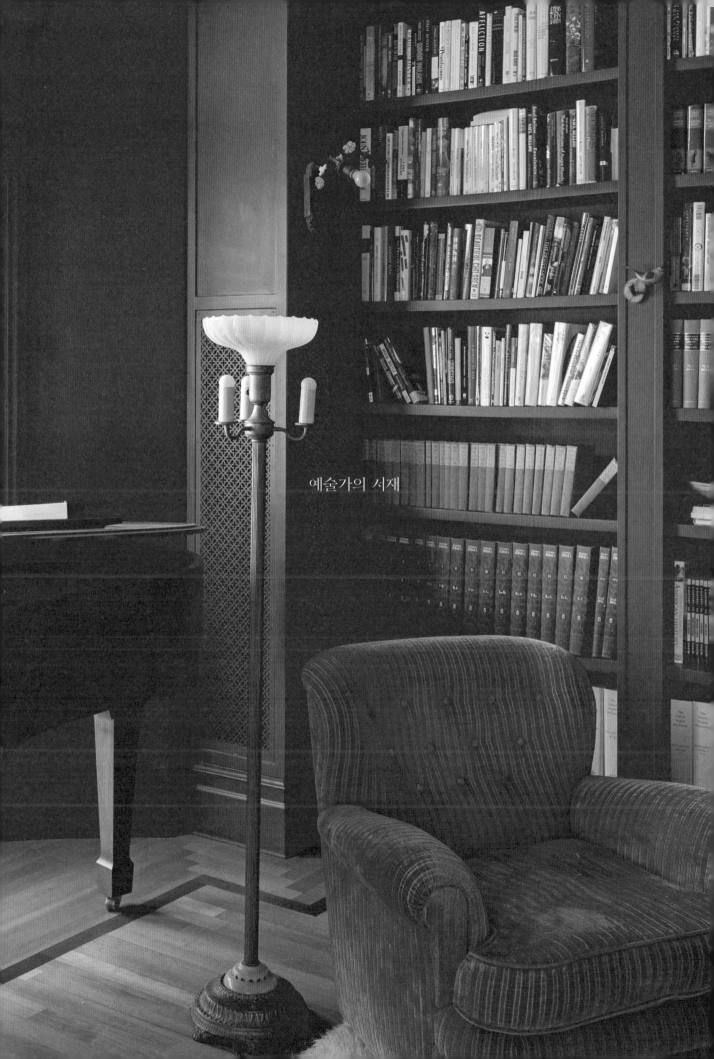

예술가의 서재

예술가의 서재

그들은 어떻게 책과 함께 살아가는가

니나 프루덴버거 지음 | 노유연 옮김

셰이드 드게스 사진

한길사

BIBLIO·STYLE: HOW WE LIVE AT HOME WITH BOOKS

▲ 소설가 조너선 사프란 포어의 브루클린 자택 안 조용한 공간
◀◀ 제임스 펜턴과 데릴 핑크니의 할렘 집에 있는 피아노와 그 위에 쌓여 있는 책들

줄리안, 울프,
그리고 마이크를 위하여

———

예술가의 서재

책의 세상을 탐험하는 즐거움 9

1. 감성적인 사람들

1,000여 편의 이야기가 있는 집
 아테나 맥알파인 13

모든 의자가 책 읽는 자리가 되는 곳
 캐슬린 해켓 · 스티븐 앤톤슨 25

책을 다루는 자신만의 방식
 칼 오베 크나우스고르 31

서재, 자기만의 방
 R. O. 블레크먼 · 모이샤 쿠비니 39

마법의 책장
 피에르 르탕 47

2. 직관적인 사람들

스타일과 본질이 만나는 곳
 이마뉘엘 드베제 59

책 읽기의 미학
 필립 림 65

다채로운 서재
 로만 알론소 75

그림 그리는 삶
 조아나 아빌레즈 81

아름다운 무질서
 이렌 실바그니 89

놀라움, 호기심 그리고 이상한 꿈
 빅 뮤니츠 99

3. 정리가들

마지막 서가
 래리 맥머트리 109

정리정돈의 오아시스
 토드 히도 117

첫사랑에서 시작된 컬렉션
 마크 리 125

아이디어를 위한 공간
 조너선 사프란 포어 131

할머니의 유산
 요다나 멍크 마틴 137

만화 인생
 아트 슈피겔만 · 프랑수아즈 몰리 147

서재 결혼시키기
 가이 탈레스 · 난 탈레스 153

4. 전문가들

활자를 위한 성지
프랑코 마리아 리치 163

문학적 르네상스
제임스 펜턴 · 데릴 핑크니 171

집의 기본 단위
페르난다 프라가테리오 · 안토니오 데 캄포스 로사도 181

쉼이 되는 공간
실비아 비치 휘트먼 189

애서가의 은신처
마이클 실버블랫 199

세상에서 가장 아름다운 책 표지
코랄리 빅포드 스미스 205

책이 예술이 되는 곳
리 카플란 · 휘트니 카플란 211

5. 수집가들

큰손
마이클 보이드 221

수집가의 눈, 독자의 가슴
미하엘 푹스 · 콘슈탄체 브레턴 227

영감과 정보를 주는 이층 서가
페드로 레예스 · 카를라 페르난데스 235

할머니의 요리책
캐롤라인 랜들 윌리엄스 243

파리지앵의 아파트에서 떠나는 세계 여행
캐롤라이나 어빙 249

자연에 대한 찬미
프린스 루이 알버트 드 브로이 257

책과 꽃이 있는 집
로빈 루카스 265

서른두 번의 여행을 마치며 | 감사의 말 270

나만의 미학을 만드는 첫걸음 | 옮긴이 후기 272

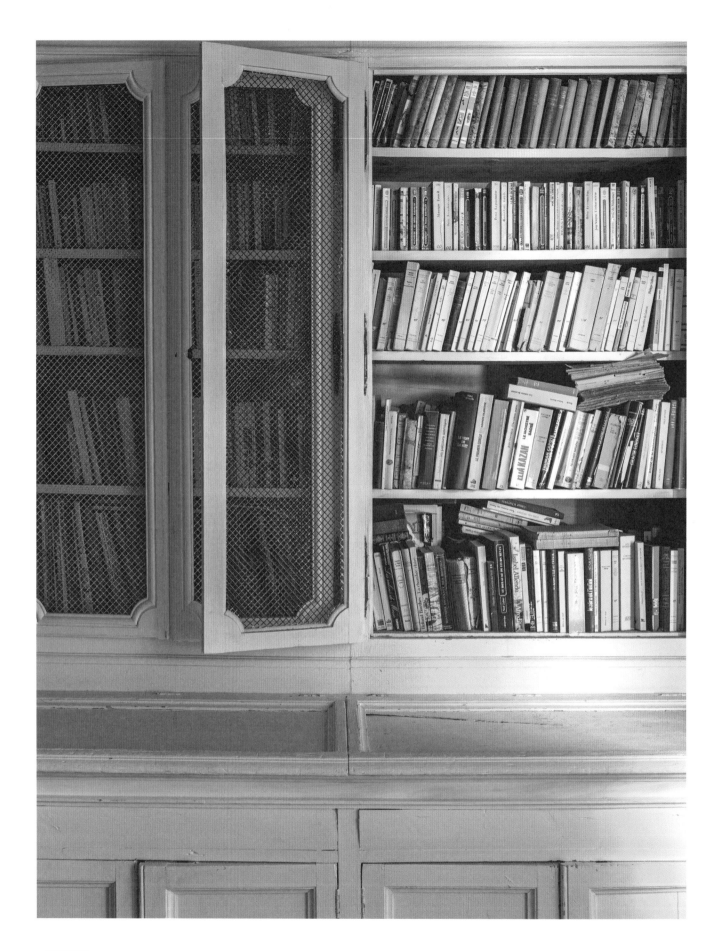

책의 세상을 탐험하는 즐거움

저는 언제나 무엇이 집house을 집home답게 만드는가에 대한 질문에 관심이 많았습니다. 어떤 요소들이 집을 물리적 구조물 그 이상의 것으로 만들고 우리 모두가 갈망하는 따뜻함을 불어넣어줄 수 있을까요? 15년간 디자이너로 활동하면서 이 질문에 대한 답은 의외로 간단하다는 것을 깨달았습니다. 바로 자신이 사랑하는 것으로 주변을 채우면 된다는 점입니다.

첫 번째 책『서퍼들의 집』Surf Shack을 쓰기 위해 전 세계 곳곳의 집들을 찾아다니면서 알게 된 것이 있습니다. 무슨 일이든 열정으로 시작하면 아름다움은 저절로 뒤따라온다는 것이지요. 두 번째 책인 이 책을 집필하면서 만난 사람들은 책에 대한 사랑으로 집의 아름다움을 완성하고 있었습니다.

책은 그 자체로 아름다움의 대상입니다. 서가에 꽂히거나 탁자 위에 형형색색으로 쌓여 있는 책은 공간의 균형을 맞춰주고 분위기를 조화롭게 합니다. 집 안의 모든 것이 그렇듯 책 또한 관리가 필요합니다. 먼지를 털어줘야 하고, 분류하고 재정리하면서 계속 돌봐야 하지요. 사람과 책의 관계는 역동적이며 끊임없이 변화합니다.

또한 그 관계는 물질적인 것을 넘어섭니다. 우리가 방문한 모든 서재는 그 집의 중심이었고, 그들의 인생에서 매우 의미 있는 장소였습니다. 그곳에서 우리는 책이 집에 더해준 삶과 정신을 파악하려 했습니다. 어떤 수집가의 서재는 끊임없이 사용되고 있었고, 어떤 수집가는 아직 읽지 않은 책의 잠재적 즐거움으로 서재를 채우고 있었습니다. 어느 쪽이든 그들은 서가에서 자신이 가장 좋아하는 책을, 자신만의 방법으로 거의 무의식적으로 찾아냈습니다.

우리는 이 프로젝트를 진행하면서 아름답게 꾸민 서재니 방대한 분야 또는 희귀 초판으로 채운 서재에만 집중하지 않았습니다. 이 책은 일반인들은 엄두도 낼 수 없는 서재에 관한 것도 아니고, 완벽하게 꾸며진 집에 관한 책도 아닙니다. 이야기를 전달하는 '책의 힘'에 관한 책이라고 할 수 있습니다. 인터뷰 과정에서 우리가 계속해서 발견한 사실은, 책에 둘러싸여 사는 사람일수록 자신의 삶과 관심사, 열정 그리고 가치에 대해서 대화하기를 좋아한다는 것입니다. 자신들의 과거와 미래에 대한 이야기까지도 말이지요. 책은 우리에게 일탈을 허용하고, 서재는 각자의 색을 드러내는 이야기를 창조할 수 있게 합니다. 우리가 남기고 갈 유산이기도 하지요.

키케로가 남긴 유명한 말이 있습니다.

"책 없는 방은 영혼 없는 육체와 같다"A room without books is like a body without a soul.

예전에는 이 말에 흔쾌히 동의하지 않았지만, 지금은 이해할 수 있게 되었습니다. 우리가 책의 세상을 탐험하면서 발견한 즐거움을 당신도 이 책에서 찾을 수 있기를 바랍니다.

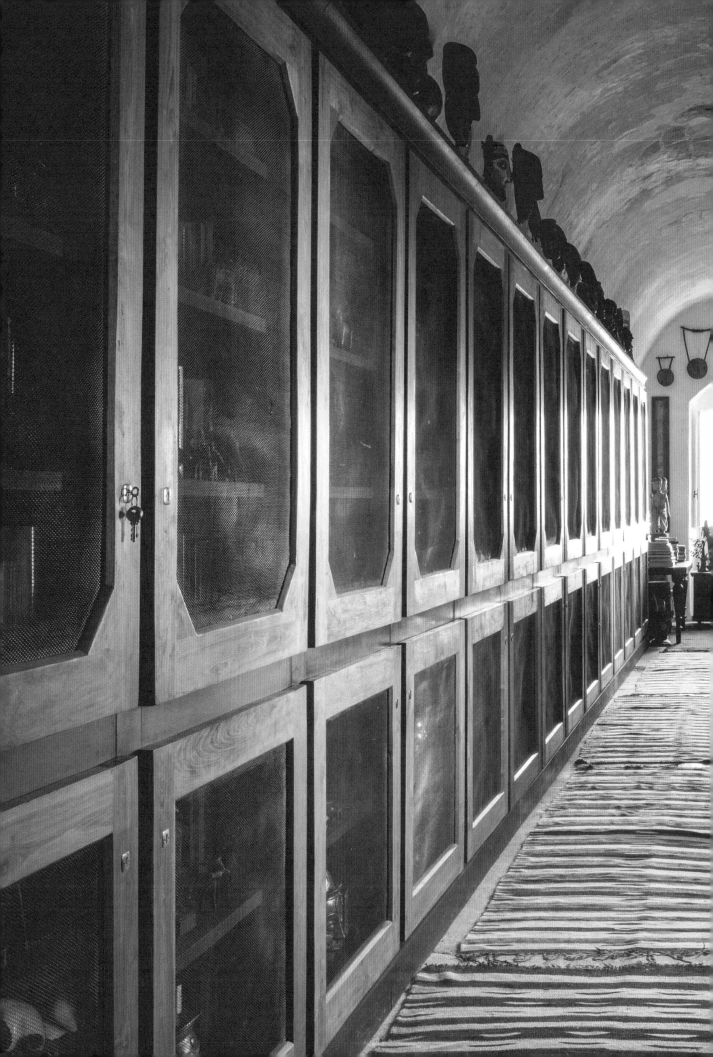

1. 감성적인 사람들

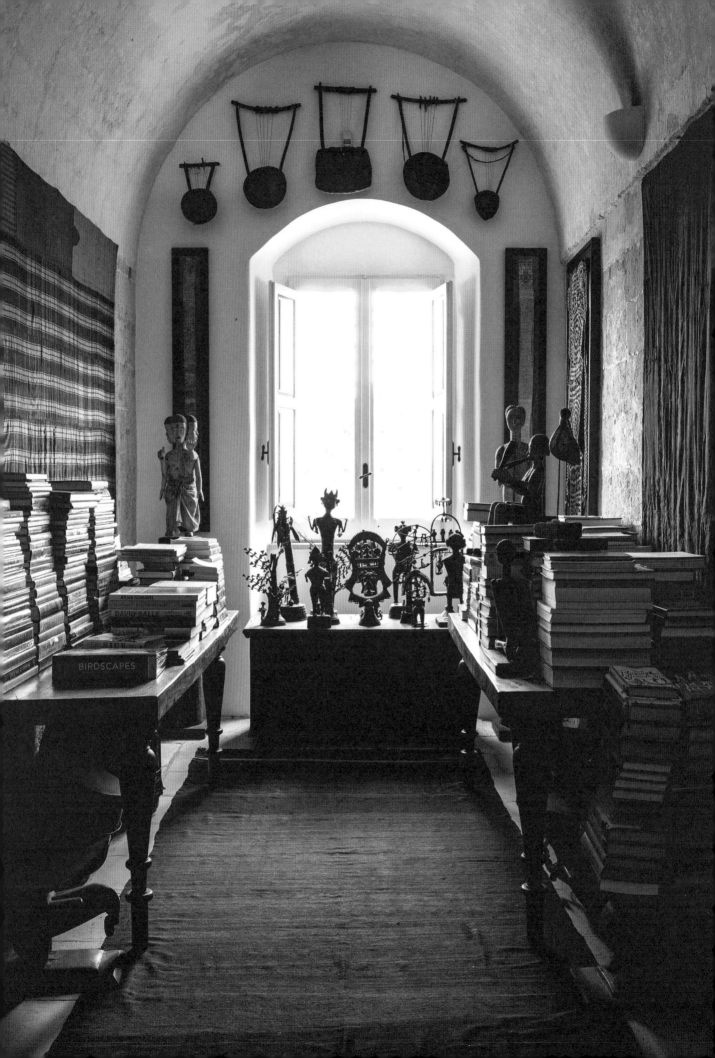

1,000여 편의 이야기가 있는 집

아테나 맥알파인*
이탈리아 풀리아

아테나 맥알파인Athena McAlpine은 그녀의 뒤를 바짝 따라가는 키 큰 반려견 글로리아와 함께 '일 콘벤토 디 산타 마리아 디 코스탄티노폴리'Il Convento di Santa Maria di Costantinopoli의 유서 깊은 석조홀을 걸어가면서 그곳에 있는 대부분의 책을 거의 보지 않고 구별했다. 1,000여 권이 넘는 책이다.

"이 책들은 모두 인도에 관한 것이에요. 저것들은 실내장식 관련 책이고, 이것들은 사진에 관한 책입니다. 이 책꽂이에 있는 책은 모두 손님들이 수영장에서 읽을 수 있게 준비한 가벼운 소설이에요."

쌓여 있는 책은 주제별로 분류되어 있고, 자물쇠로 잠긴 책장 안의 책은 작가의 이름순으로 꽂혀 있다.

그리스에서 태어나고 런던에서 자란 맥알파인은 4년 전 그녀의 남편 알라스테어Alastair가 죽기 전까지 이곳에서 함께 살았다. 남편은 부부가 좋아하는 모든 책의 초판을 구하고자 노력했다. 재키 콜린스Jackie Collins의 소설책도 모두 초판이었다. 서가의 규모를 보니 부부가 책을 정말 좋아한다는 것을 알 수 있었다. 그녀는 자신에게 이 방대한 규모의 초판 도서 컬렉션을 지킬 책임이 있다고 말한다.

건물은 오래전 프란체스코회 수도원이었고 한때 담배 공장으로 사용되기도 했다. 지금은 맥알파인의 개인 집인 동시에 호텔로도 사용되고 있다. 황량하고 거칠지만 아름답게 펼쳐진 이탈리아의 시골 풀리아Puglia에 위치한 이 집은 숨 막힐 정도로 아름다우면서도 편안한 기운이 감돈다.

둥근 천장과 회랑, 길게 늘어선 서가까지 모든 것들이 과거를 떠올리게 하지만 역사 박물관은 아니다. 현대 미술 작품이나 그녀가 거주했던 다양한 도시를 연상시키는 소품, 다육식물 정원, 세상의 거의 모든 주제에 관한 책 등으로 가득 차 있는 그녀의 집은 역사와 자연의 아름다움을 동시에 담고 있는 역동적이면서 이색적인 공간이다.

집 안의 다른 공간과 마찬가지로 서재에도 사적인 것과 공적인 것이 섞여 있다. 자물쇠로 채워진 책장 안에 보관된 사적인 책을 제외한 나머지 책은 손님들도 자

* 마거릿 대처 전 영국 수상의 고문으로도 활동했던 영국의 기업가이자 정치인이었던 알리스터 맥알파인의 부인. 그리스 출신인 그는 결혼 후 이탈리아 풀리아주로 이주해 오래된 수도원을 개조하고 그곳에 살면서 호텔 '베드 앤 브랙퍼스트'(Bed and Breakfast)를 운영하고 있다.

◀ 맥알파인은 호텔 손님들이 수영장에서 읽을 수 있는 책을 준비해두었다.
◀◀ 캐비닛 안은 개인 소장용 초판본으로 채워져 있고, 복도를 따라 쌓여 있는 책은 주제별로 정리되어 있다.

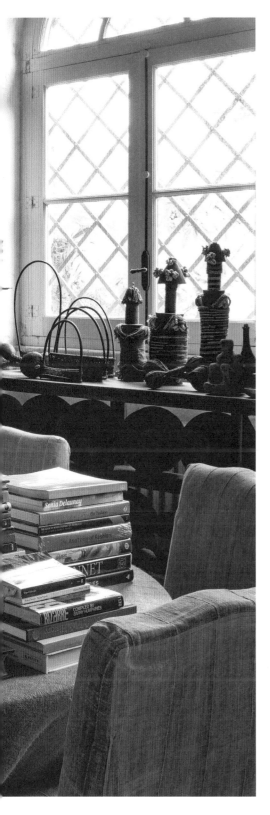

▲ 최근 여행지에서 찾은 다채로운 직물과 소품들.
◀ 선별된 사진과 책을 볼 수 있는 콘벤토의 공동 공간.

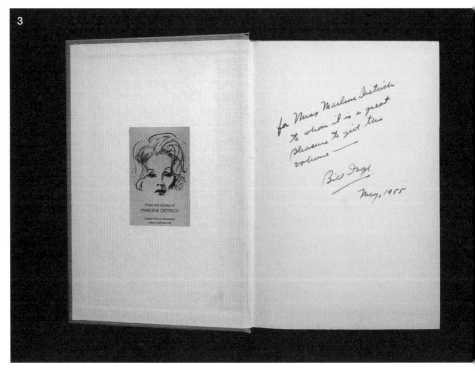

1. 건물은 17세기에 지어졌다.

2. 계단에 세워져 있는 아프리카
 조각품.

3. 디트리히의 장서표가 붙어 있는
 『속임수의 대가』.

4. 손님 방에도 책이 가득하다.

유롭게 꺼내 볼 수 있다. 런던의 독립서점 존 산도 북스John Sandoe Books에서 정기적으로 책을 받고 있는 맥알파인은 "책이 도착하는 날은 마치 크리스마스 같다"고 말한다. 그런데 요즈음 서재를 대대적으로 정리하려 하고 있다.

"저는 원래 물건을 잘 버리는 편이 아니지만, 이제 좀 정리하고 가볍게 할 때가 온 것 같다는 생각이 들어요. 그런 의미에서 남편에게는 잘된 일이죠. 이런 문제를 해결할 필요가 없으니까요. 남편은 크게 아프지도 않았고 자신을 둘러싼 환경을 마지막 날까지 즐겼어요. 정말 행복한 삶이었다고 생각해요. 이 집과 관련된 모든 것들은 제 남편 또는 결혼 생활과 연관되어 있어요. 과거의 수많은 추억을 뒤로하고 앞으로 나아간다는 것은 쉬운 일이 아니죠. 사실 저는 더 많은 책을 보관할 수 있는 공간을 갖고 싶어요."

하지만 절대로 정리할 수 없는 책도 많다. 예를 들어 남편에게 크리스마스 선물로 받은 『허클베리 핀』Huck Finn 초판본이 그렇다. 맥알파인은 특히 자신이 좋아하는 영화가 책으로 출간되면 그것들을 모으기 좋아한다. 『명탐정 필립』The Big Sleep, 『사냥꾼의 밤』Night of the Hunter, 『아프리카의 여왕』African Queen, 『소유와 무소유』To Have and Have Not, 『미스터 굿바를 찾아서』Looking for Mr. Goodbar 등이다.

VIP라고 불리는 캐비닛도 있다.

"제게 특별한 의미가 있는 책이 들어 있어요. 잃어버리고 싶지 않은 책들이죠."

캐비닛 속 책들은 평범한 시선으로는 알아차리기 힘든 특별한 방식에 따라 분류되어 있다. 예를 들면 그녀의 친구들이 쓴 책이나 콘벤토를 배경으로 한 『사랑의 바다』Sea of Love 같은 것들이다. 선반 하나는 모두 강아지에 관한 책으로 채워져 있고, 또 다른 선반에는 특별히 아름다운 장정들을 모아 두었다. 그녀가 가장 슬플 때 읽는 책들도 있고, 존 에드가 후버의 소설 『속임수의 대가』Masters of Deceit와 같은 별난 책——영화배우 아돌프 멘주가 마를레네 디트리히에게 선물한 표시가 남아 있다*——은 에로틱한 소설이나 유난히 표지가 예쁜 『어느 시골 여인의 일기』Diary of Provincial Lady와 함께 꽂혀 있다.

이렇게 다양한 분야의 책은 맥알파인의 폭넓은 관심사와 호기심을 반영한다. 우리의 대화는 그녀가 현재 읽고 있는 그레이엄 그린Graham Greene의 『나의 이모와 함께한 여행』Travels with My Aunt에서

* 마를레네 디트리히(Marlene Dietrich, 1901-92)는 독일 출생의 미국 영화배우. 매력적인 외모와 목소리로 당시 선풍적인 인기를 끌었다. 연기뿐만 아니라 노래 실력과 패션 감각 또한 뛰어났는데, 동시대 활동했던 아돌프 멘주(Adolphe Menjou, 1890-1963)가 그녀의 환심을 사기 위해 선물했음을 짐작할 수 있다.

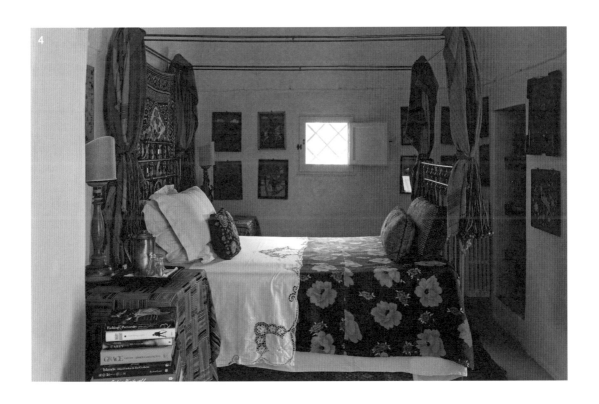

시작해 셰익스피어의 종교관에 대한 토론으로 이어졌다.

그녀는 좋아하는 책을 주변에 나눠주기를 즐기며, 자신의 열정과 관심사를 표현하는 데 언제나 활력이 넘친다. 연극학교를 다녔던 그녀는 다이애나 브릴랜드Diana Vreeland의 표정을 완벽하게 표현하고, 존 웹스터John Webster의 희곡『말피 공작부인』Duchess of Malfi 대본을 거의 외우고 있다.

"죽기 전에 프루스트Marcel Proust를 읽지 못하면 어쩌나 하는 불안감 때문에 이 책은 꼭 소장하고 있어요"라면서 그녀는 아름답게 디자인된『잃어버린 시간을 찾아서』In Search of Lost Time 특별판을 가리켰다.

> **❝** 저는 더 많은 책을 보관할 수 있는 공간을 갖고 싶어요. **❞**

1. 콘벤토에서는 책을 읽을 수 있는 뜻밖의 공간을 쉽게 찾을 수 있다.
2. 아테나 맥알파인.
3. 실내장식과 영화에 관한 책은 크기별로 정돈되어 있다.

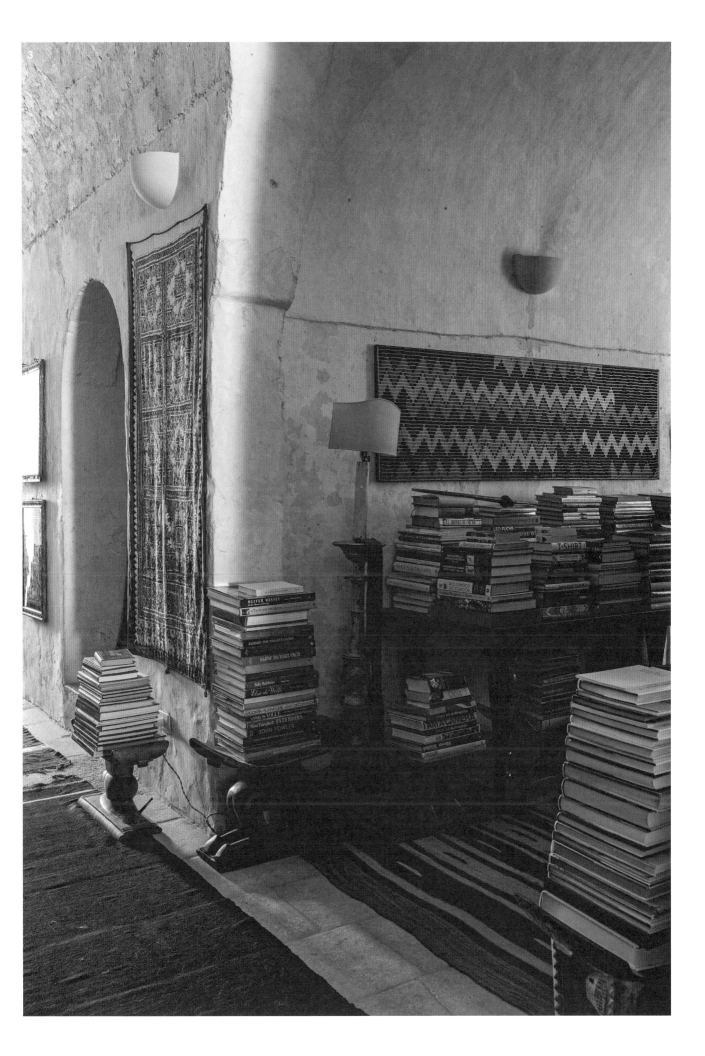

1. 전 세계를 여행하면서 모은 다양한 직물들.

2. 1939–59년도에 발간된 펭귄북스의 문고판 시리즈.

3. 회랑을 따라 난 길.

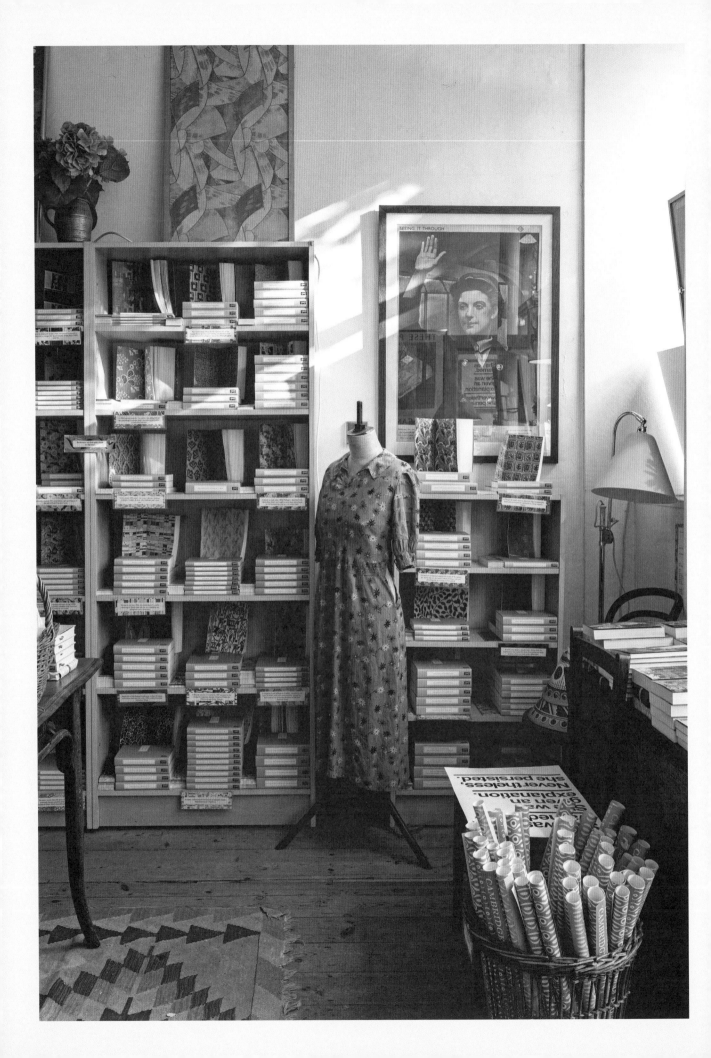

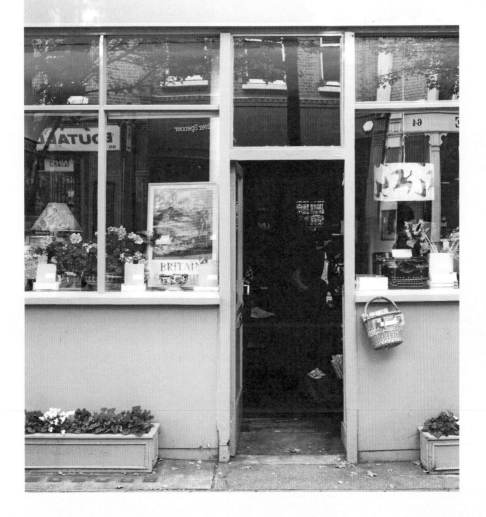

PERSEPHONE

책 읽는 사람들의 순례지

런던처럼 서점이 많은 도시에서도 페르세포네Persephone의 존재는 매우 특별하다. 이곳은 주로 20세기에 출간된 책 가운데 절판되었거나 잊힌 여성작가들의 책을 재발간해 판매하는 출판사 겸 서점이다. 푸른 회색 표지에 고유한 무늬의 면지로 디자인된 책들이 니컬라 보먼Nicola Beauman의 아늑한 서점을 가득 채우고 있다. 이곳을 방문한 손님들은 페르세포네에서 출간한 130종의 모든 책을 구매할 수 있을 뿐만 아니라, 가끔은 인근 농장에서 재배한 사과를 맛보는 행운을 누리며 공간이 주는 평온함을 한껏 즐길 수 있다.

▲ 영국 블룸스버리 거리에 위치한 책 읽는 사람들의 순례 장소.
◀ 페르세포네에서 출간한 책과 함께 진열된 빈티지 드레스.

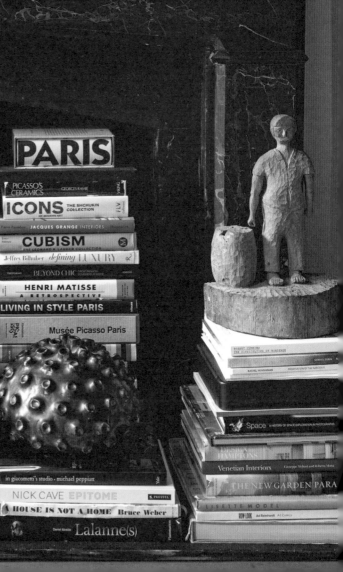

EVERYTHING IS ILLUMINATED — Jonathan Safran Foer

Robert Rauschenberg

LUC TUYMANS

ON THE

MARC DU

Mark Rothko

CRAFT IN THE MACHINE AGE

The Essential Cy Twombly

Jasper Johns & Retrospective — The Museum of Modern Art, New York

GIACOMETTI

Yves
BONNE

GIACOMETTI

Dazzling Design — AMANDA NISBET

PROVENCE

Philip Johnson: The Architect in His Own Words

WES ANDERSON COLLECTION

Time & Place

Jean-Charles Moreux

THE ART OF RICHARD TUTTLE

DEALER'S CHOICE — ai

INTERIOR DESIGN MASTER

French Decorative Art 1900-1942

THE WAY WE LIVE

LELEU

THE YVES SAINT LAURENT PIERRE BERGÉ COLLECTION

GEE'S BEND — THE WOMEN AND THEIR QUILTS

PARISIAN INTERIORS

New York

ANSELM KIEFER · NEXT YEAR IN JERUSALEM

A PORTFOLIO

PARIS

PICASSO'S CERAMICS — GEORGES RAMIE

ICONS THE SHCHUKIN COLLECTION

JACQUES GRANGE INTERIORS

CUBISM THE LEONARD A. LAUDER COLLECTION

Jeffrey Bilhuber defining LUXURY

BEYOND CHIC

HENRI MATISSE A RETROSPECTIVE

LIVING IN STYLE PARIS

Musée Picasso Paris

in giacometti's studio · michael peppiatt

NICK CAVE EPITOME

HOUSE IS NOT A HOME — Bruce Weber

Lalanne(s)

ROBERT LONGHI THE ELECTRIFYING OF MANKIND

PREPARATION OF THE WARDROBE

Space A HISTORY OF SPACE EXPLORATION IN PHOTOGRAPHS

HAMPTONS

Venetian Interiors

THE NEW GARDEN PARA

LISETTE MODEL

Ad Reinhardt Art Comics

모든 의자가 책 읽는 자리가 되는 곳

캐슬린 해켓* · 스티븐 앤톤슨**
미국 뉴욕

"남편에게 책에 대한 마음을 '집착'이라고 말하면 좋아하지 않아요."

작가 캐슬린 해켓Kathleen Hackett이 캐롤 가든 브라운스톤의 거실에 쌓인 책들을 가리키며 그녀의 남편 스티븐 앤톤슨Stephen Antonson에 대해서 한 말이다.

앤톤슨은 '집착'이 아니라 '관심'이라고 대답했다. 그는 석고로 장식품·가구·조형물을 만드는 예술가다.

요리책 저자인 해켓의 전용 서재에는 예술과 디자인 관련 책이 대부분의 공간을 차지한다. 집 안 곳곳에서 쉽게 책을 접할 수 있는데, 빅토리아식 응접실의 모습을 갖춘 우아한 거실에는 책으로 가득 찬 탁자가 벽난로를 에워싸고 있었다. 앤톤슨은 여러 개의 책장을 직접 제작하고 설치했다. 도널드 주드Donald Judd에게 영감을 받아 제작한 아들의 벙커 침대 빌트인 책장에는 『하디 보이스』*Hardy Boys* 시리즈가 꽂혀 있다. 실내장식은 앤톤슨이 주로 쓰는 흰색으로 디자인했지만, 형형색색의 책이 뿜어내는 에너지가 온 집 안에 넘친다.

"화장실도 마찬가지죠."

앤톤슨이 덧붙이자 해켓이 "거기에도 가보셔야 한다"고 말했다.

앤톤슨의 스튜디오 직원들은 이 집에 있는 책을 참고서로 활용한다.

"거실에 앉아서 책을 살펴보죠. 예전에 본 기억이 있는 책이나 그때그때 시선을 사로잡고 영감을 주는 책을 찾습니다. 여전히 책에서 뜻밖의 기쁨을 발견할 수 있어요. 매일 새로운 행복을 느끼는 거죠."

해켓은 인터넷과 책을 비교했다.

"인터넷은 그냥 이정표 같아요. 내가 가야 할 곳을 정확히 찾아 그곳에 도달하게 하죠. 그런데 책은 살아 있어요. 어디로 갈지 예측이 불가능하죠. 요리책도 마찬가지예요."

서재에는 디자인 분야의 고전인 프아르Poire · 랜드Rand · 자코메티Giacometti · 장 미셸 프랑크Jean-Michel Frank의 책과 요리연구가 줄리아 차일드Julia Child · 리처드 올니Richard Olney의 책이 함께 꽂혀 있다. 하지만 부부가 진행하고 있는 프로젝트에 따라 새로운 책도 자주 들여온다. 현재 해켓은 빵에 관한 책을 쓰고 있어서 ─ 대리석으로 만든 부엌 조리대 위에서 호밀빵 반죽이 발효 중이다 ─ 이 집에서 가장 인기

* 잡지 『엘르 데코』(*Elle Décor*)의 실내장식 디자인 및 요리 에디터로 일하면서 관련 책을 쓰고 있다.
** 주목받고 있는 미국의 석고 디자이너로 가구·조명·실내장식 소품 등을 만든다.

◀ 구입하기까지 논쟁을 벌였던 텔레비전은 결국 책에 가려졌다.

가 많은 독서용 의자 옆에 위치한 서가는 빵과 관련된 두꺼운 책들에게 자리를 내어준 상태다.

앤톤슨은 스트랜드 서점Strand Bookstore에 가면 언제나 새 책을 다섯 권 이상 구입한다.

"스트랜드 서점이 좋은 이유는 인터넷은 물론이고 다른 참고서에서는 찾을 수 없는 표본이 담긴 전시 도록이나 옥션 카탈로그를 구할 수 있다는 거죠. 그리고 100달러 이상 책을 구매하면 토트백을 공짜로 받을 수 있어요. 만약 스트랜드 서점이 없어진다면 전 절망할 거예요."

그렇다면 이 부부는 책을 어떻게 관리할까.

"상당수의 책은 지하에 있어요."

석조 바닥의 지하 창고에는 책으로 가득 채운 책장이 줄지어 있었다.

"이 집의 기본적인 규칙은 절대로 책을 버리지 않는다는 겁니다. 절대로요."

그렇기 때문에 부부는 주기적으로 중고 서점이나 할인 매장, 그리고 친구들에게 책을 기부한다. 책은 집과 고와누스Gowanus에 있는 앤톤슨의 스튜디오 사이를 정기적으로 오간다. 앤톤슨은 "역동적이라고 할 수 있죠"라고 표현했다. 실제로 그의 스튜디오에는 책으로 가득 찬 서가가 여러 개 있다.

최근 부부는 긴 논쟁 끝에 그들의 첫 번째 텔레비전을 장만했다. 그러나 현재 텔레비전은 예술 서적에 둘러싸여 가려진 벽난로 안에 처박혀 있다.

"마치 눈처럼 쌓여 있어요. 책 더미 속에서 텔레비전을 파내야 하죠."

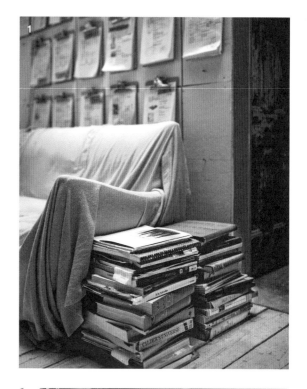

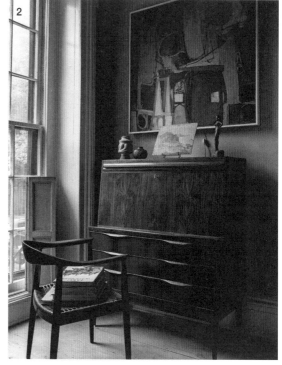

1. 앤톤슨의 스튜디오에 쌓여 있는 책 더미는 그에게 영감을 준다.
2. "어디든 앉을 곳을 찾으려면 먼저 책을 치워야 해요."
3. 이 의자는 집에서 가장 인기 있는 독서 장소다.

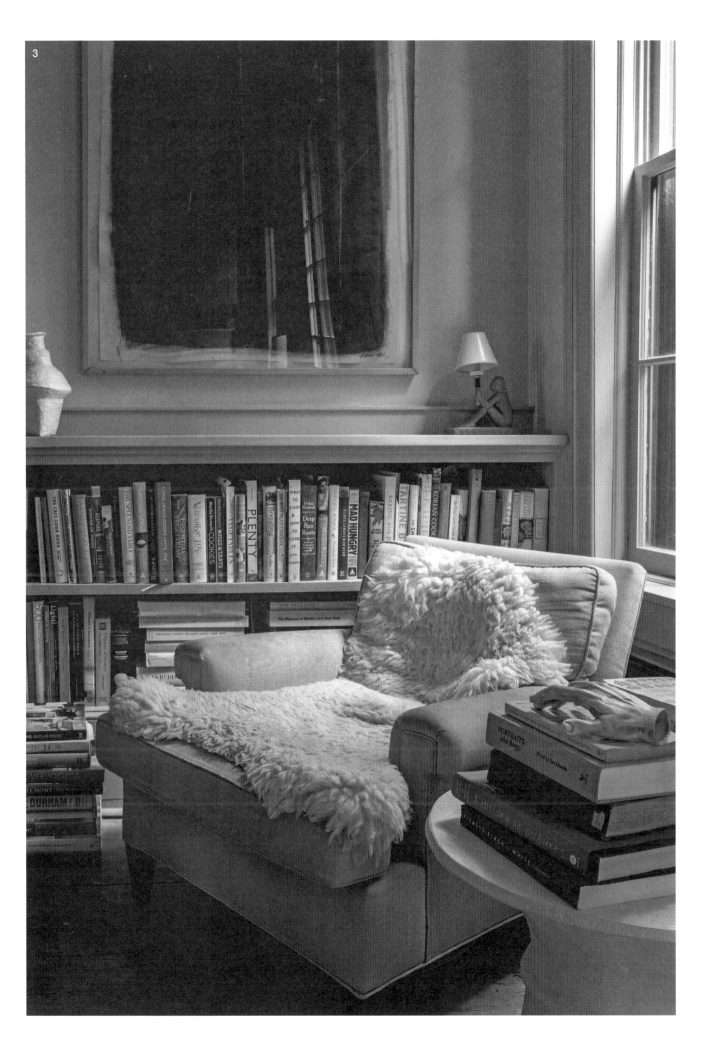

1. 캐슬린 해켓과 스티븐 앤톤슨.
2. 앤톤슨과 해켓은 한 번에 여러 권의 책을 읽는 것을 좋아한다.
3. 이 집에서는 서랍장도 서가가 된다.

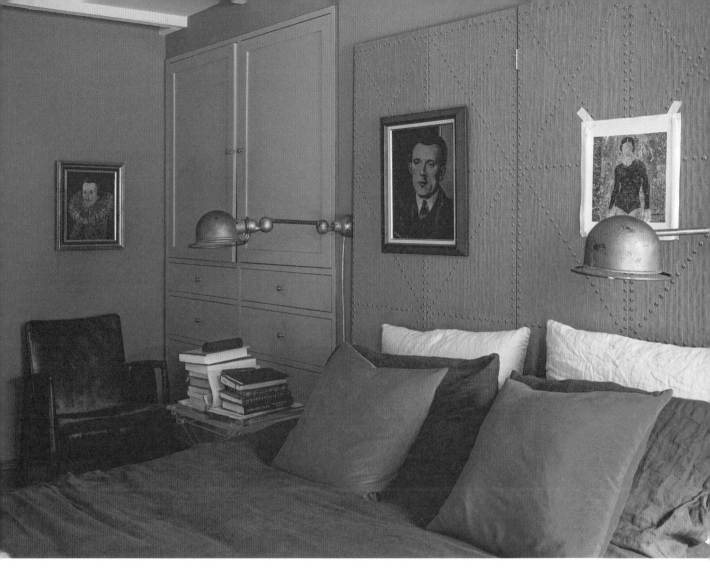

"이 집의 기본적인 규칙은
책을 절대로 버리지 않는다는
겁니다. 절대로요. "

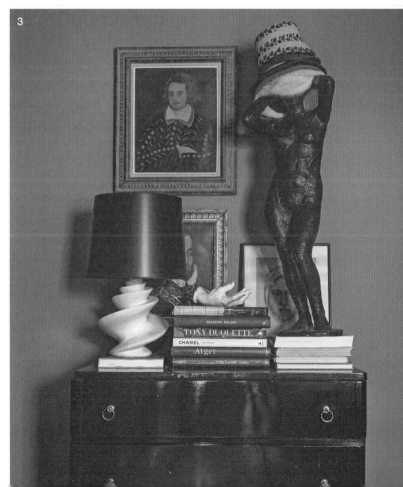

책을 다루는 자신만의 방식

칼 오베 크나우스고르*
스웨덴 말뫼

칼 오베 크나우스고르Karl Ove Knausgaard는 어린 시절 가장 좋아했던 책을 기억한다.

"『카리우스』Karius라는 어린이 그림책인데, 노르웨이에서 굉장히 인기가 많았어요. 한 여자아이와 정원에 관한 이야기입니다. 지금도 책 속의 그림들이 생생하게 기억나요."

『카리우스』는 크나우스고르의 자전적 소설 『나의 투쟁』My Struggle 시리즈와는 완전히 분위기가 다르다. 하지만 크나우스고르가 말하듯 "중요한 일에는 모두 어떤 계기가 있다."

크나우스고르는 덴마크 국경에서 얼마 떨어지지 않은 스웨덴 말뫼에 살고 있다. 작은 과수원 근처에 위치한 스칸디나비아 양식의 전원적이며 깔끔하고 아름다운 집에서 가족과 함께 지낸다. 하지만 그의 작업실은 완전히 다른 세상이다.

별채에 목골구조로 지은 그의 작업실은 무질서 그 자체다. 재떨이와 지저분한 접시, 층층이 쌓여 있는 책으로 가득 찼다. 그가 받은 문학상 트로피들은 화장실에 아무렇게나 진열되어 있고, 낡은 컴퓨터 화면에는 아직 저장되지 않은 것처럼 보이는 문서가 열려 있다. 문장 사이에서 위태롭게 깜빡이는 커서와 함께.

크나우스고르는 집중적으로 독서하는 시간과 아무것도 읽지 않는 시간을 번갈아 보낸다. 산처럼 높이 쌓인 책들은 그에게 동경의 대상이다. 그는 자신이 가진 책을 세 가지로 분류한다. 읽고 싶은 책·읽어야 하는 책·꼭 읽어야 한다고 느끼는 책으로 밀이다. 불변의 마지막 카테고리——그는 이 분야의 책을 '초자아직 책 더미'라고 칭한다——는 주로 철학서다.

그러나 대부분의 책은 어느 한 분야에 치우치지 않았다. 해외에서 번역·출간된 그의 책들 옆에는 러시아 소설가 투르게네프Trugenev, 캐나다 소설가 앤 카슨Anne Carson과 메기 넬슨Meggie Nelson, 일본계 영국 소설가 가즈오 이시구로Kazuo Ishiguro의 책과 노르웨이 현대 소설가들의 작품이 나란히 꽂혀 있다. 북유럽 범죄 소설도 있지만 기분이 우울할 때만 그 책들을 읽는다.

"저는 기억력이 나쁜데 가지고 있는 책은 너무 많아요."

그의 책들은 현재 네 곳의 집에 분산되어 있다. 책을 찾으려면 "이곳저곳 돌아다

* 노르웨이의 작가. 총 6권으로 출간된 자전적 소설 『나의 투쟁』이 전 세계적으로 선풍적인 인기를 끌면서 세계 문학 거장의 반열에 올랐다.

◀ 크나우스고르가 주로 글을 쓰는 작업실.

니면서 찾느라 엄청난 시간을 낭비"해야 한다. 그러나 장점이 될 때도 있다. 그동안 잊고 있었던 책을 우연히 찾게 되는 경우도 있기 때문이다.

"저는 모든 책이 글쓰기에 도움이 된다고 확신해요. 언젠가 소설로 쓰게 될 주제에 대한 책을 닥치는 대로 사들이죠."

그는 잠들기 전에 책을 읽고, (마지못해) 여행하게 될 때 책을 읽는다.

"저는 독서는 여유로운 행위라고 생각해요."

그래서 그는 전날 밤에 읽은 책의 내용을 기억하기에 너무 피곤한 시간이라고 생각하는 저녁에만 책을 읽는다.

난장판으로 보이는 자신의 서가에도 그 나름의 신념이 있었다.

"저는 사람들이 책을 다루는 방식이 그 사람의 성격을 나타내는 하나의 기준이 될 수 있다고 생각해요. 그런 점에서 저는 정말 조심성이 없는 사람이죠."

1. 스웨덴 말뫼에 있는 개조된 시골집.
2. 칼 오베 크나우스고르.
3. 별채에 있는 작업실.
4. 크나우스고르의 작업실 바닥.
5. 크나우스고르의 문학이 탄생하는 현장.
▶▶ 크나우스고르는 이 속에서 자신의 책을 찾을 수 없다고 인정한다.

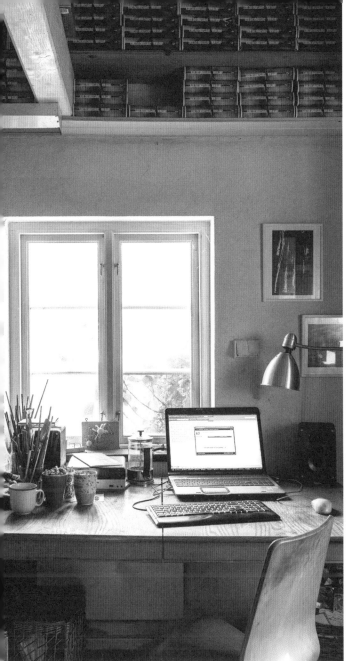

> ❝ 나는 모든 책이 글쓰기에 도움이 된다고
> 확신해요. 언젠가 소설로 쓰게 될 주제에 대한
> 책을 닥치는 대로 사들이죠. ❞

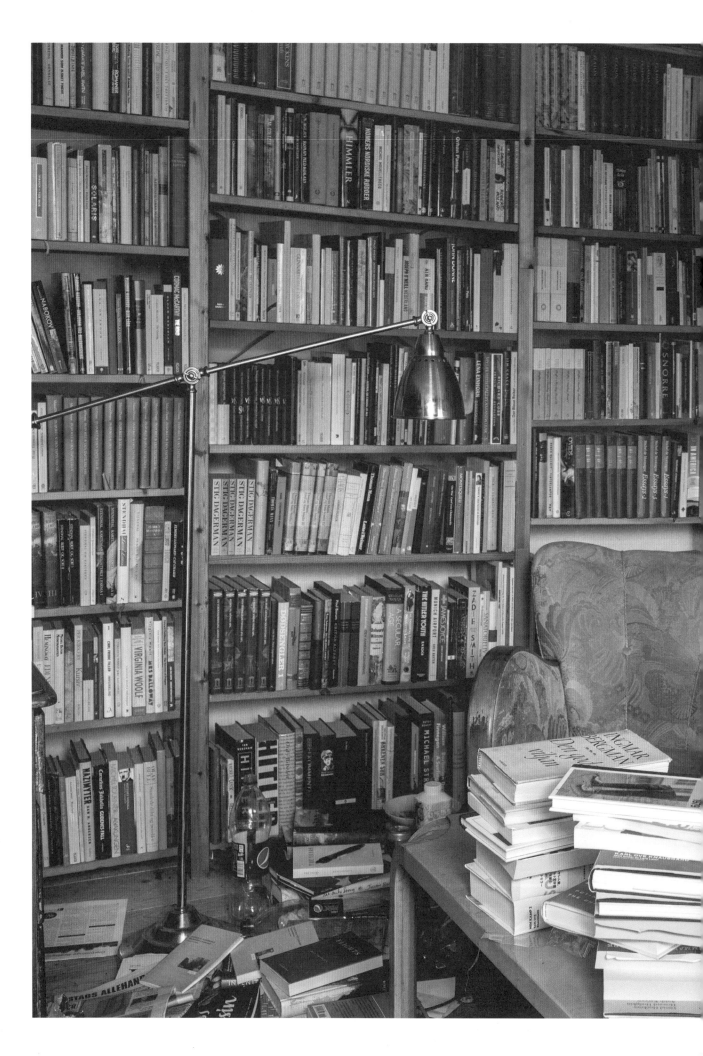

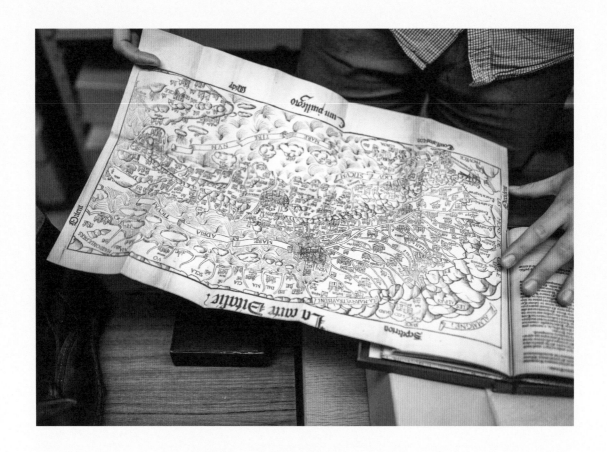

알프스의 모든 것이 담긴 도서관

사교 클럽에서 운영하는 도서관들의 편집광적인 면은 대단히 흥미롭다. 뉴욕에 위치한 미국 심령연구협회American Society for Psychical Research의 도서관, 오컬트 작품 컬렉션을 소장하고 있는 로스앤젤레스의 매직 캐슬Magic Castle, 샌프란시스코의 기술학교 도서관Mechanic Institute Library 등이 있는데, 런던 근처 쇼어디치에 위치한 알파인 클럽The Alpine Club 역시 좋은 예다.

이곳은 전 세계에서 가장 역사가 깊은 알프스산맥 탐험가들의 클럽 ─ 이 수식어는 지역뿐 아니라 등반 스타일에도 적용된다 ─ 으로, 알프스산맥과 관련된 역사와 동식물을 비롯해 인물과 소설까지 아우르는 수천 권의 책을 소장하고 있다. 도서관 방문객들은 알프스산맥의 초기 지도는 물론 유명한 탐험가들 ─ 여기에는 등반에 성공하지 못한 이들도 포함된다 ─ 의 일기, 19세기로 거슬러 올라가는 클럽 역사에 대한 기록, 전 세계의 다양한 등산 클럽 잡지, 에드먼드 힐러리Edmund Hillary의 회원가입 신청서, 클럽에 기증된 1920년대 스타일의 짝이 맞지 않는 부츠 또는 빅토리아 시대의 등산용 아이젠 등을 관람할 수 있다.

이 클럽의 회원으로 가입하기 위해서는 알프스나 다른 지역의 유명한 등산 코스를 스무 개 이상 등반한 경험이 있어야 한다. 본인 역시 산악인이었냐는 질문을 받은 사서 나이젤 버클리Nigel Buckley는 대답했다.

"산악인이 아니었다면 저기 저 문도 통과하지 못했을 거예요."

▶ 일기·지도·역사책·시집·소설책까지 알프스에 관련된 모든 것을 찾을 수 있는 도서관이다.

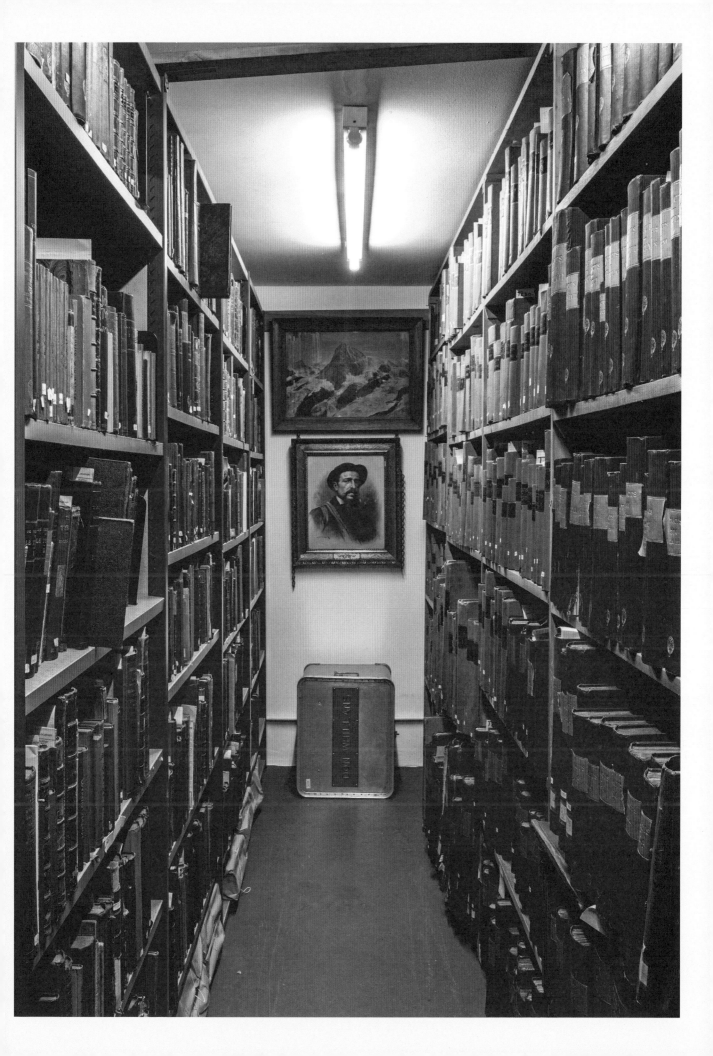

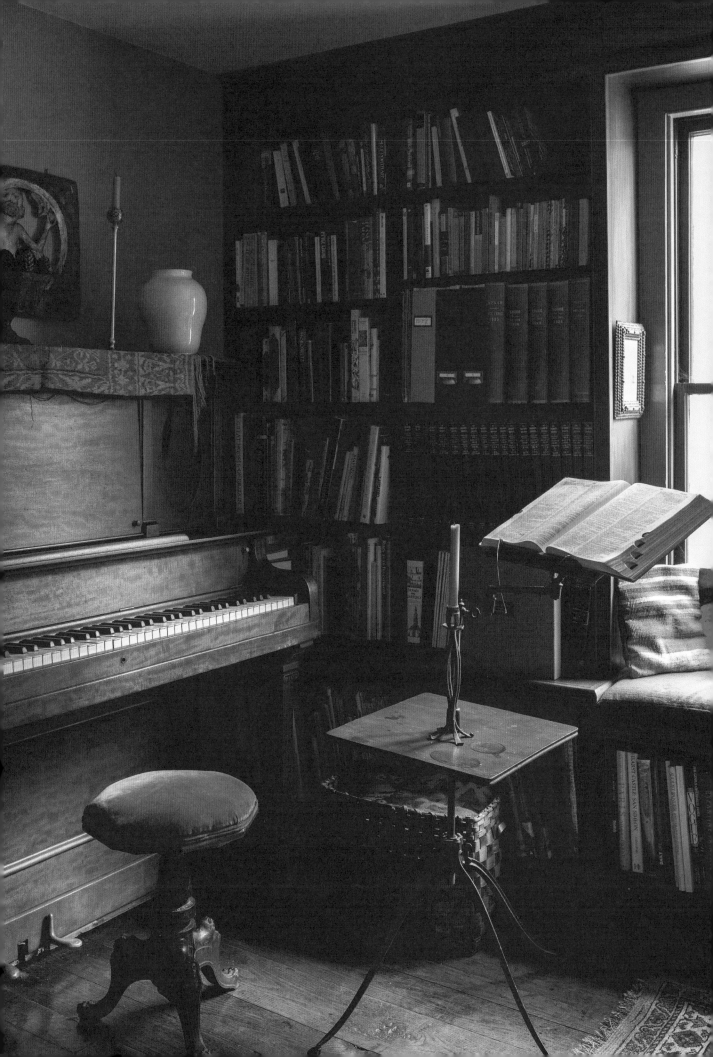

서재, 자기만의 방

R. O. 블레크먼* · 모이샤 쿠비니

미국 뉴욕 허드슨 밸리

"『댈러웨이 부인』*Mrs. Dalloway*이었어요."

R. O. 블레크먼Blechman은 블룸즈버리 그룹** 회원들의 책으로만 채운 자신의 서가를 보며 말했다.

"그 책에서 모든 것이 시작되었죠. 시내의 한 서점에서 책을 집어 들었는데, 감탄사밖에 나오지 않았어요. 그동안 읽었던 무엇과도 비교할 수 없을 만큼 감동적이었죠."

유명 일러스트레이터이자 만화가인 블레크먼 —"나는 만화가라는 단어를 좋아하지 않아요"—은 다방면에 열정적인 수집가다. 특히 그의 부인 모이샤 쿠비니 Moisha Kubinyi와 함께 살고 있는 뉴욕 컬럼비아카운티에 있는 19세기 스타일의 농가는 수집에 대한 그의 열정을 대변해준다.

블룸즈버리 그룹 작가 회원들의 책은 그가 가장 사랑하는 것이다. 따뜻해 보이는 벽난로 근처 빌트인 책장의 가장 눈에 띄는 자리에는 버지니아 울프와 그녀의 남편 레너드 울프, 리튼 스트레이치Lytton Strachey와 존 메이너드 케인스Maynard Keynes, 버트런드 러셀Bertrand Russell 그리고 호가스 출판사Hogarth Press에서 출간한 작가들의 책이 꽂혀 있다. 집 안의 다른 공간처럼 서재 역시 경쾌하면서도 아늑해 보인다. 처음 지어졌을 때의 설계를 유지하고 있는 그의 집은 골동품과 예술 작품이 뿜어내는 보석같이 아름다운 색깔의 낮은 층고와 자연스럽게 조화를 이룬다. 의류 디자이너로 오랫동안 일한 그의 부인 쿠비니가 실내장식을 맡았다. 블레크먼은 아내가 "뛰어난 안목"을 지녔다고 칭찬한다.

블레크먼이 처음 책에 끌린 이유는 당연히 '글'이었지만, 곧이어 그는 호가스 출판사 책의 상징적인 디자인 —대부분은 버지니아 울프의 언니 버네사 벨이 디자인한 것이다—에 사로잡혔다. 그래서 블레크먼이 가장 소중하게 생각하는 책이 그가 가장 재미있게 읽은 책이라고 할 수는 없다.

"전 항상 『파도』*The Waves*를 읽는 게 쉽지 않아요. 하지만 버네사 벨도 그 소설은 다 읽지 못했다고요!"

* 미국의 일러스트레이터·아동 도서 작가·그래픽 소설가 및 편집 만화가로 1999년 아트디렉터 명예의 전당에 선정되었으며, 2003년 뉴욕 현대 미술관에서 회고전을 갖기도 했다.

** 블룸즈버리 그룹(Bloomsbury Group)은 1906–30년경까지 영국의 던과 케임브리지를 중심으로 활동한 영국의 지식인·예술가 모임으로서, 그룹의 중심인물들이 런던 중심가 대영박물관 근처의 블룸즈버리에 살던 데서 이 명칭이 유래되었다.

◀ 허드슨 밸리에 위치한 블레크먼의 집 안 창문 옆 책 읽는 공간.

> **❝** 남편은 자기가 읽고 있는 모든 책마다 항상 최고의 책이라고 말한답니다. **❞**

1. 자신의 스튜디오에 있는 R.O. 블레크먼.
2. 그의 서가는 몇 세대에 걸쳐서 모은 책들로 채워져 있다.
3. 거실 한구석의 모습. 블레크먼은 아내의 디자인 감각을 높이 평가한다.
4. 그의 집에서는 철마다 모습을 바꾸는 허드슨 밸리의 풍경을 볼 수 있다.

블레크먼의 컬렉션은 울프의 책으로 시작되었고 첫 번째 책인 『댈러웨이 부인』은 그의 가슴속 가장 깊은 곳에 남아 있지만, 시간이 지나면서 그는 레너드 울프라는 인물에게 특별한 애착을 갖게 되었다. 레너드 울프는 버지니아 울프의 남편이자 출판인이었으며, 오랜 시간 버지니아 울프의 지지자이자 간병인으로 헌신했다. 블레크먼은 언젠가 『뉴욕 타임스』에 레너드에 대한 이야기를 전체 일러스트레이션으로 기고하기도 했다. 블레크먼은 햇볕이 잘 드는 식당에서 차를 마시며 "레너드는 문학 역사상 가장 이타적인 사람이라고 생각한다"고 말했다.

"레너드의 책 원본을 많이 갖고 있지는 않지만 그를 아주 좋아합니다."

수년 동안 모은 컬렉션에는 역사서·참고도서·전기뿐만 아니라 블룸즈버리의 후원자 오톨린 모렐 부인Lady Ottoline Morrell과 시인이자 소설가 비타 색빌웨스트Vita Sackville-West를 포함한 몇몇 블룸즈버리 회원들이 소장하던 책 등 어마어마한 양의 도서가 포함되어 있다.

블룸즈버리 그룹 회원들과 관련한 책은 대부분 거실에 보관되어 있지만, 집 안 곳곳이 책으로 넘쳐난다. 고풍스러운 스테인드글라스와 푹신한 윈도우시트*가 있는 그의 서재에는 소설과 에세이 책들이 서로 자리를 차지하려고 다투고 있고, 이제는 성인이 된 부부의 아들이 사용하던 위층 방은 현재 연구실로 이용한다. 그 방에는 붉은색 빈티지 양장의 『하퍼스 히스토리』*Harper's History* 시리즈, 윌리엄 모리스William Morris와 막스 노르다우Max Nordau의 에세이, 셀 수 없이 많은 자서전, 그리고 아들이 읽었던 젊은 취향의 책들이 즐비하다.

"표트르 크로포트킨Peter Kropotkin이 쓴 열다섯 권의 책을 전부 소유한 집에는 못 가보셨을 거예요!"

모이샤가 말했다.

이 집의 모든 방에는 책 읽기에 알맞은 안락의자와 조명이 준비되어 있다. 하지만 날씨가 좋으면 부부는 집 밖으로 나가서 수영을 하고, 새에게 모이를 주고, 호수를 바라보며 책을 읽는다.

"우린 서로 다른 종류의 책을 읽어요."

요즈음 모이샤는 환경에 관한 책을 많이 읽고,

* 창턱 밑에 붙인 긴 의자.

남편은 에세이를 즐겨 읽는다고 한다.

부부의 집은 책뿐만 아니라 유화물감으로 그린 풍경화·목판화·초상화·드로잉 등의 예술 작품으로 가득하다. 대부분 모이샤의 부모님인 도리시 홀Doris Hall과 칼만 쿠비니Kalman Kubinyi의 작품들이다. 블레크먼의 작업물은 안채에서 몇 발자국 떨어진 별채에 보관되어 있다. 게스트 하우스로도 사용되는 이곳은 조용하고 빛이 가득한 스튜디오, 그의 작품과 최근 작업한 문학잡지 『스토리』*Story*로 채운 방, 샤워실 그리고 작은 부엌으로 이루어져 있다.

처마가 있는 부부의 침실에는 정원과 나무를 바라보고 있는 나지막한 침대가 차곡차곡 쌓인 책 더미에 둘러싸여 있다. 매일 밤 잠들기 전 모이샤는 헨리 소로의 책을 읽는다. 그녀보다 취향의 폭이 넓은 남편은 요즈음 슈테판 츠바이크의 책에 빠져 있다.

"남편은 자기가 읽고 있는 모든 책마다 항상 최고의 책이라고 말한답니다."

모이샤가 말하자 블레크먼은 감상에 취해 답한다.

"하지만 이건 정말 대단한 책이라고요! 난 정말이지 운이 좋단 말이죠."

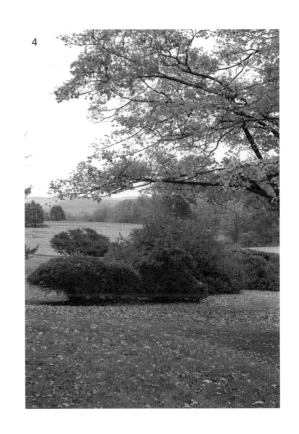

4

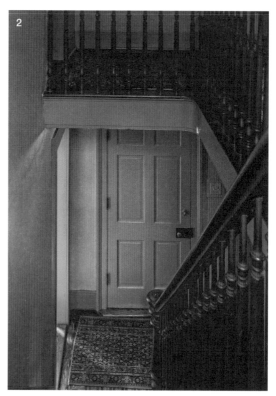

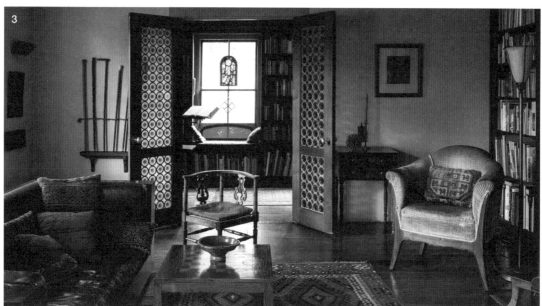

1. "우리는 여러 분야의 책을 조금씩 다 가지고 있어요."
2. 부부는 옛날 집의 기본 구조를 유지하고 있다.
3. 거실 서가는 블룸즈버리 그룹 회원들과 관련한 책으로 채워져 있다.
4. 문학과 비문학 책들이 골고루 섞여 있다.
▶▶ 부부의 집은 예술 작품으로 가득한데 대부분은 가족의 작품이다.

마법의 책장

피에르 르탕*

프랑스 파리

"전 스스로를 애서가라고 부르지 않아요."

삽화가 피에르 르탕Pierre Le-Tan은 파리 예술의 중심지 레프트 뱅크에 있는 아파트 거실을 가득 채운 3.6미터 높이의 책장을 가리키며 말한다.

"특별한 종이나 워터마크watermark로 만들어진 초판본을 좋아하는 사람들이 있지만, 저는 그런 것에 전혀 관심이 없어요. 또 어떤 애서가들은 무삭제본을 수집하죠. 그런 희귀본들이 경이롭긴 하지만 모으기만 하고 읽지 못한다면 무슨 소용이 있겠어요? 저는 그저 제가 가지고 있는 책들을 읽는 게 좋아요."

르탕은 스스로를 "아름다운 것들을 사랑하는 사람"이라고 말한다. 그는 수백 권의 책 '사이'에서 살고 있다기보다 그 책들과 '함께' 살고 있다는 것이 분명해 보인다.

르탕의 작품을 본 적 있는 사람들은 언제든지 그의 그림을 한 번에 알아차릴 수 있다. 삽화책·『뉴요커』 표지·광고 캠페인·콜라보·초상화 등을 포함한 그의 50년간의 작품들은 독창적인 크로스해치crosshatch 기법뿐만 아니라 일종의 '여백의 고독'으로 특징지어진다. 그는 놀랍도록 복잡한 세계를 창조하면서 한편으로는 가장 본질적인 것을 걸러낸다. 그렇기 때문에 그의 작품을 볼 때는 세심한 주의가 필요하다. 이와 동일한──즉 절제와 화려함, 진지함과 기발함, 예술가적 자부심과 무관심 사이의──긴장감은 그의 서재에서도 바로 나타난다. 18세기 정기 간행물은 알렌 긴즈버그Allen Ginsberg의 책들과 함께 꽂혀 있고, 그 옆에는 독일어와 스페인어로 쓰인 소설들이 즐비하다. 복잡하게 장식된 프루스트의 책은 페기 구겐하임Peggy Guggenheim의 서재에서 구해온 것이다. 프루스트 시리즈를 다시 읽을 때 이 정밀한 판본으로 읽을 예정이라고 한다.

르탕은 처음 이 아파트로 이사 왔을 때에는 빈 공간이 많았다고 회상하면서, 가끔은 그때의 텅 빈 느낌이 그립다고 한다. 그는 스스로가 인정하는 '수집광'이다. 흥미로운 것을 발견하면 소유하고야 만다. "큰일이에요"라고 말하며 르탕은 한숨을 쉬었다. 그러나 16세기의 대리석 흉상, 앤디 워홀의 그림, 색감이 뛰어난 앤

* 일러스트레이션계의 거장으로 불리는 피에르 르탕은 17세부터 『뉴요커』 표지를 그렸으며, 유명 잡지의 일러스트레이션은 물론 책 표지·영화 포스터 등을 작업했고 유명 패션 브랜드와 콜라보레이션을 진행하기도 했다. 피에르 르탕과의 인터뷰는 그의 부고 소식을 접하기 얼마 전에 진행된 것이다.

◀ 르탕은 잘 정리되어 있는 것처럼 보이는 자신의 서재는 "착시 현상일 뿐"이라고 말한다.

티크한 옷감과 가면, 가쓰시카 호쿠사이katsushika Hokusai의 판화, 데이비드 호크니의 그림, 그리고 책으로 가득한 책장이 싱그러운 녹색과 조화를 이루는 이 공간의 생생한 아름다움은 따뜻하면서도 신비로운 영감을 준다.

그 아름다움은 한눈에도 느껴지지만, 다시 찬찬히 바라보면 그 안에 숨겨진 비밀이나 농담과 함께 또 다른 작은 세상을 발견하게 된다. 말쑥한 신사 르탕이 18세기에 만들어진 멋진 책 한 권을 작은 책이 빽빽하게 꽂힌 선반에서 정확하게 구분해 꺼낸다고 상상해보자. 그는 빈 모조 양피지에 작은 손 글씨와 섬세한 그림을 채워 넣었다. 세실 비턴Cecil Beaton의 초판들이 꽂혀 있는 큰 책꽂이 앞에는 정교하게 만들어진 네츠케*와 스위스 조각가 알베르토 자코메티Alberto Giacometti의 스케치가 모여 있다. 그 가운데 도널드 트럼프 전 미국 대통령의 모습을 한 플라스틱 트롤 인형이 가장 인상적이다. 그러는 사이 르탕의 세 살짜리 딸 조가 조용히

들어와 보물들 사이에 편안하게 자리 잡고 앉는다.

르탕의 관심사는 예술 작품·터키 카펫 등을 포함한 모든 종류의 대상으로 매우 광범위하지만, 어린 시절부터 언제나 집에서 가장 특별한 자리를 차지한 것은 책이었다. 다른 아이들이 게임을 하며 놀 때, 어린 르탕은 "가짜 책"을 만들었다고 한다.

그가 아시아 예술에 대한 책을 수집하는 데 영향을 준 사람은 바로 베트남의 저명한 화가이자 그의 아버지인 르 포Le Pho다. 르탕의 딸인 디자이너 올림피아 르탕이 아름다운 책 표지에서 영감을 받아 기발한 미노디에르 클러치의 디자인을 만들어낸 것도 놀라운 일만은 아닐 것이다.

서재의 일부는 그가 30여 권의 책을 쓰기 위해 참고했던 책으로 채워져 있는데, 르탕은 그 책들이야말로 자신에게 가장 소중하다고 말한다. 붉은색 양장본 또는 고전 시집, 미술사 관련 책들만 꽂아 놓은 선반도 있다.

"저는 예술 분야 전체에 관심이 있어요. 아시아

* 끈으로 옷에 묶고 다닌 일본 에도시대의 담배함.

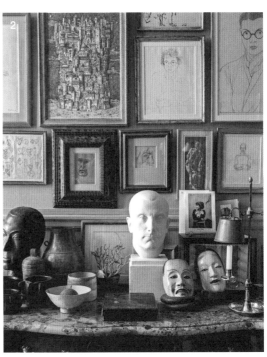

1. 르탕은 늘 신선한 솔잎을 찾아서 출입구 통로의 공기를 맑게 한다.
2. 그는 '수집가'라는 단어보다 '축적가'라는 단어를 더 선호한다. 결과적으로 다양하고 아름다운 컬렉션을 만들어냈다.
3. 편안함과 그만의 스타일이 조화롭게 섞여 있다. 이 소파는 르탕이 주로 책을 읽는 곳이다.

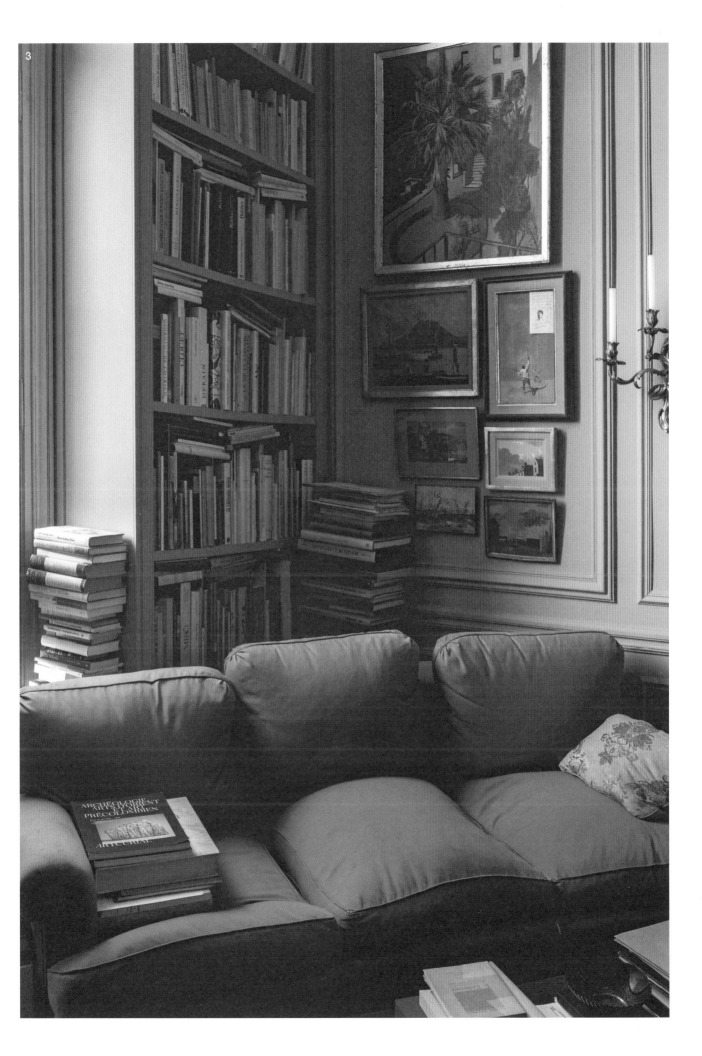

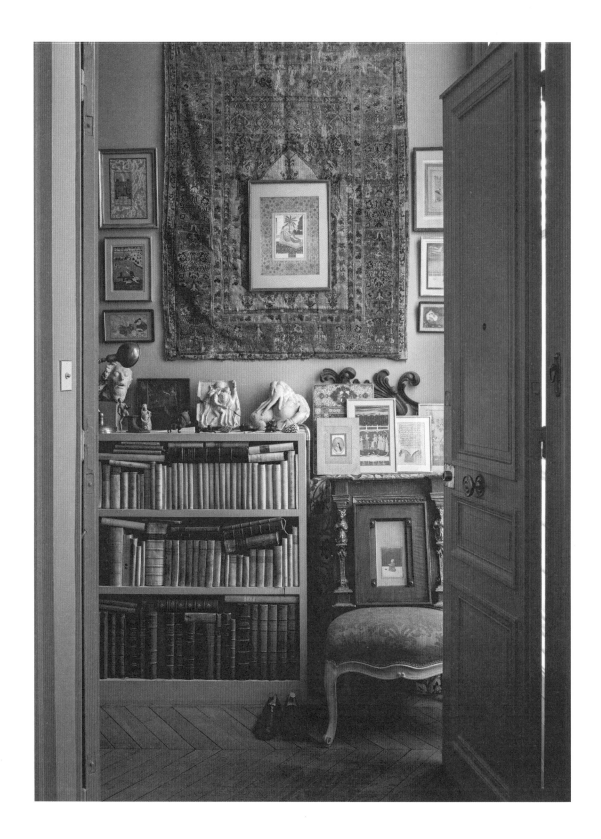

▲ 중세 모조 양피지·직물·작은 모형. 집 안 구석구석에 이야기가 담겨 있다.
▶ 가장 꾸밈이 없는 책도 르탕에게는 아름다움으로 읽힌다.

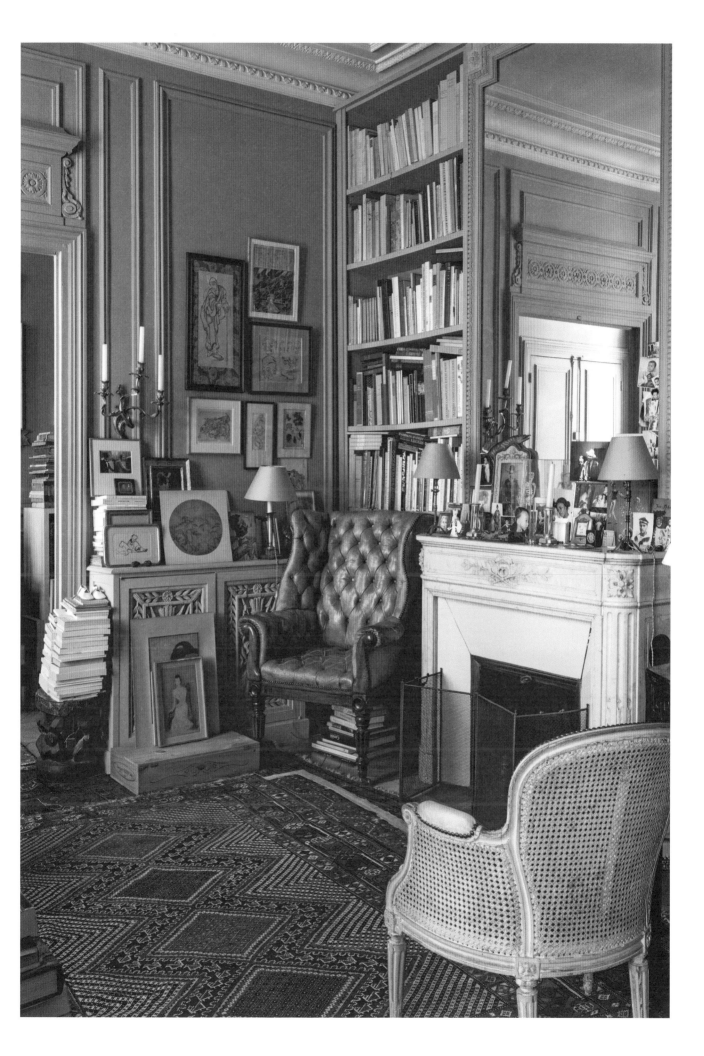

> 제가 가진 모든 책을 분류하고 정리하는
> 것이 꿈이에요. 저에게 가장 소중한
> 책들을 기록한 목록이라도
> 만들어야겠다고 항상 생각하죠.
> 소장한 책을 천천히 들여다보면
> 그동안 완전히 잊고 있었던 책도
> 분명히 발견될 거예요.

와 유럽은 물론 이슬람 국가들의 고미술에도 관심이 많죠. 어떤 특정 예술가가 아닌, 그 모든 것에서 영향을 받았다고 할 수 있습니다. 결국 지금 제가 하는 일은 제가 보고 느낀 모든 것의 결과입니다."

그에게 최초의 영감을 준 것은 책 속의 한 문장일 수도 있고, 하나의 이미지 또는 물건일 수도 있다. 그러니 어디에서 받은 영감인지는 절대로 정확히 찾을 수 없다.

일본 미술에 관한 책이 꽂혀 있는 책장은 잘 정돈되어 보인다. 하지만 그는 "환상일 뿐"이라며 슬픈 어조로 말한다.

"이 집에는 그 어떤 것도 정리되어 있지 않아요."

서가에 꽂혀 있는 책과 바닥에 아무렇게나 쌓여 있는 책 이외에 창고에도 몇백 개의 책 상자가 있다.

"제가 가진 모든 책을 분류하고 정리하는 것이 꿈이에요. 저에게 가장 소중한 책들을 기록한 목록이라도 만들어야겠다고 항상 생각하죠. 소장한 책을 천천히 들여다보면 그동안 완전히 잊고 있었던 책도 분명히 발견될 거예요. 그런 책을 다시 제대로 보기 시작하면 그 책에 관해서 전부 기억하게 되겠죠. 언제 어디에서 구입하고 읽었는지 등에 대한 모든 것을요. 정말 굉장한 경험일 거예요. 하지만 그 작업은 한번 시작하면 아마 끝이 없을 겁니다."

그는 방 안에서 유난히 아름다운 대리석 문양의 책등을 가진 책에 관한 질문에 바로 대답해주었다. 루이즈 드 빌모린Louise de Vilmorin의 시집이었다.

"저는 어떤 것에도 규칙을 만들지 않아요."

르탕의 일상은 규칙적이지 않다. 어떤 때는 하루 종일 작업에 몰두하고 또 어떤 때는 몇 주 동안 영감을 받기 위해 기다리기만 한다. 그때는 주로 책을 읽는다.

그는 집에서 시간 보내기를 좋아하는 사람이다. 솜이 두툼하게 채워졌지만 많이 사용한 흔적이 있는 라일락 색깔의 소파에 앉아서 일을 하거나 책을 읽는다. 평범한 관찰자들은 아무런 무늬도 없는 갈리마르 출판사의 신간들이 쌓여 있는 모습에 감흥을 느끼지 못할 수 있다. 하지만 르탕은 말한다.

"이 책들, 평범해 보이지만 그래서 더 아름답지요."

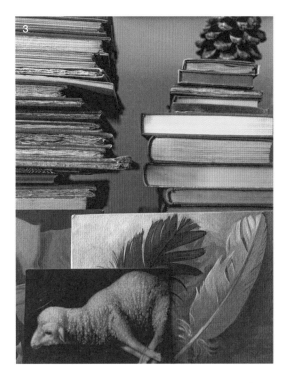

1. 많은 책이 자유롭게 널려 있는 것처럼 보이지만, 르탕은 책의 표지만 힐끗 보고도 어떤 책인지 모두 구분할 수 있다.
2. 그의 딸 조와 함께 있는 피에르 르탕.
3. 모든 작품은 한 번 보고 다시 보게 된다.

종이책을 지키는 사람들

"우리는 잘 훈련된 코끼리와 같다고 할 수 있어요."

에드 매그스Ed Maggs는 그의 거대한 가족 사업체를 이렇게 표현한다. 1853년 창립 이래 최근 블룸즈버리에 새로운 본사를 세우기까지 매그스 브로스Maggs Bros는 세계에서 가장 중요한 고서적 판매상으로 발전했고 런던에서 주목받는 서점이 되었다. 채색 필사본부터 제임스 조이스의 초판본까지 다양한 분야의 책들로 구성된 카탈로그를 선보이고 있는 매그스 브로스는 일부 고객들과는 말 그대로 수백 년간의 관계를 이어오고 있다. 한편으로는 새로운 세대에게 애서가의 즐거움을 소개하고 "진짜를 찾아가는" 일을 되살리기 위해 노력하고 있다. 서점의 내부 벽에는 매그스 가문 조상들의 사진이 걸려 있지만, 현재 서점에는 "젊고 유능한 직원"들이 일하고 있다. 종이책에 대한 회사의 확고한 의지에 대한 질문에 매그스는 간단하게 대답한다.

"종이책이 중요하기 때문이라는 사실 이외에는 다른 이유가 없습니다."

▲ 1853년 유리아 매그스(Uriah Maggs)가 창립한 서점은 지금까지 가족이 대를 이어 운영하고 있다.
◀ 매그스 브로스 블룸즈버리 본사에 꽂혀 있는 희귀본들.

2. 직관적인 사람들

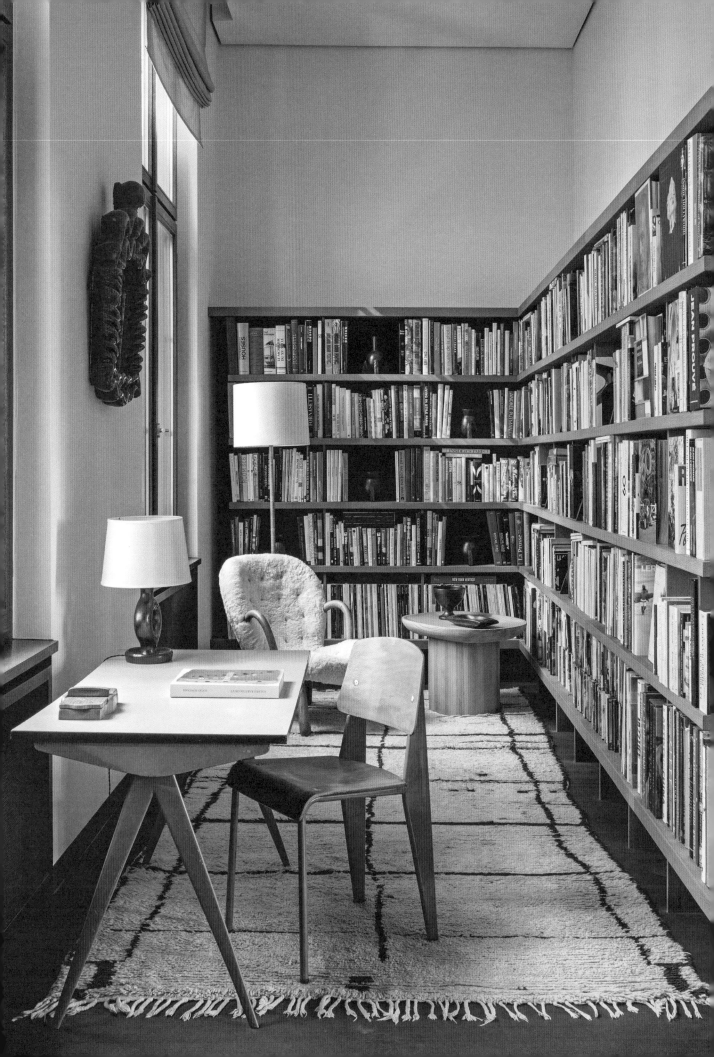

스타일과 본질이 만나는 곳

이마뉴엘 드베제*
독일 베를린

"허세 부리는 사람으로 보이긴 싫지만, 저는 책을 갖고 있지 않은 사람들을 이해할 수 없어요."

이마뉴엘 드베제Emmanuel de Bayser가 말했다. 주목받는 수집가이자 파리와 베를린에서 편집숍을 운영하고 있는 드베제는 수준 높으면서도 매끄럽고 통일된 미학적 안목을 지닌 사람으로 잘 알려져 있다. 젠다르멘 마르크에 있는 그의 아파트에서는 장 로이에Jean Royère의 '북극곰 시리즈' 소파부터 장 프루베Jean Prouvé가 디자인한 의자와 벽에 걸린 수많은 예술 작품들까지, 그가 사랑하는 미드센추리 모던 midcentury modern** 작품을 곳곳에서 볼 수 있다.

그러나 드베제는 책과 관련해서는 보다 다양한 취향을 지니고 있다.

"가벼운 책과 양서들의 조합이라고 할 수 있죠. 저는 모든 걸 간직해요. 책을 버린다고요? 절대로요!"

그 결과 프루스트 옆에 조조 모예스Jojo Moyes가 꽂혀 있고, 그 옆에는 한야 야나기하라Hanya Yanagihara의 『리틀 라이프』Little Life가 꽂혀 있다.

"보통 두세 권의 책을 항상 가지고 다니죠. 읽기 쉬운 책 한 권, 어려운 책 한 권 그리고 중간 수준의 책 한 권을 가지고 다니면서 그때그때 기분에 따라 골라서 읽어요."

책은 무엇보다 그의 업무에 도움을 준다.

"직업상 저는 십 대 소녀들이 무엇을 생각하는지, 여성들이 좋아하는 것은 무엇인지, 낭만주의는 여전히 유행하고 있는지 등에 대해서 잘 이해하고 있어야 해요."

아파트에 들어서면 약 5미터 높이의 천장과 맞닿는 책장이 있는 방과 마주하게 된다. 디자인·예술·영화·패션에 관한 책과 논문이 가득 꽂힌 자료실의 역할을 하는 서재다. 미드센추리 모던 디자인에 관한 거의 모든 책을 찾을 수 있을 뿐 아니라, 프랑스어·영어·독일어로 된 소설책도 눈에 띈다. 대부분의 책은 그가 가장 좋아하는 베를린 두스만Dussmann 서점에서 구입한 것들이다.

"저는 책을 섞어두는 게 좋아요. 그 편이 훨씬 흥미롭죠."

* 독일의 수집가이자 기업가. 독일 베를린의 명품 백화점 '더 코너'(the Corner)를 창업했다.
** 1930년대 후반부터 등장해 1940–60년대 미국과 북유럽 등지에서 유행한 주택 및 실내장식 양식으로, 실용성과 간결한 디자인 등을 특징으로 한다. 독일의 바우하우스 스타일과 미국의 인터내셔널 스타일에 기반을 두며, 제2차 세계대전을 기점으로 바우하우스 건축가나 디자이너들이 대거 미국으로 이주하면서 본격화되었다.

◀ 책들은 주제별로 느슨히 정리되어 있다.

물론 그에게 미학도 중요하다. 그의 책들은 릭 오웬스Rick Owens의 작은 화병, 조르즈 주브Georges Jouve의 세라믹, 알렉산드르 놀Alexandre Noll의 조각품들과 함께 세심하게 어우러져 있다. 또한 드베제는 스타일을 위해 어느 정도의 본질적인 것을 포기하기도 한다.

"고백하자면, 특정한 색의 천으로 제본된 책들을 구하기 위해서 파리까지 간 적이 있어요. 그때 구입했던 책 가운데 한 권이 릴케의 특별판이었어요. 그리고 릴케를 정말 좋아하게 되었죠. 책의 내용도 물론 좋았지만 무엇보다 아름다운 녹색으로 디자인된 표지가 멋있었습니다."

그는 때때로 예술적 가치를 지닌 책을 수집하는 모험을 하기도 한다. 예를 들어 알베르토 자코메티가 디자인한 프랑스 극작가 장 주네Jean Genet의 책 세트를 구매했다.

"두 사람 모두 제가 좋아하는 예술가입니다."

드베제는 그의 집이 독서의 즐거움을 다시 느끼게 해줬다고 말한다.

"어린 시절에 정말 많은 책을 읽었어요. 이 아파트에서 저는 진짜 집에 돌아온 듯한 편안함을 느껴요. 일에서 받은 긴장을 풀 수 있는 공간이 필요하죠. 저녁에 침대에서 책 읽는 것을 좋아해요. 주로 소설을 읽죠. 일상에서 탈출하는 것 같은 기분이 들어요."

그의 침대 옆에는 엠마 클라인Emma Cline의 『더 걸』The Girls, 영국계 헝가리 출신 작가 데이비드 살레이David Szalay의 새로운 소설이 놓여 있다.

"전 절대 전자기기로 책을 읽지 않을 거예요. 그렇지 않아도 항상 휴대폰을 봐야 하기 때문에 저는 휴식이 필요해요."

그는 책을 다시 읽는 것에 대해서도 단호하다.

"저는 같은 책을 절대 다시 읽지 않아요."

그러더니 한 번 더 생각한 후 말했다.

"발자크라면 다시 읽겠어요. 제게 정말 큰 의미가 있는 책이거든요."

1. 정문은 서재와 연결되어 있다.
2. 밝은 색감의 물건들이 침실에 활기를 준다.
▶▶ 드베제의 실내장식 스타일은 단순하지만, 문학적 취향은 매우 다채롭다.

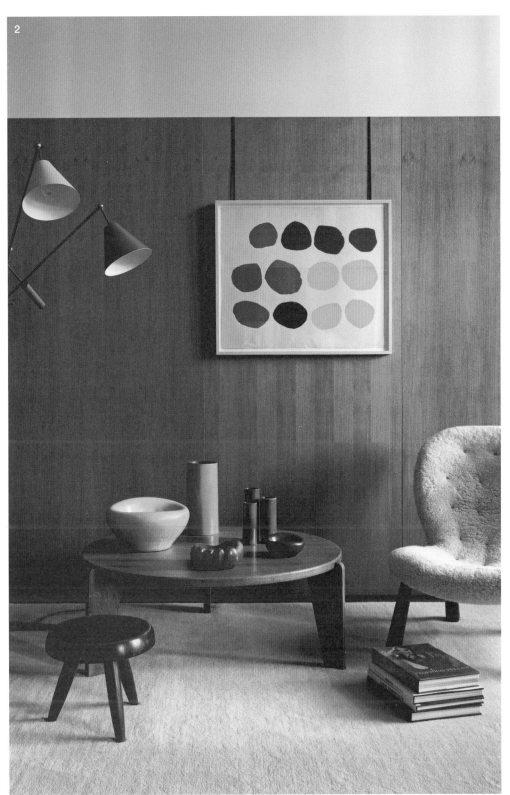

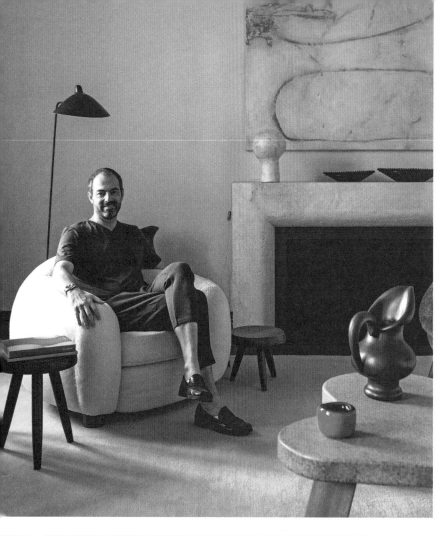

> 전 절대 전자기기로 책을
> 읽지 않을 거예요. 그렇지
> 않아도 항상 휴대폰을 봐야
> 하기 때문에 저는 휴식이
> 필요해요. "

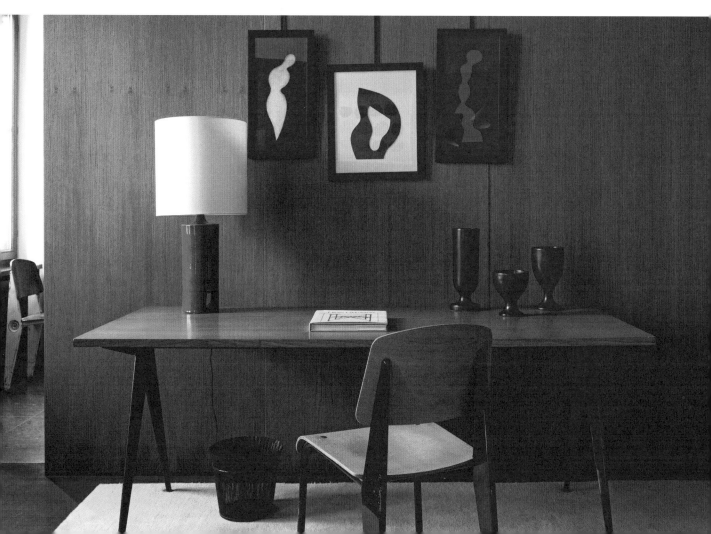

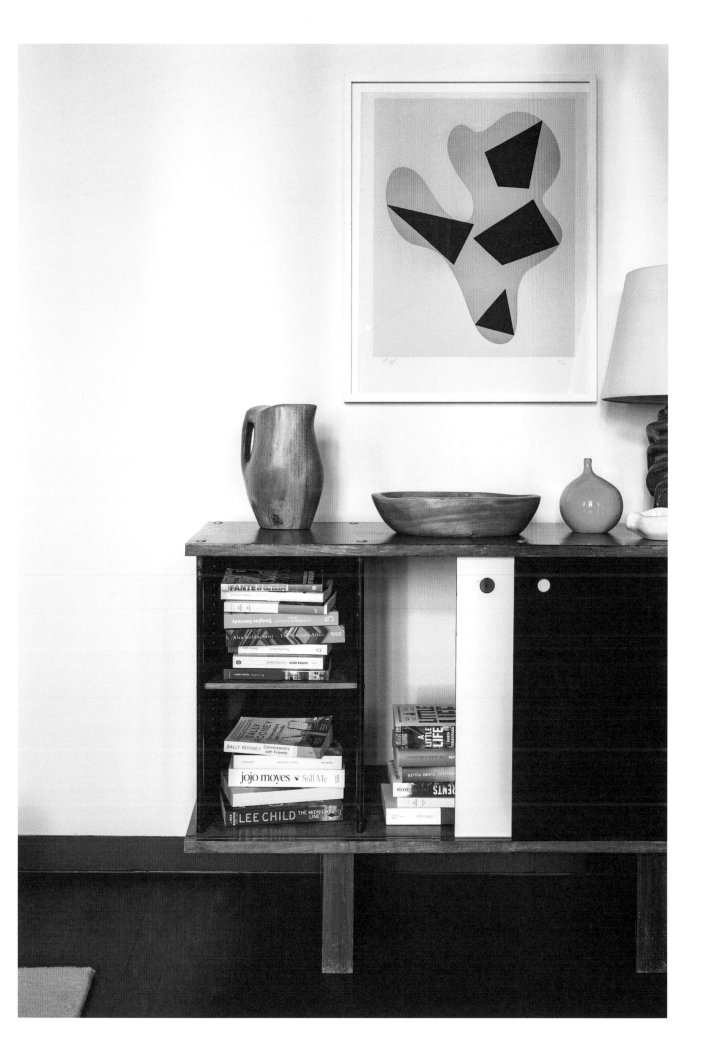

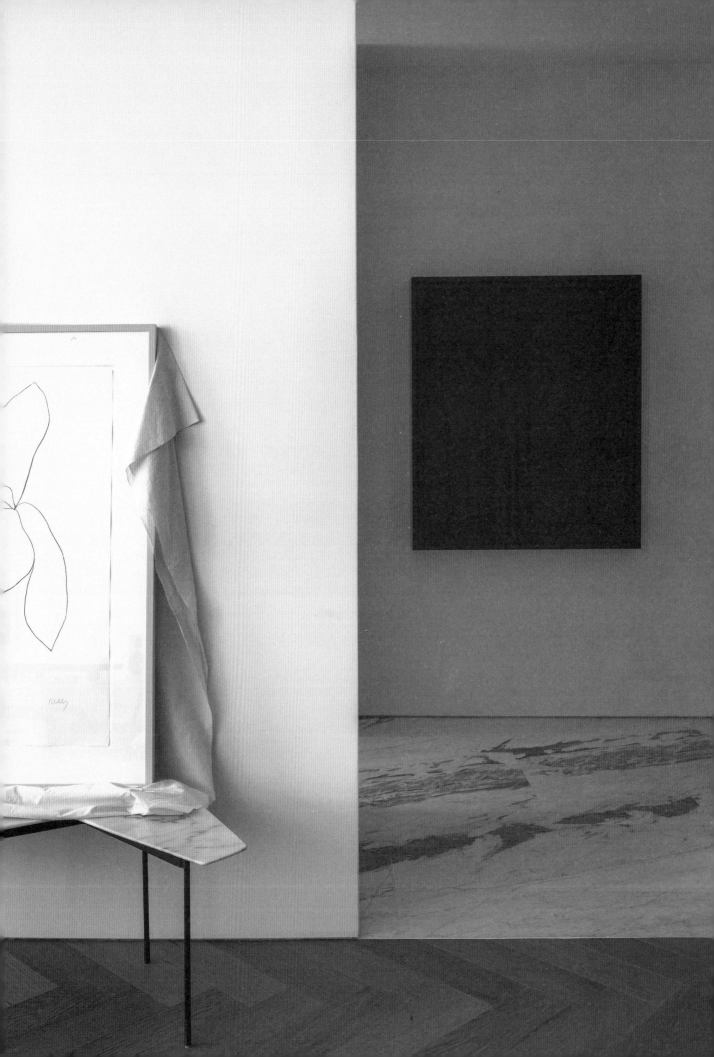

책 읽기의 미학

필립 림*

미국 뉴욕

"저는 처음부터 애서가는 아니었어요. 실용적인 목적으로 책을 읽었죠. 제가 하는 일이나 실내장식, 집짓기에 필요한 지식을 찾아보기 위해 또는 어떤 단어를 더 잘 이해하기 위해서 책을 읽기 시작했어요. 하지만 책 한 권으로 어떤 주제에 대해 깊이 이해하게 되고, 그 주제에 관한 다른 책들을 하나씩 더 알아가게 되는 것에 매력을 느꼈죠. 곧 벽 하나가 책으로 채워지게 되었어요."

필립 림은 자신의 집에서 중심 역할을 하는 바닥에서 천장까지 이어진 서재를 가리키며 말한다.

"저는 책을 통해서 많은 것을 배워요."

림은 이야기를 계속 이어갔다.

"저는 과거에 대한 향수를 느끼는 사람은 아니에요. 뒤돌아보는 것을 좋아하지 않죠. 책은 정보를 전해주지만 그 자체가 장식이 되기도 합니다. 이 말이 진정한 애서가들에게는 끔찍한 소리로 들릴 수 있을 거예요. 하지만 저는 책이라는 대상을 나의 미적 세계의 일부로 사용하고 있다는 것을 영광스럽게 생각합니다."

형형색색의 책으로 채워진 아름다운 벽은 림의 개인적인 공간 구성의 중심이다. 림은 오래된 나무 바닥, 자작나무로 맞춤 제작한 바bar, 석회암으로 만든 카운터 등 모든 실내장식 자재를 직접 선택했다.

"이곳은 대중적 취향에 맞춘 공간은 아니에요. 하지만 누구에게나 어울릴 공간이 될 필요도 없죠. 이곳은 내 집이고 나를 위해서 만든 공간이니까요. 책은 이 공간의 꽃이라고 할 수 있습니다."

그의 정리 원칙은 색다르다.

"옷이나 실내장식 소품들이 제 머릿속에서는 이상하게 정리되어 있어요. 알파벳 순서도 아니고, 색깔을 맞춘 것도 아니죠. 어떠한 시스템에 따른 게 아니에요. 예술에 대한 책은 소품 옆에 있어야 하고, 소품은 소파 옆에 배치하죠. 일종의 시각적 기억에 따른 것입니다. 마리아노 포르투니Mariano Fortuny의 패브릭에 관련된 책을 찾을 때면, 저는 그 책이 루이즈 부르주아Louise Bourgeois 옆에 있을 거라는 걸 알아요. 그리고 부르주아 옆에는 아르 데코Art Deco 양식의 멕시칸 실버 장식이 있죠."

* 미국의 패션 디자이너. 캄보디아 대량 학살 기간 중 미국으로 이민 온 타이계 이민 2세대다. 2005년에 패션 브랜드 '3.1 필립 림'(3.1 Philip Lim)을 공동 창립하고 크리에이티브 부문 대표를 역임하고 있다.

◀ 그만의 독특한 책 정리법은 림을 제외한 모든 사람들에게 신기하게 보인다.

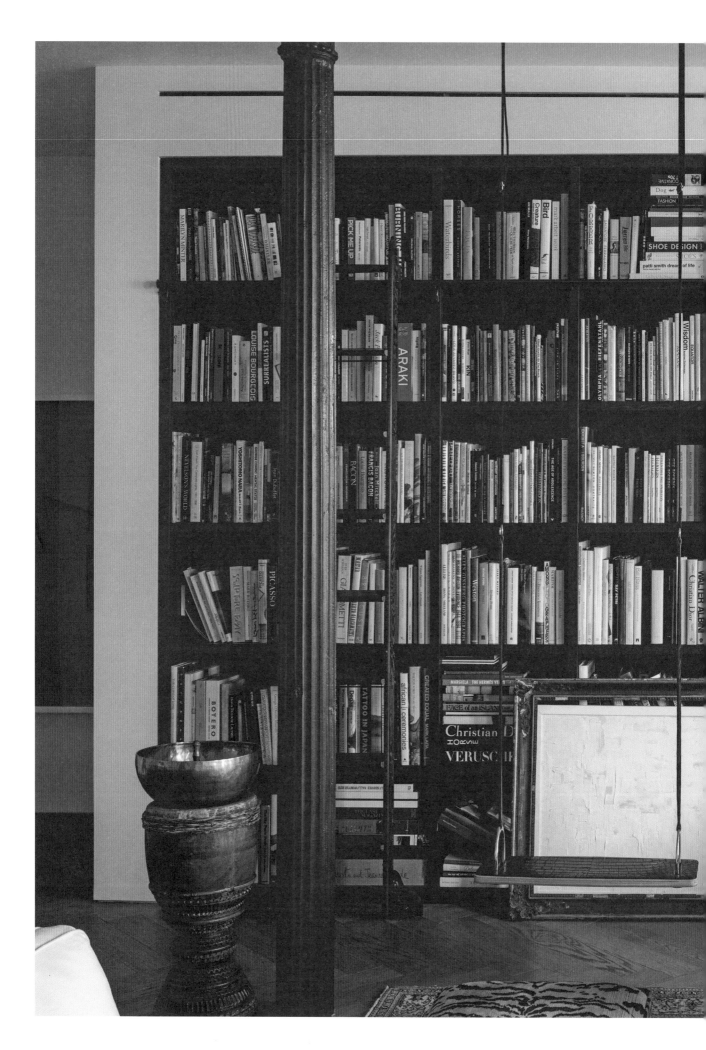

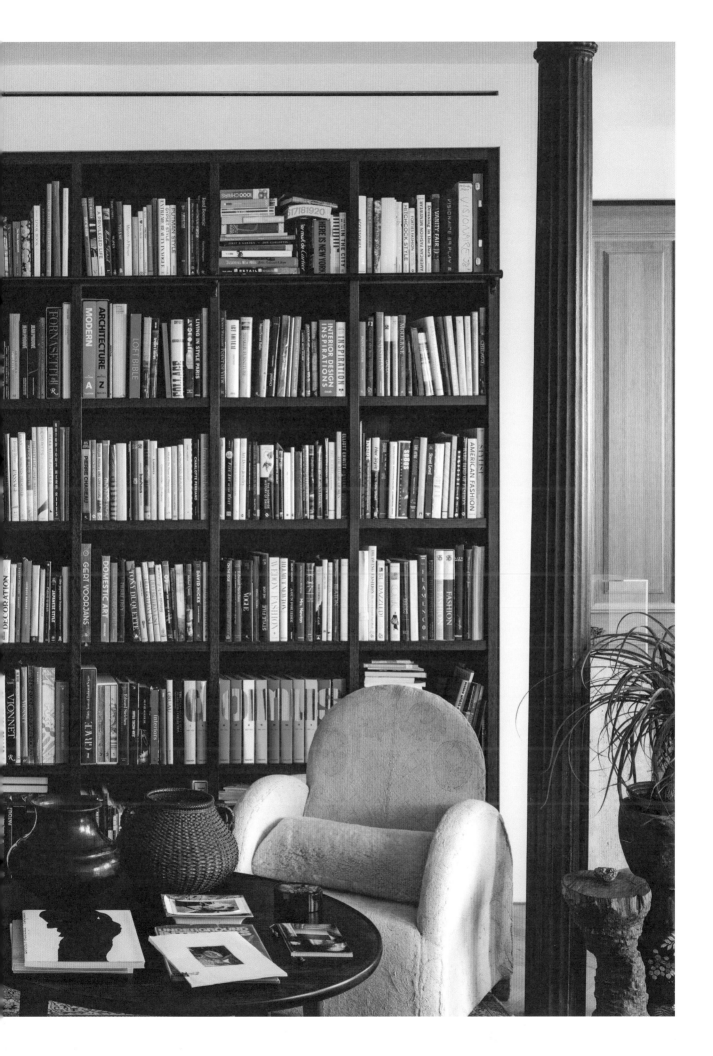

"책은 정보를 전해주지만
그 자체가 장식이 되기도
합니다. 이 말이 진정한
애서가들에게는 끔찍한 소리로
들릴 수 있을 거예요. 하지만
저는 책이라는 대상을 나의
미적 세계의 일부로 사용하고
있다는 것을 영광스럽게
생각합니다. "

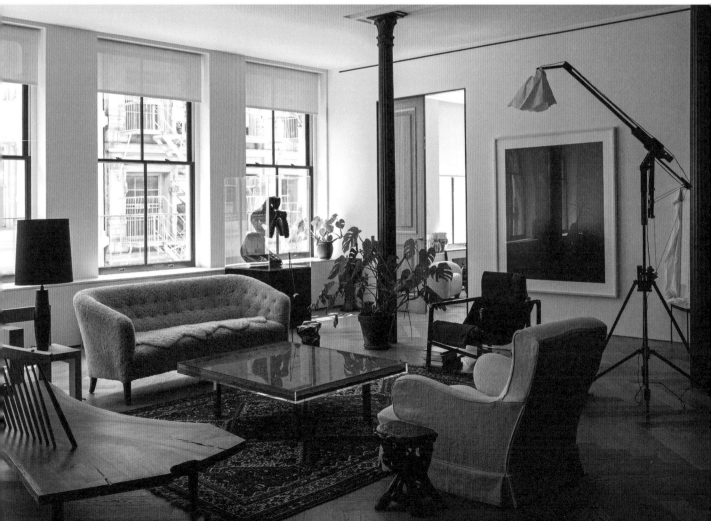

이러한 시스템은 거의 사진과 가까운 그의 기억에 온전히 의존하고 있다고 한다. 그리고 그의 친구들은 가끔 독특하게 배치한 수천 권의 책의 위치를 림이 정확히 알고 있는지 시험한다. 림은 조금 더 일반적인 정리법에 대해서는 부정적이다.

"더 이상의 일거리는 원하지 않아요. 책은 즐거움을 위한 것이잖아요!"

놀랍게도 패션에 관한 책은 많지 않았다. 림은 실내디자인과 관련된 책에서 "색채의 배합·모양·실루엣" 등에 대한 영감을 얻는다. 림은 책을 버리는 것은 좋아하지 않는다. 책에 대한 그의 안목은 본드가에 위치한 서점 대쉬우드 북스Dashwood Books와 새그 하버의 카니오 북스Canio's Books를 드나들면서 높아졌다.

"저는 이제 어떤 책이 좋은 책인지 구별할 수 있어요. 경험을 통해 스스로 터득한 셈이죠. 구별 방법이 좀더 엄격해졌어요."

림은 그의 친구들, 특히 종이책과 그다지 친해질 기회가 없는 젊은 디자이너들에게 흔쾌히 자신의 책을 나눠준다. 오늘날 우리가 중독된 이미지 중심의 소셜미디어 문화에는 종종 크고 깊이 있는 내용이 빠져 있다고 생각하기 때문이다.

"요즘 사람들은 근본적인 것을 잊고 사는 것 같아요. 말하자면 우리가 마주한 것들이 무엇에서 오게 된 것인지에 대해서 말이죠. 이건 정말 슬픈 일입니다. 대상에 담긴 진짜 의미와 그것을 둘러싼 것에 대해서는 그저 보는 것만으로는 알 수 없어요. 전자책도 좋지만 저는 직접 책을 들고 밑줄 그으며 읽는 것이 더 좋아요."

림은 항상 가방에 책 두 권을 가지고 다닌다. 바쁜 일상 속에서 시간을 내는 것이 쉽지는 않지만, 그는 서가를 마주한 푹신푹신한 소파에 앉아 책을 읽는 시간을 가능한 한 많이 가지려고 노력한다.

"친구들이 저에게 우리 집에 와서 하루 묵어도 되냐고 묻는 게 좋아요. 친구들이 오면 서가를 둘러보겠죠. 그럼 저는 경고합니다. 거기 앉으면 책에 빠져서 절대로 일어나지 못할 거라고요."

▲ 패션에 관한 책을 갖고 있긴 하지만, 림의 서가에 있는 대부분은 예술과 디자인 관련 책이다.
▼ 림의 컬렉션은 친구들 사이에서 매우 유명하다. 림은 친구들에게 적극적으로 책을 빌려준다.

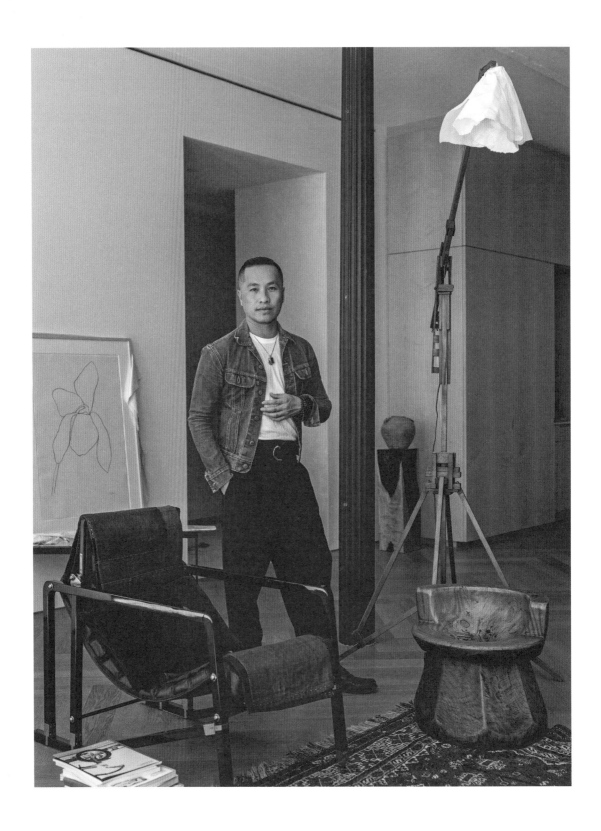

▲ 자연스럽게 포즈를 취하는 필립 림.

▶ 림은 책을 장식품으로도 사용한다. 이 또한 그가 책을 존중하는 방식이라고 할 수 있다.

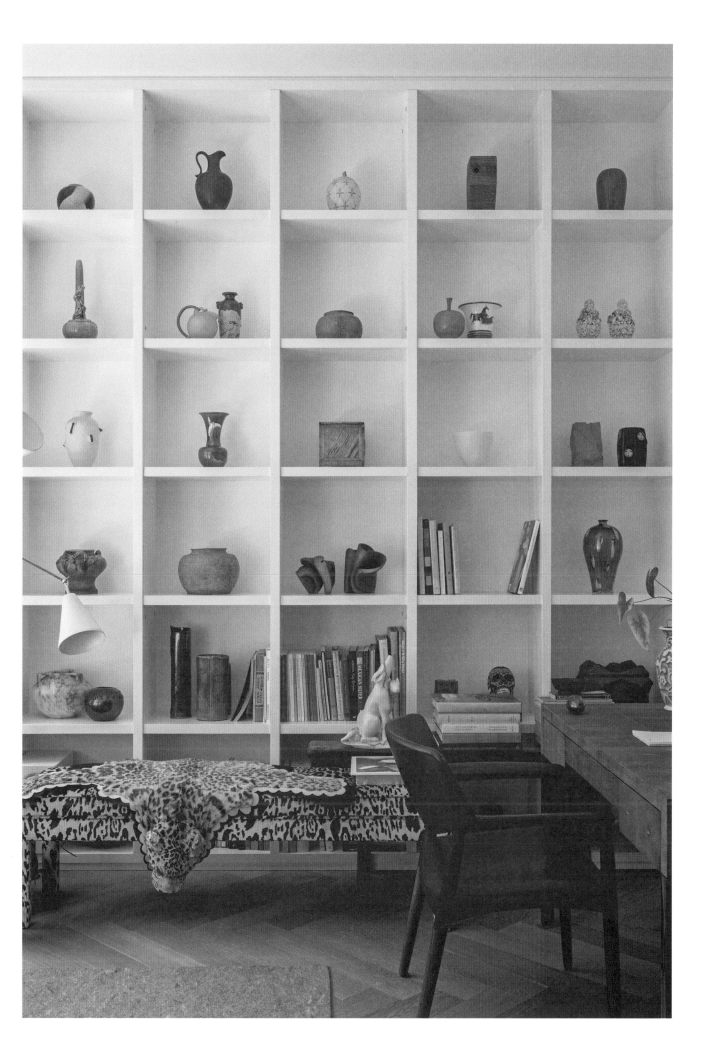

책의 메카

최근 뉴욕의 많은 서점들이 문을 닫았지만, "18마일*의 책"이라는 슬로건과 함께 1927년에 문을 연 스트랜드 서점은 새 책은 물론 중고책과 희귀본을 모두 취급하는 뉴욕의 대표 서점으로 남아 있다. 스트랜드 서점은 애서가들을 위한 믿음직한 책의 메카로서 주요한 저자 행사를 기획하는 신뢰받는 장소일 뿐 아니라, 뉴욕의 헌책 저장소라고 해도 과언이 아니다. 책을 좋아하지만 가난한 많은 뉴요커들이 이 서점에 헌책을 팔면서 생활을 유지하기도 했다. 스트랜드 서점은 독자의 취향과 목적에 따라 개인 서재에 책을 추천하는 서비스를 제공하며, 무대 디자이너 및 실내장식 디자이너들—이들은 말 그대로 부피 단위 또는 색깔별로 책을 구입한다—에게도 매우 유용한 책 공급처가 되고 있다.

* 약 30킬로미터.

▲ 스트랜드 서점의 "18마일의 책"이라는 슬로건은 뉴욕의 상징이 되었다.

◀ 당신이 찾는 것이 새 책이든 희귀본이든, 황금색이든 장미색이든 청색이든 간에 스트랜드 서점에서는 모두 찾을 수 있다.

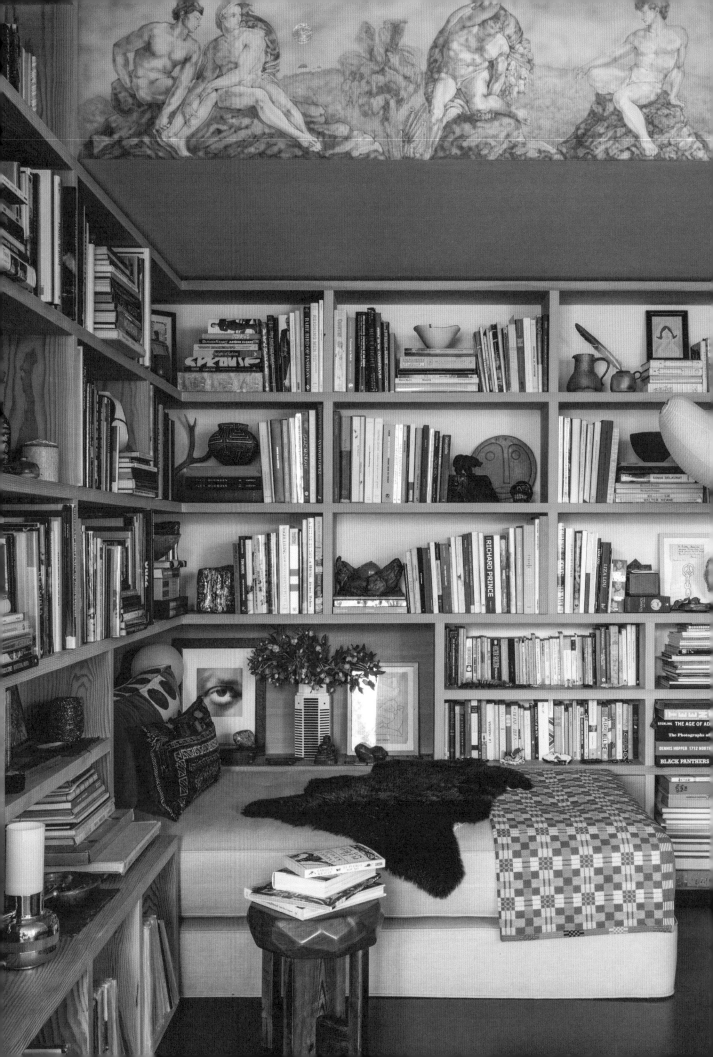

다채로운 서재

로만 알론소*

미국 캘리포니아

로만 알론소Roman Alonso를 미니멀리스트라고 말할 수는 없다. 그는 베네수엘라 출신으로 코뮌 디자인Commune Design의 창립자 가운데 한 명이다. 알론소가 우리를 이끌고 도착한 그의 다채롭고 경쾌한 서재는 코뮌 디자인의 주요 콘셉트인 레이어드 실내장식 스타일을 닮았다.

"저는 제 서가의 책을 정리하지 않아요. 특별한 사람들에게 선물로 주기는 하지만요."

알론소의 서가는 리딩 누크reading nook ——독서를 위한 아늑하고 구석진 공간——라고 불리는 공간에 있다. 여기에는 낮잠용 침대, 형형색색의 다양한 책들과 레코드가 꽂힌 책장 그리고 발사나무로 만든 커다란 바나나 모형이 있다. 그가 소장한 책을 보면, 그의 관심 분야가 매우 포괄적이고 때로는 장난스럽다는 것을 알 수 있다.

디자인에 관한 책이 주를 이루지만 상당량의 인물 전기와 회고록, 그리고 역사서들이 있다.

"이곳은 서점 같은 곳이에요. 사진·영화·반문화·패션·전기·소설·퀴어 등으로 느슨하게나마 주제를 나눠서 정리했어요."

알론소는 다양한 분야에서 꽤 많은 양의 희귀본을 소장하고 있다.

"1994년 산타 모니카에 있는 아르카나 북스Arcana Books 서점에서 제가 갖고 있는 첫 번째 절판 서적이자 수집 목적의 책을 구매했습니다. 다이애나 브린랜드Dianna Vreeland의 『매혹』Allure과 슬림 아론스Slim Arons의 『원더풀 타임』Wonderful Time이었죠. 이 두 권의 책이 저를 이 세계로 끌어들였어요."

알론소는 아르카나 북스의 리 카플란Lee Kaplan 사장을 높이 평가했는데, 그는 로스앤젤레스의 전설적인 존재다.

"제가 책을 모으기 시작한 것은 전적으로 카플란 사장 덕분이라고 할 수 있어요. 저는 그때 아이작 마즈라히와 함께 일하고 있었고, 우리는 종종 카플란 사장에게 연락해서 일본에서 책을 구해달라고 요청했어요. 그가 중세 건축을 비롯한 다양한 분야의 책 상자를 여러 개 보내주면 우리는 필요하지 않은 책을 되돌려 보냈죠. 인터넷이 없던 시대에 책에 관한 남다른 취향과 지식을 지닌 카플란 사장이 직접 우리에게 책을 제공하고 관리하는 컨설팅 서비스를 제공해준 셈입니다."

* 주거 및 상업 시설은 물론 다양한 생활 양식 제품을 디자인하는 스튜디오 코뮌 디자인의 공동 창업자.

◀ 도자기와 책뿐만 아니라 알론소의 모든 수집품에는 개인적인 의미가 담겨 있다.

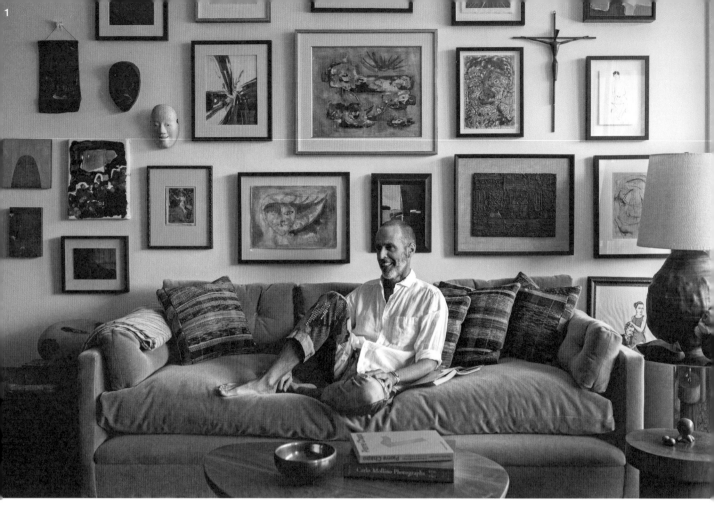

> **"** 저는 제가 가진 모든 책을 곁에
> 두고, 리딩 누크에서 시간을
> 보내는 게 가장 좋아요. 그 책들을
> 바라보면서 영감을 얻죠. **"**

1. 로스앤젤레스 집 거실 소파에 앉은 로만 알론소.
2. 그가 사랑하는 책들 대다수는 친구들에게
 선물로 받은 것들이다.
3. 알론소는 컬렉션을 위해 주로 로스엔젤레스의
 아르카나와 같은 독립서점을 이용한다.
 알론소의 서가는 그의 실내장식 스타일처럼
 겹겹이 쌓여 있다.

▶▶ 그가 가장 사랑하는 리딩 누크. 출장이나 여행
중에는 어김없이 그리워지는 공간이다.

이 모든 아름다운 예술서와 초판본에는 알론소가 가장 소중하게 생각하는 기억이 담겨 있다고 한다.

"제가 로스앤젤레스로 이사할 때 친구 에이미 스파인들러가 절판된 아니타 루스Anita Loos의 책 두 권, 『나 같은 소녀』*A Girl Like I*와 『할리우드 굿바이』*Hollywood Goodbye*를 선물로 줬어요. 그리고 몇 년 후 에이미가 하늘나라로 떠났기 때문에 저에게 이 책들은 아주 소중해요. 에이미는 제가 이곳으로 이주해서 새로운 삶을 시작할 때 정말 큰 도움을 준 사람이에요."

그의 특별한 또 하나의 책은 메르세데스 드 아코스타Mercedes de Acosta의 전기 『이곳에 심장이 놓여 있다』*Here Lies the Heart*이다.

"메르세데스는 영화배우 그레타 가르보의 연인이었어요. 원래 이 책은 제가 로스앤젤레스에 와서 처음 알게 된 가빈 램버트의 것이었는데, 그는 영화감독 니콜라스 레이의 연인이기도 했죠. 내 친구 콘스탄틴 카카니아스Konstantin Kakanias는 램버트가 죽은 후 그가 소장했던 모든 책을 샀는데, 그 가운데 이 책을 제게 선물로 줬어요. 램버트를 기억하라고요."

리딩 누크를 포함한 집 안 곳곳은 알론소가 사랑하는 책으로 넘쳐나고 있지만, 그는 이것을 정리하려고 조급해하지 않는다.

"저는 서점에 가는 게 좋아요. 서점에 가서 책을 고르는 것 자체가 즐거워요. 단순히 일을 위한 참고 자료가 필요할 때는 온라인으로 책을 주문합니다. 각 도시마다 좋아하는 서점을 정해놓았는데, 그 도시를 방문할 때면 무슨 일이 있어도 그 서점에 꼭 들릅니다. 로스앤젤레스에서는 여전히 아르카나 북스를 제일 좋아하고, 뉴욕에서는 대쉬우드 북스와 매스트 북스Mast Books를 새롭게 좋아하게 되었어요. 파리의 서점 가운데서는 콩투아 드 리마주Comptoir de L'Image를 좋아하고, 건축 및 디자인 분야 최고의 서점은 샌프란시스코의 윌리엄 스타웃William Stout이죠."

알론소는 수많은 출장과 여행 중에도 책을 읽을 수 있는 충분한 시간을 남겨둔다. 사실 대부분의 책들을 그 시간에 읽는다. 하지만 역시 "리딩 누크에서 시간을 보내는 게 가장 좋다"고 말한다.

"저는 제가 가진 모든 책을 곁에 두고 그 책들을 바라보면서 영감을 얻습니다. 책은 저에게 오랜 친구와도 같아요. 그래서 자주 찾아보지 못하면 보고 싶어져요."

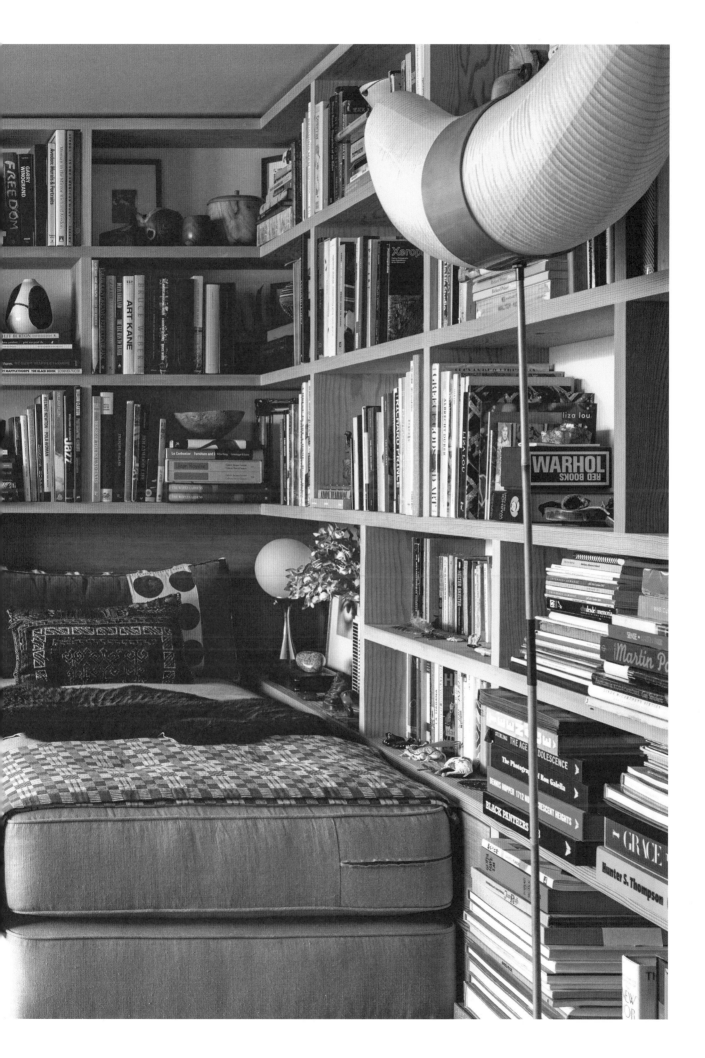

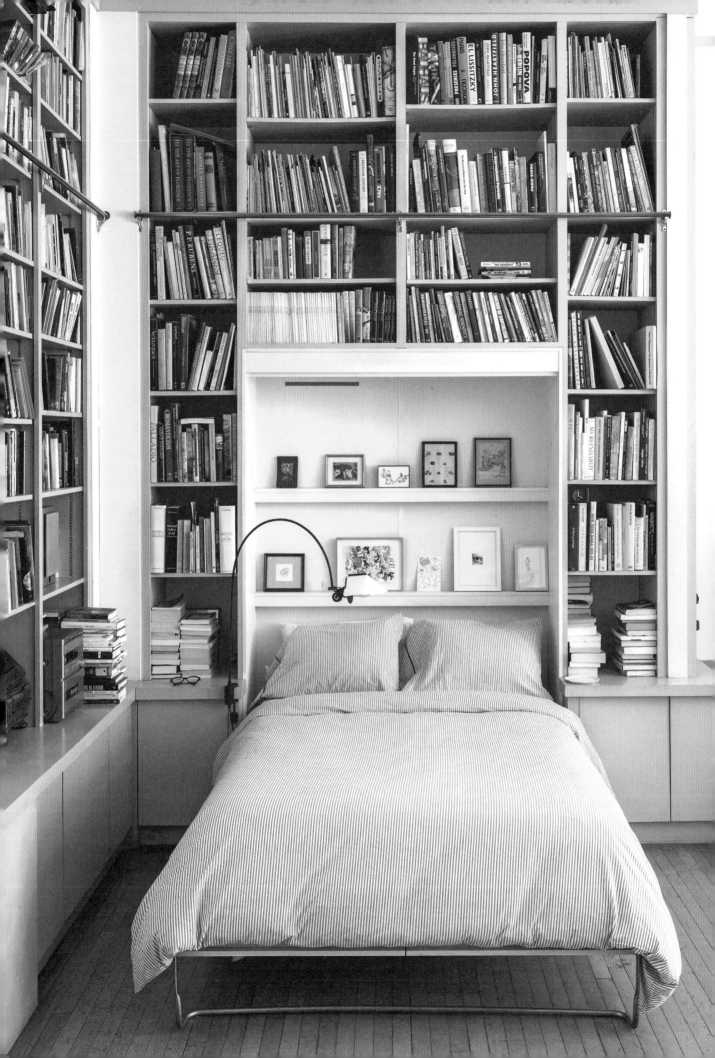

그림 그리는 삶

조아나 아빌레즈*

미국 뉴욕

"아빠의 스튜디오에서 살기 전에 저는 제 책들을 꼭 움켜쥐고 있었어요."

일러스트레이터이자 작가인 조아나 아빌레즈Joana Avillez는 뉴욕 트라이베카에 위치한 햇살 가득한 그의 로프트loft에서 말했다.

"저는 언제나 필요 없는 것들은 버리고 정리했어요. 그런데 책은 달라요. 새로운 책을 들여야 할 때면, 서가에 꽂혀 있는 책들에게 먼저 의견과 허락을 구한답니다. 책의 내용은 물론 책이 꽂힐 자리에 대한 문제까지요."

로프트는 원래 그녀의 아버지 마르팀 아빌레즈Martim Avillez의 사무실이자 그의 예술 잡지『루시타니아』Lusitania의 기초가 된 곳이다. 다목적 식탁과 빌트인 수납장, 책장 같은 기능적이고 미니멀리즘적 가구들 모두 그녀의 아버지가 만든 것이다. 그리하여 지극히 개인적이고도 창의적인, 깔끔하고 역동적인 공간이 완성되었다. 접어서 벽장에 넣을 수 있는 침대는 책장으로 덮인 벽에 자리 잡고 있는데, 이 예술가의 일상에 독서가 얼마나 중요한 부분을 차지하고 있는지 명확하게 보여준다.

"저는 책에 둘러싸여서 잠을 자요. 그렇게 자는 게 편해요."

아빌레즈의 서가는 소설·역사·예술 분야 컬렉션과 아버지에게 물려받은 책으로 이루어져 있다. 그녀는 주제별로 책을 정리한다.

"아빠의 책은 예술이론·문화 관련 분야가 많고, 제 책은 일러스트레이션·만화·어린이 책이 대부분인데 만화에서 서로 겹치는 부분이 많아요. 질 들뢰즈·펠릭스 가타리·스피노자의 전기 등은 서재의 조금 높은 곳으로 옮겼어요. 제가 좋아하는 책이 지의 눈높이에 꽂혀 있는 게 좋거든요. 나무 그루터기에 살고 있는 동물들에 대한 그림책 같은 것들 말이죠."

어린이 책을 좋아하는 아빌레즈는 영감을 얻기 위해 바바라 쿠니Babara Cooney·틴틴Tintin·베아트릭스 포터Beattrix Potter·루드비히 베멀먼즈Ludwig Bemelmans 등의 책을 주로 읽는다.

"한번은 배관을 수리하러 오신 분이 제 서재에 꽂힌 글자체가 큰 형형색색의 책들을 보더니 제게 아이가 몇 명이나 있는지 묻더군요."

가족의 다양한 출신지를 반영하듯이 프랑스어와 포르투갈어로 쓰인 서가의 책

* 뉴욕에서 활동하는 일러스트레이터이자 작가. 『뉴요커』『뉴욕타임스』『보그』『베니티 페어』 등 다양한 잡지에 그림을 그리고 있으며, 최근에는 윌리엄 스타이거의 어린이 퍼즐북『CDC?』에서 착안한 일러스트북『DC-T!』를 출간했다.

◀ 책으로 둘러싸인 침대는 아빌레즈의 아버지가 이 아파트를 그의 스튜디오로 쓸 때 직접 만든 것이다.

들이 예술 작품과 함께 어우러져 있다. 뉴욕의 에너지를 닮은 아빌레즈의 작품은 아버지의 조각품, 밀레나 파블로빅 바릴리Milena Pavlovic-Barili가 그려 준 할머니의 초상화, 리아 리나 고렌Leah Reena Goren과 다이크 블레어Dike Blair 그리고 조안 조나스Joan Jonas 등의 작품과 함께 놓여 있다.

"공간이 충분하지 않아서 제가 정말 좋아하거나 중요한 의미가 있는 물건과 옷, 특히 책으로 컬렉션을 제한해야 했어요."

아빌레즈는 책을 빌려 보는 것도 좋아한다.

"저는 언제나 다른 사람들에게 책을 추천받아요. 친구들이 빌려준 책은 정말 소중히 다룬답니다."

작품 활동을 위한 영감의 대상을 찾는 일은 언제나 쉽지 않지만 아빌레즈는 주로 그 해답을 책에서 구한다. 예를 들면 최근 아빌레즈는 한 패션 브랜드를 위한 캐릭터를 생각해내야 했는데, 그때 헬무트 뉴튼Helmut Newton의 『초상화』Portrait에서 특정한 이미지를 꼭 봐야 한다는 강한 느낌을 받았다. 다행히도 서가의 사다리를 이용해서 쉽게 그 책을 찾아볼 수 있었다. 줄리아 셔먼Julia Sherman과 '대통령을 위한 샐러드'Salad for President 프로젝트를 함께 할 때는 요리책에 흠뻑 빠져 살았다. 뉴욕 소호에 위치한 여성만을 위한 사교 클럽인 더 윙The Wing의 건물 벽지 디자인을 의뢰받았을 때는 역사적으로 위대한 여성들의 자서전을 찾아 읽었다. 『뉴요커』나 어린이책 『엘로이즈』Eloise 시리즈 등은 그에게 반짝이는 아이디어를 떠올리게 한다.

"제가 무엇을 작업하고 있느냐에 따라서 그와 관련된 몇 권의 책을 항상 책상에 올려둡니다."

버려진 서류 캐비닛으로 만든 그녀의 작업용 책상은 깨끗하게 정돈되어 있고 색색의 연필과 펜, 물감이 눈에 띈다. 최근 그는 발음 기호 퍼즐책을 연구하면서 윌리엄 스타이그*의 책들에 둘러싸여 지냈고, 작가 몰리 영Molly Young과 함께 『DC-T!』라는 책도 출간했다. 현재 스타이그의 책 『CDB!』

는 그녀의 서가에서 『땡땡의 모험』Tintin, 20세기 초에 존재했던 예술인들이 모여 살던 동네에 대한 회고록, 친구에게 선물받은 1940년대에 출간된 청소년 소설 『삽화가 베티 로링』Betty loring illustrator 등 아빌레즈가 아끼는 책들 옆에 당당히 자리 잡고 있다.

아빌레즈는 일이 아닌 취미로서의 독서를 할 때에는 큰 창문이 줄지어 있는 곳에 놓인 짙은 황록색의 침대 겸 의자에 눕는다.

"이 공간은 실질적으로 원룸이기 때문에, 활동에 따라 공간을 구분해서 사용하는 것이 효율적이에요. 하루가 끝날 무렵에는 일에서 손을 완전히 떼는 것이 체계적이고 정돈된 삶을 사는 데 도움이 되죠."

가끔은 활기 넘치는 반려견 테리어 페피토—루드비히 베멀먼즈의 『마들린느』Madeline 시리즈 주인공의 이름을 딴—를 산책시키기 위해 책을 들고 공원에 가기도 한다. 페피토가 강아지 운동장에서 뛰어노는 동안 아빌레즈는 책을 읽는다.

흔치 않은 경우이긴 하지만, 아이디어를 떠올리거나 책을 읽는 것이 부담스럽게 느껴질 때에는 매우 원초적인 대처 방안을 쓴다. 금관 막대에 달린 여러 개의 벨벳 커튼을 내려서 서재를 가리는 것이다.

"아무리 좋아하는 것이라도 가끔 약간의 거리두기가 필요하죠. 그 대상이 책일지라도 말이에요."

* 미국의 만화가·삽화가·동화작가로 『뉴요커』 등 신문과 잡지의 만화 전문 작가로 활동했다. 『당나귀 실베스터와 요술 조약돌』로 어린이책 최고의 상인 칼데콧상을 수상했다.

◀ 그녀의 할머니 초상화 옆에 앉은 조아나 아빌레즈.
▲ 아빌레즈는 루드비히 베멀먼즈의 작품을 좋아한다.
▶▶ 대부분의 책은 분야별로 정리되어 있다.

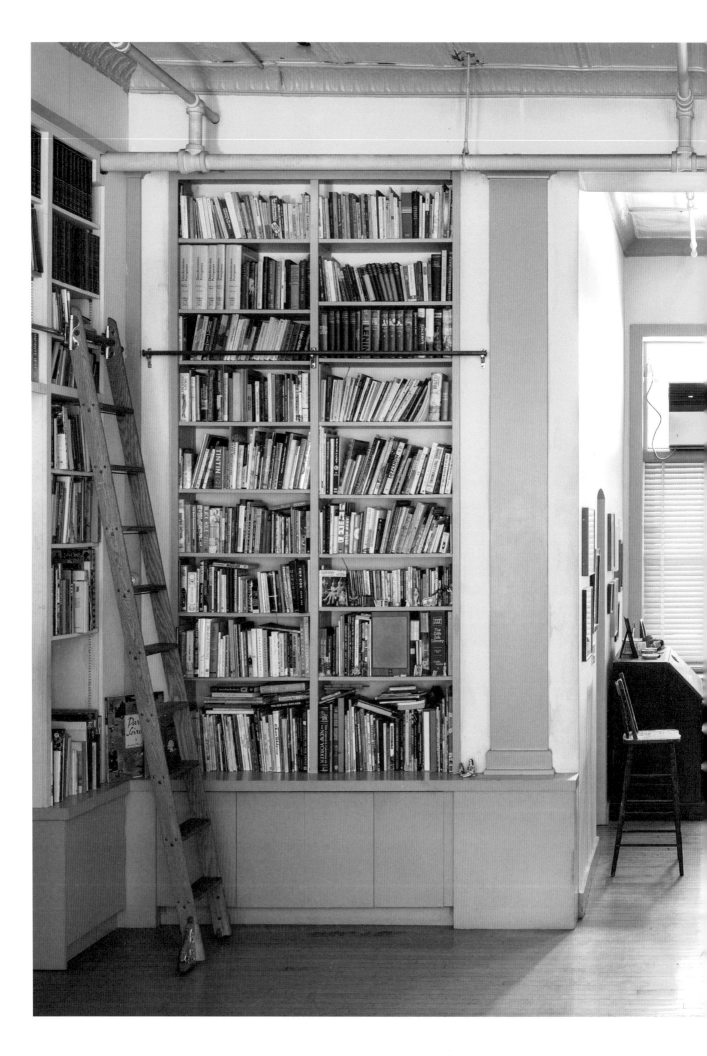

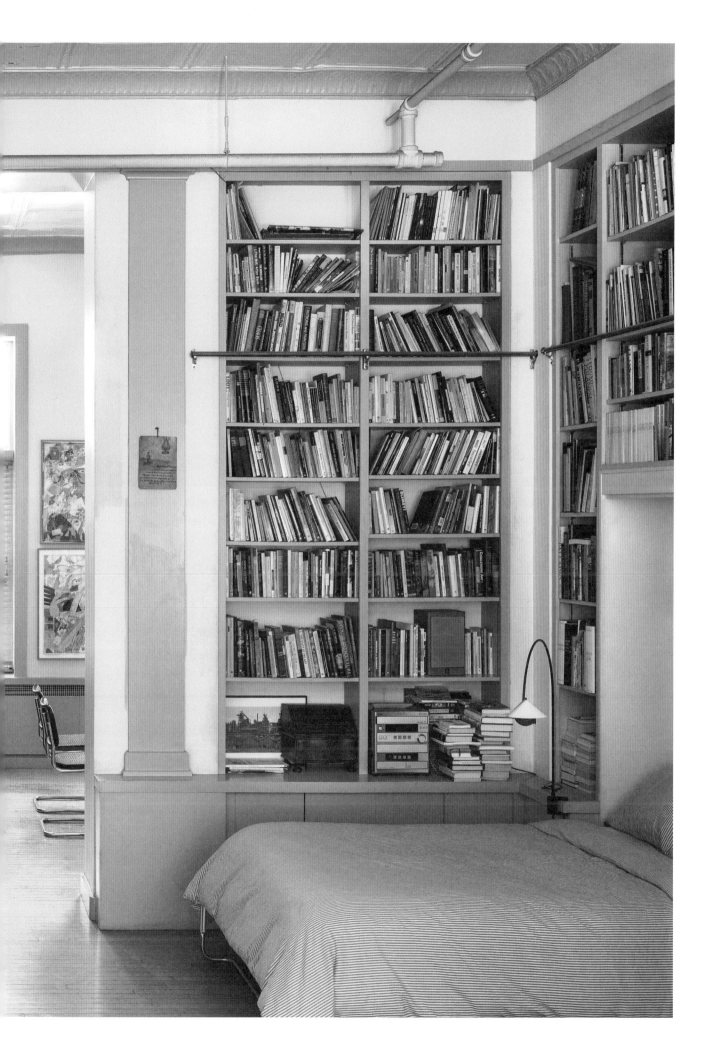

책의 향기

세실리아 벰비브레Cecilia Bembibre는 책에 코를 대고 자주 냄새를 맡는다. 물론 직업적으로 말이다. 브라질 출신의 벰브비레는 전통 향기heritage scent, 즉 인간의 경험에서 추출되는 향기를 전문적으로 연구하기 위해 출판업계를 떠났다.

"훈련하는 시간이 대부분이에요. 뇌와 코 사이의 관계를 관찰하는 것이죠."

벰비브레와 동료들의 궁극적인 목표는 문화유산의 다양한 향기를 구분하고 추출하는 것이다.

"책의 향기를 구분하는 것이 최초의 사례 연구 가운데 하나였어요."

연구 주제 가운데 하나는 15세기부터 한 집안이 소유하고 있는, 365개의 방이 있어 "캘린더 하우스"calendar house라고 불리고 버지니아 울프의 작품 『올랜도』의 영감이 된 장소이기도 한 대저택 놀Knoll*의 도서관이다. 이 연구를 통해 그녀는 책의 제본 형태나 서가에 꽂힌 상태에 따라 책의 향기는 엄청나게 큰 차이를 보인다는 것을 발견했다.

"오래된 책일수록 산도가 낮아요. 물론 제가 책의 모든 향기를 추출해봤다고 주장할 수는 없어요."

하지만 실험실 유리병에는 그녀가 책에서 추출한 여러 종류의 향기가 있다. 책의 향기는 종이와 양피지, 가죽과 잉크, 그리고 시간이 정제된 에센스다. "사람들은 책의 향기가 곧 언어의 향기라고 생각하죠. 숨으로 들이마실 수 있는 지혜와 같아요."

* 영국 남동부의 켄트주 세븐오크스에 위치한 개인 저택으로 15세기 중엽 캔터베리 대주교의 거처로 건립되었다. 이후 헨리 8세의 강탈로 튜더 왕조의 별장이 되었다가 17세기부터 명문 귀족의 대저택으로 쓰이기까지 증축과 리모델링을 거쳐 오늘에 이르고 있다.

▲ 365개의 방이 있는 놀은 캘린더 하우스라고도 불린다.
▶ 세실리아 벰비브레가 놀의 도서관에서 책의 향기를 찾고 있다.

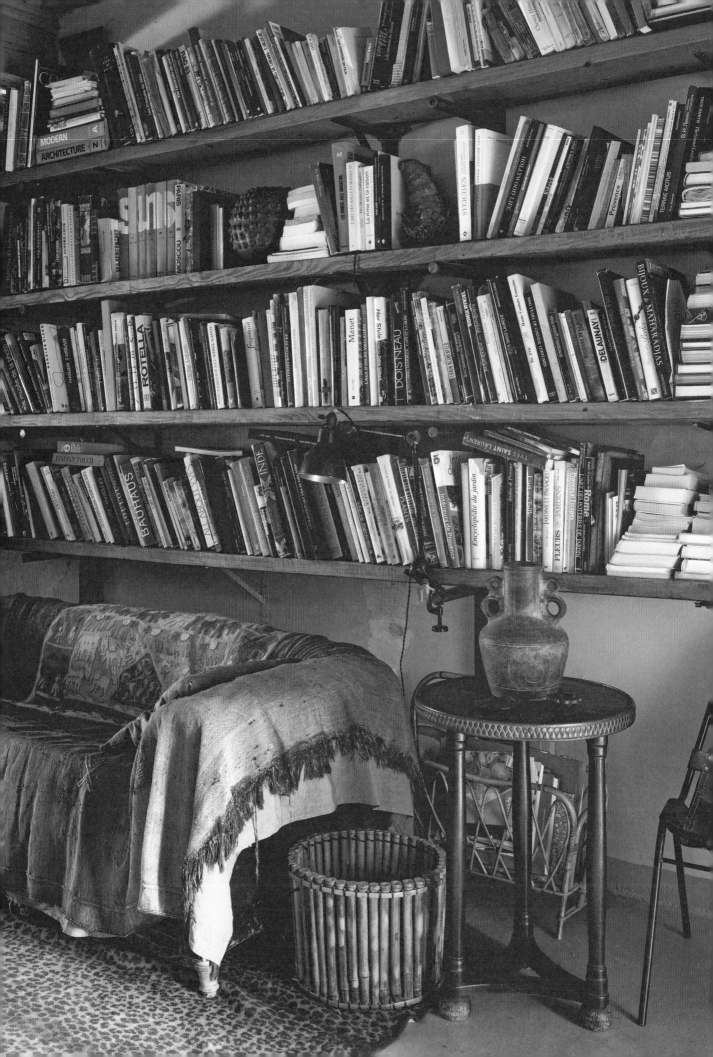

아름다운 무질서

이렌 실바그니*
프랑스 아를

이렌 실바그니Irene Silvagni는 15년 전에 있었던 홍수가 자신의 집을 덮쳤을 때를 회상하면 아직도 마음이 아프다.

"안뜰이 엉망진창된 책으로 가득 찼어요. 200권이 넘는 책이었죠."

패션 에디터이자 요지 야마모토Yohji Yamamoto의 전 크리에이티브 디렉터였던 실바그니가 그날을 회상한다.

"많이 울었어요."

하지만 온전히 살아남은 책도 많았다. 패션·영화·예술 관련 책으로 이루어진 실바그니의 대형 서가는 새로운 책으로 다시 채워졌다. 집안의 다른 공간과 마찬가지로 서재에서도 그녀의 신중한 큐레이션과 본능적인 자신감이 느껴졌다. 하지만 실바그니뿐 아니라 고인이 된 그녀의 남편이자 영화감독이었던 조르지오 실바그니Giorgio Silvagni의 안목까지 감안하면 놀랄 일이 아니다. 실바그니도 남편의 실내장식 감각을 높이 평가했다.

현재 실바그니는 남편을 잃고 혼자된 며느리와 함께 살고 있다. 그녀가 30년 이상 살고 있는 이 거대한 돌집은 해바라기 밭과 농장, 먼지가 많은 비포장도로가 있는 반 고흐의 그림 속 풍경과 같은 곳에 자리 잡고 있다. 편안하면서 사랑스러운 정원 안 의자는 나무 아래에서의 휴식과 독서로 우리를 초대하는 듯하다.

"우리 집 정원은 나와 닮았어요. 무질서하죠."

권위적인 편집자 이미지와는 거리가 먼 실바그니는 따뜻하고 조용한 카리스마를 지니고 있다.

"나는 약간 지저분한 게 좋아요."

열린 창문으로 매미 소리가 들리고, 요즈음 인기 있는 음악도 함께 흐른다. 실바그니는 프랑스 MTV를 너무 좋아해서 작업하는 모든 방마다 틀어놓는다. 거실에는 빈티지 쿠션이 어수선하게 널려 있는 소파, 아를 근처 투우장에서 구해온 연철, 타일로 된 장식들, 보석같이 빛나는 누비이불 등 프로방스 지방의 전통적 요소와 현대 디자인의 기본 요소들이 섞여 있다.

"제 남편은 이탈리아 사람이었어요."

그녀는 미소를 지으며 말한다.

* 1960년부터 1980년대 후반까지 『엘르』(Elle), 『보그 파리』(Vogue Paris) 등의 패션 에디터로 활동했고, 일본계 패션 디자이너 요지 야마모토의 크리에이티브 디렉터를 역임했다.

◀ "저는 좀 지저분해요"라며 실바그니는 자신의 정리 스타일을 설명한다.

1. 예술성을 자극하는 부드러운 색채와 침실에 놓인 사진에 관한 책들.
2. 몇십 년 동안 모아온 잡지가 오래된 카트 위에 쌓여 있다.
3. 프랑스 소설과 누비 커튼으로 장식된 방.
4. 실바그니의 재택근무 사무실에는 그가 가장 좋아하는 책과 패션업계에서 일하며 모아온 사진들이 함께 있다.

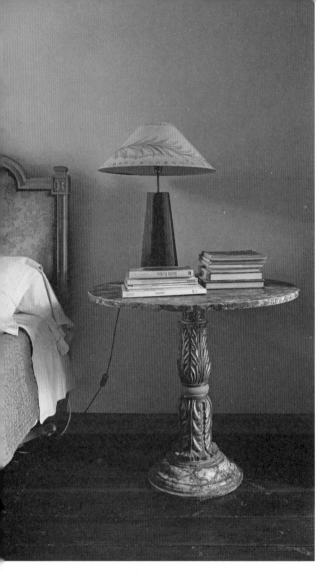

"그래서 이탈리안 가구들이 많아요. 남편의 아버지는 장식가였는데, 남편은 그 뛰어난 색감을 물려받았어요. 우리 둘 다 책과 독서를 사랑했고, 그래서 모든 방에 책이 있죠."

책은 가볍고 자연스러운 분위기로 정리되었지만 절대 우연히 만들어진 것이 아니다. 실바그니가 좋아하는 소파 위의 책장이나, 바람이 잘 통하는 방 안에 있는 책 더미들도 그렇다. 다른 모든 것들과 마찬가지로 책 컬렉션의 종류도 다양하다. 현대 소설·프랑스 고전·영화사·사진과 관련된 책이 함께 어우러져 있다. 실바그니는 자신에게 필요한 책이 어디에 있는지 다 알고 있다.

물론 잡지도 있다. 거실에는 오래전 우체국에서 사용하던 카트가 있는데, 수십 년 동안 모아온 『보그』*Vogue*, 『룩』*Look*, 『아비뚜에』*Habitue*, 『바베네』*Va Bene*와 같은 잡지가 쌓여 있다. 맨 꼭대기에는 박제된 회색곰이 자리 잡고 있다.

"꽃을 사러 나갔다가 곰을 데리고 왔지 뭐예요."

벽 장식은 유능한 실바그니의 경력을 증명한다. 그녀는 프랑스판 『보그』를 편집할 때 피터 린드버그Peter Lindbergh · 스티브 마이젤Steven Meisel · 브루스 웨버Bruce Weber · 파올로 로베르시Paolo Roversi와 같은 사진작가들의 작품을 선구적으로 사용한 것으로 유명하다. 사랑스럽게 표현된 초상화나 가족의 모습을 담은 스냅사진, 그리고 딸의 작품들이 곳곳에 걸려 있다.

요즈음 침대 곁에 두고 읽는 책 『루이 15세의 죽음』*Le Mort de Louis XV*에 관해서 대화하던 중 프랑스계 콩고 출신 래퍼 그라두르Gradur의 음악이 오픈 바에서 흘러나오자 그녀가 말을 멈췄다.

"오, 볼륨 좀 높여봐요. 이 노래 정말 좋아요!"

그가 흥분해서 말했다. 실바그니에게 혼란은 없다. 오직 영감만 있을 뿐!

1. 침실에 있는 이렌 실바그니.
2. 어디서나 책을 읽을 수 있게 의자가 마련되어 있다.
3. 침대 옆 책으로 선정된 소설·철학서·패션 도서들.
4. 그녀의 집은 지역 골동품, 가족의 역사를 보여주는 유품, 여행 기념품 등으로 장식되어 있다.
▶▶ 실내장식과 다채로운 색상이 아름답게 조화를 이루고 있다.

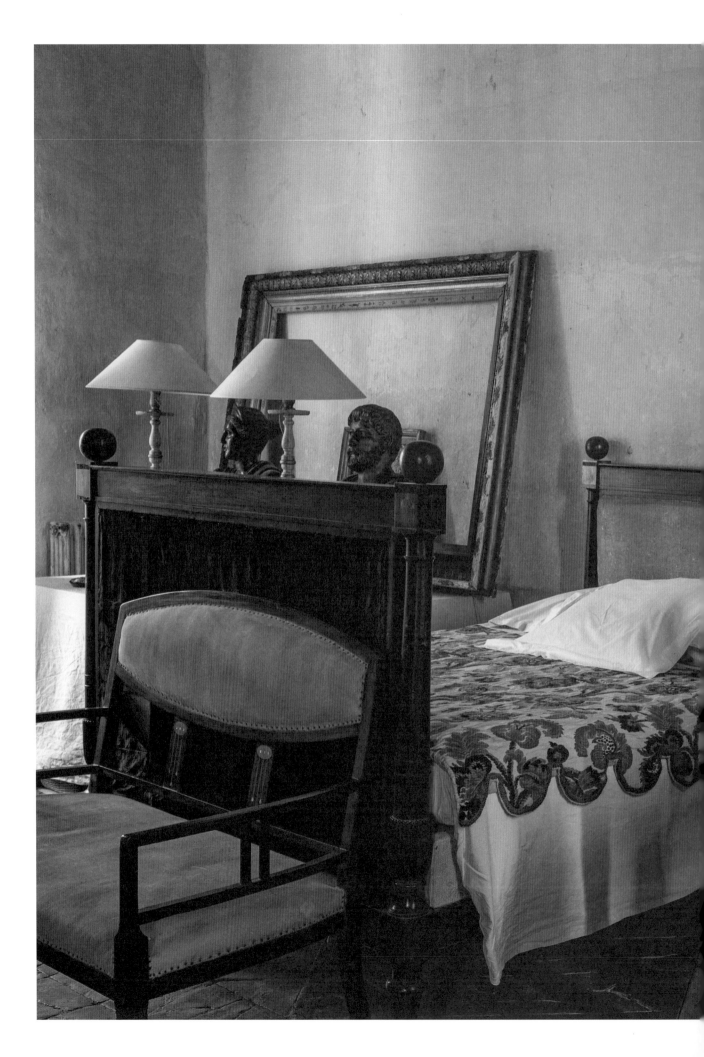

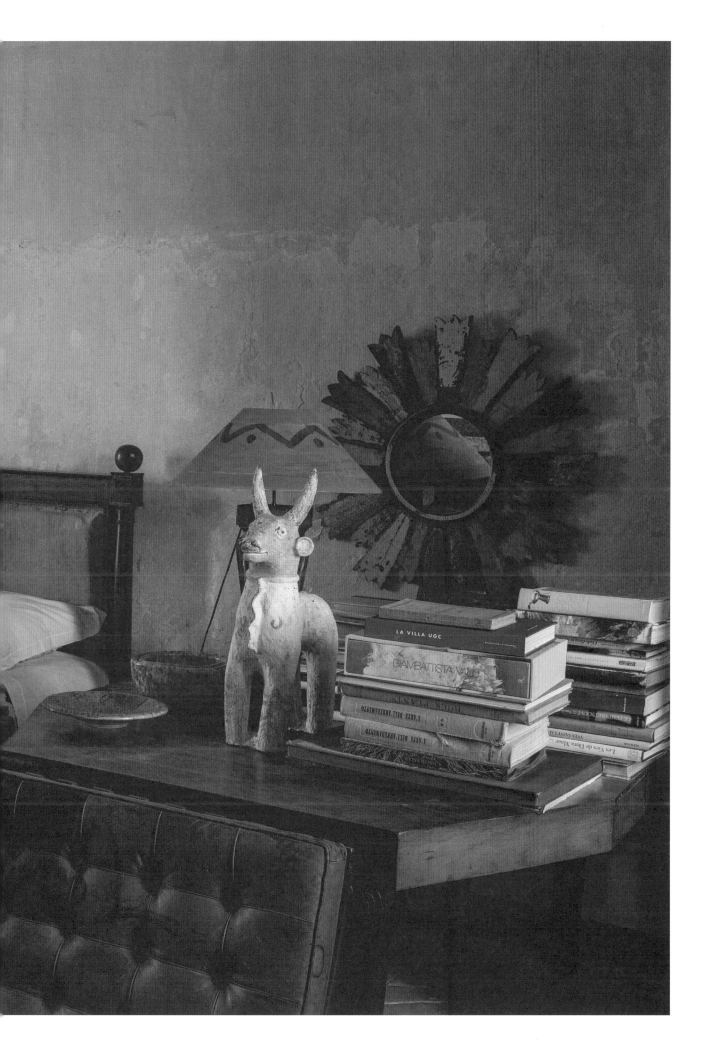

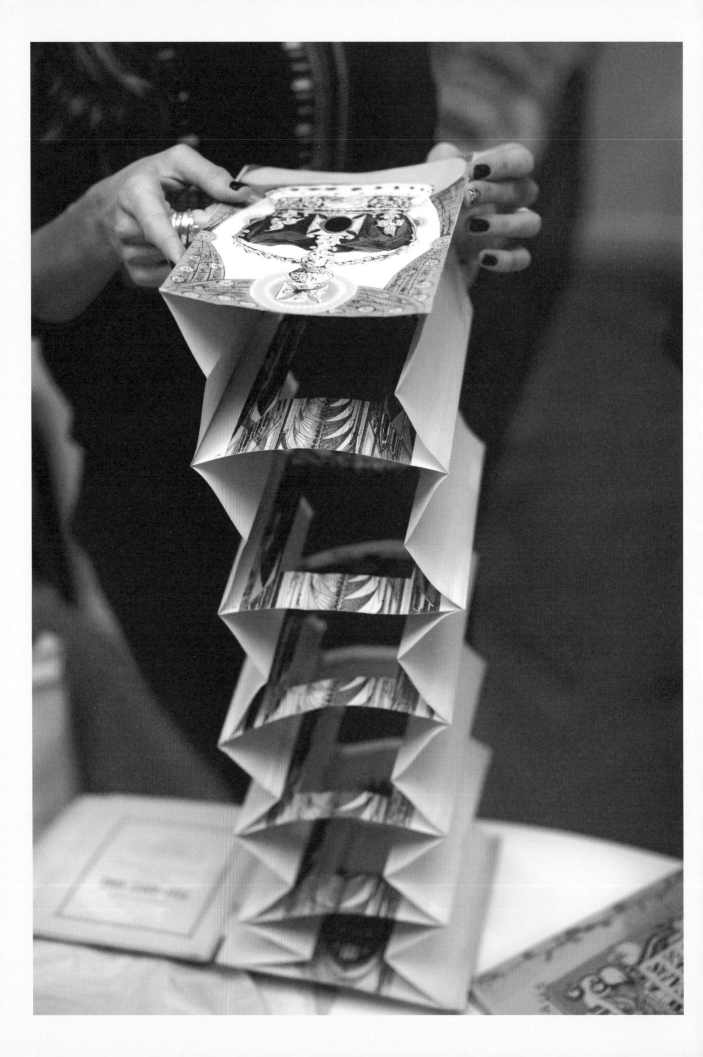

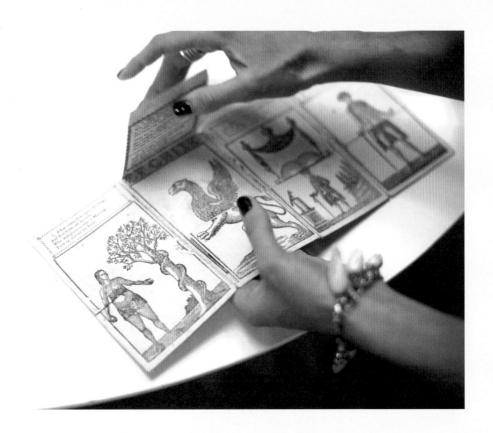

아이들의 놀이 책

"이 책들은 역사적으로도 물론 대단한 의미가 있지만, 예술 작품으로도 매우 아름답죠."
클레어 심스Clare Simms는 그녀가 수집하고 있는 움직이는 책에 대해서 이와 같이 말한다. 그녀는 18세기에 만들어진 풀탭북pull-tab books, 빅토리아 시대의 교육용 턴업북turn-up book, 어니스트 니스터Ernest Nister와 로타 메겐도르프Lothar Meggendorfer가 만든 19세기의 입체 어린이 책, 그리고 1950년대에 만들어진 부카노 팝업북Bookano pop-ups books 등을 소장하고 있다. 빅토리아 시대에 터널북tunnel book 또는 핍쇼북peep-show book—심스가 가지고 있는 것은 런던의 수정궁을 축소한 모형이다—이 만들어지기 시작했고 선물용 기념품으로 인기가 많았다.

심스의 소장품은 탭을 당기면 혀를 날름 내미는 강아지나 책장을 넘기면 무덤 안의 해골이 나오는 턴업북 등 흥미로운 것부터 무시무시한 것들까지 다양하다. 대부분의 책이 놀이용으로 만들어진 것임을 감안할 때 온전한 상태로 남아 있다는 사실이 놀라울 정도다.

"저는 약간 흠집이 있거나 일부 작동이 멈추는 등, 진짜이기 때문에 나타날 수 있는 결함들까지 사랑해요. 그것 또한 오래된 물건이 지닌 흥미로운 점 가운데 하나라고 생각하기 때문이죠."

그녀의 두 아들은 절대로 고서에 접근할 수 없다.

"아이들에게는 이미 소중히 다룰 필요가 없는 최신식 팝업북이 많이 있는걸요."

▲ 교육용 접이식 책.

◀ 빅토리아 시대의 터널북.

놀라움, 호기심 그리고 이상한 꿈

미국 뉴욕

"서재와 정원이 없는 삶은 상상할 수 없어요. 정원은 우리가 자연과 타협할 수 있는 장소예요. 야생과 길들여진 것 사이의 공간이라고 할 수 있죠. 그리고 서재는 우리가 모든 것과 마주할 수 있게 해주는 공간이라고 할 수 있어요."

빅 뮤니츠Vik Muniz는 뉴욕 브루클린에 위치한 자신의 스튜디오에서 서재와 정원 두 가지를 모두 누린다. 한 면의 벽은 수천 권의 책으로 채워져 있고, 유리로 만들어진 또 다른 면을 통해 초록으로 우거진 정원을 내다볼 수 있다.

브라질 출신의 뮤니츠가 대중문화와 미디어 이미지 등 다양한 매체를 이용한 예술 활동으로 잘 알려진 예술가라는 점을 감안한다면 스튜디오에 포스트모더니 즘을 상징하는 진귀한 물건 ─ 고래 뼈나 상아로 만든 공예품, 조개껍데기, 화살촉, 팝아티스트 제프 쿤스Jeff Koons의 작품, 대형 가위 등 ─ 이 책과 함께 어우러져 있다는 사실이 놀랍지만은 않다.

뮤니츠는 유쾌하게 말한다.

"전 정말 지저분한 성격이에요. 제 책들은 마치 적외선 열지도인 히트맵heat maps 처럼 정리되어 있어요. 분명한 규칙이 있는 건 아니지만 전 제 책들이 서로 어떻게 연결되어 서가에 꽂혀 있는지 알고 있죠. 필요한 책을 찾기 위해 사다리를 오르락 내리락하는 걸 좋아해요."

뮤니츠는 엄청나게 많은 책을 갖고 있지만 자신을 수집가라고 말하지 않는다.

"전 가난하게 자랐어요. 가난한 사람들에게 무언가를 버리는 것은 정말 어려운 일이랍니다."

소설과 시집은 브라질에 있는 가족의 집에 보관하고 있다.

"뉴욕 스튜디오의 서재는 좀더 기술적인 곳이라고 할 수 있어요. 심리학과 철학 서들이 대부분이죠. 참고하고 영감을 받기 위한 책들입니다."

현재 그는 러시아 신비주의자 구르지예프Gurdjieff와 우스펜스키Ouspensky, 러시아 신지학** 연구자 블라바츠키Blavatsky, 에드윈 애봇Edwin Abbott과 윌리엄 제임스

* 브라질 상파울루에서 태어나 뉴욕 브루클린에서 활동하는 예술가이자 다큐멘터리 사진작가다. 초콜릿·시럽·먼지 같은 재료로 이미 존재하는 이미지와 미술 작품들을 재구성하는 방식으로 작업한다.

** 우주와 자연의 불가사의한 비밀, 특히 인생의 근원이나 목적에 관한 여러 가지 의문을 신(神)에게 맡기지 않고 깊이 파고들어 가, 학문적 지식이 아닌 직관으로 신과의 신비적 합일을 이루고 그 본질을 인식하려는 종교적 학문.

◀ 뮤니츠는 "서재와 정원이 없는 삶은 상상할 수 없다"고 말한다.

> **필요한 책을 찾기 위해 사다리를 오르락내리락하는 게 좋아요.**

William James, 17세기의 뛰어난 만능학자 아타나시우스 키르허Athanasius Kircher 등의 저서를 읽고 있다. 또한 천체물리학·연금술·유클리드 기하학에 관한 책에 관심을 두고 있다. 요약하자면 뮤니츠의 관심사는 인간 발달과 관련된 모든 것이다.

"경이로움·호기심·이상한 꿈. 이것들이 제가 좋아하는 것이에요. 오비디우스의 『변신 이야기』*Metamorphoses*도 정말 좋아하는 책이죠."

그는 독서에 관한 책을 좋아한다고 말한다. 루이스 세폴베다Luis Sepulveda의 『연애 소설을 읽는 노인』*The Old Man Who Read Love Stories*, 이탈로 칼비노Italo Calvino의 『왜 고전을 읽는가』*Why Read the Classics*, 호르헤 루이스 보르헤스Jorge Luis Borges의 『바벨의 도서관』*Library of Babel*과 같은 책들이다.

"읽기 시작한 책은 많지만, 끝까지 읽은 책은 별로 없어요. 열두 살밖에 안 된 제 딸은 한 번에 네 가지 책을 읽고 있는데 말이죠!"

그 누구도 뮤니츠의 호기심의 한계를 가늠할 수 없다. 그를 둘러싼 수천 권의 책은 진정한 의미에서 예술 활동을 위한 서가라고 할 수 있다. 뮤니츠는 자신의 예술철학을 이렇게 설명한다.

"인간의 발달—진실과 우리의 관계—은 결국 정신과 물질 간의 의사소통에 달려 있습니다. 저는 여전히 이를 위한 최고의 수단은 책이라고 생각해요."

▶ 브루클린 서가는 온전히 비문학 도서들로 채워져 있다. 시집과 문학책은 브라질에 있다.

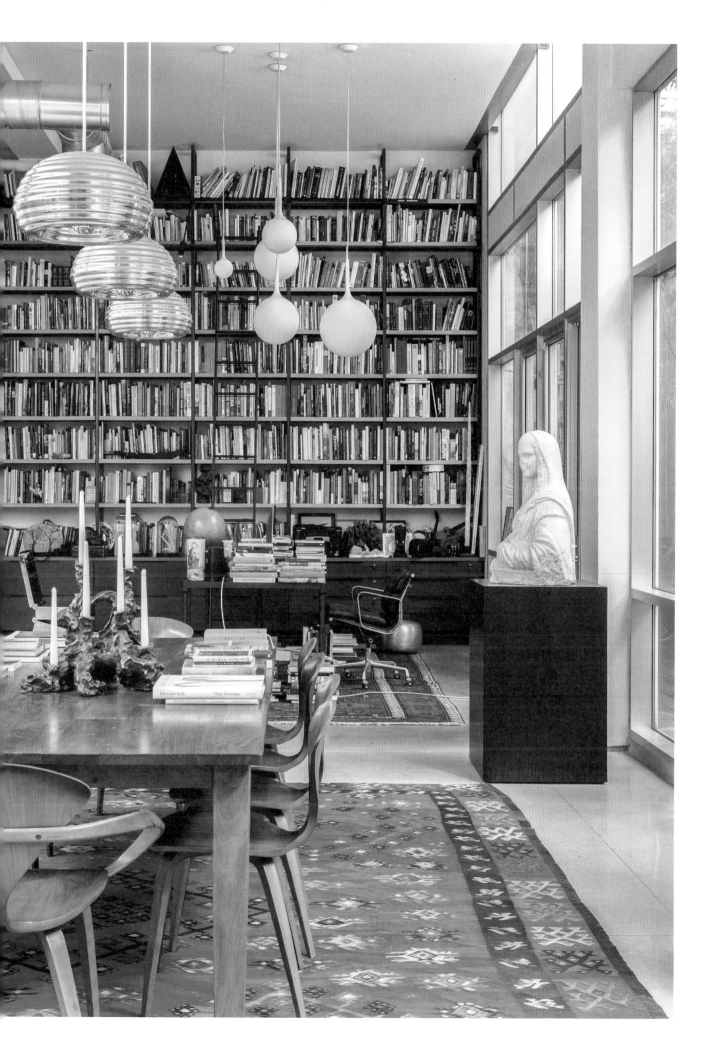

▲ 브루클린 스튜디오에 서 있는 빅 뮤니츠.

▶ "이 속에서 원하는 책을 바로 찾는 건 쉽지 않아요"라며 뮤니츠가 말한다.

세계에서 가장 멋진 야외 서점

캘리포니아주 오하이에 위치하고 있는 바츠 북스Bart's Books는 "세계에서 가장 멋진 야외 서점"인 동시에, 무엇보다 가장 특이한 서점 가운데 하나다. 1964년에 처음 문을 연이 서점은 리처드 바틴스데일Richard Bartinsdale이 지나칠 정도로 많아진 자신의 책들을 길가의 책장에 꽂아둔 뒤, 커피캔에 책값을 넣고 자율적으로 책을 사 가도록 한 방식에서 시작되었다. 현재 이 보헤미안 스타일의 서점은 처음보다 규모도 확대되고 미국에서 가장 훌륭한 독립서점 가운데 하나로 성장했지만, 책값 지불 자율 시스템은 여전히 유지하고 있다. 바츠 북스 안과 밖 특유의 여유 있는 분위기도 그대로다.

▲ 남캘리포니아 분위기가 물씬 느껴지는 오하이에 위치한 바츠 북스.
◀ 서점의 영업시간은 상시적이면서 독특하다.

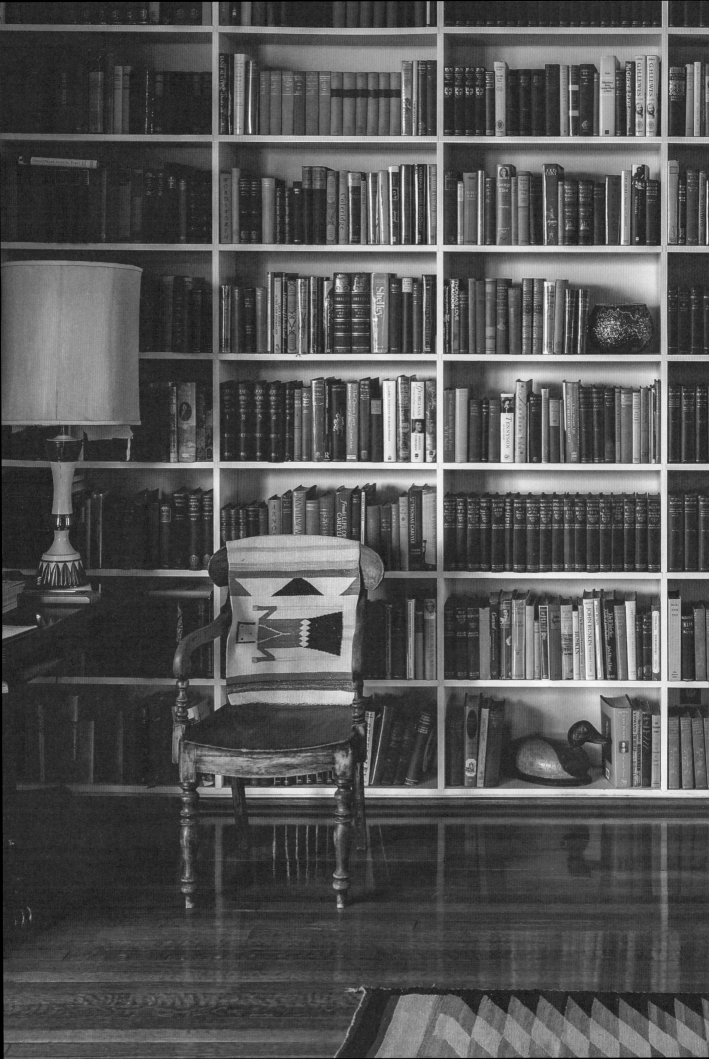

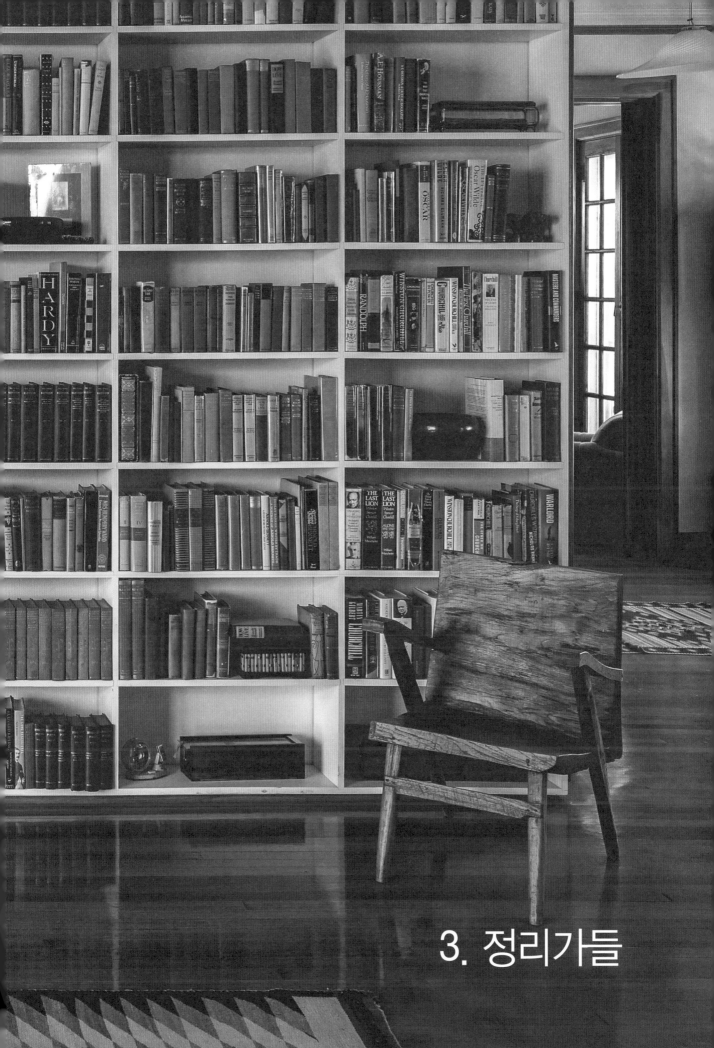

3. 정리가들

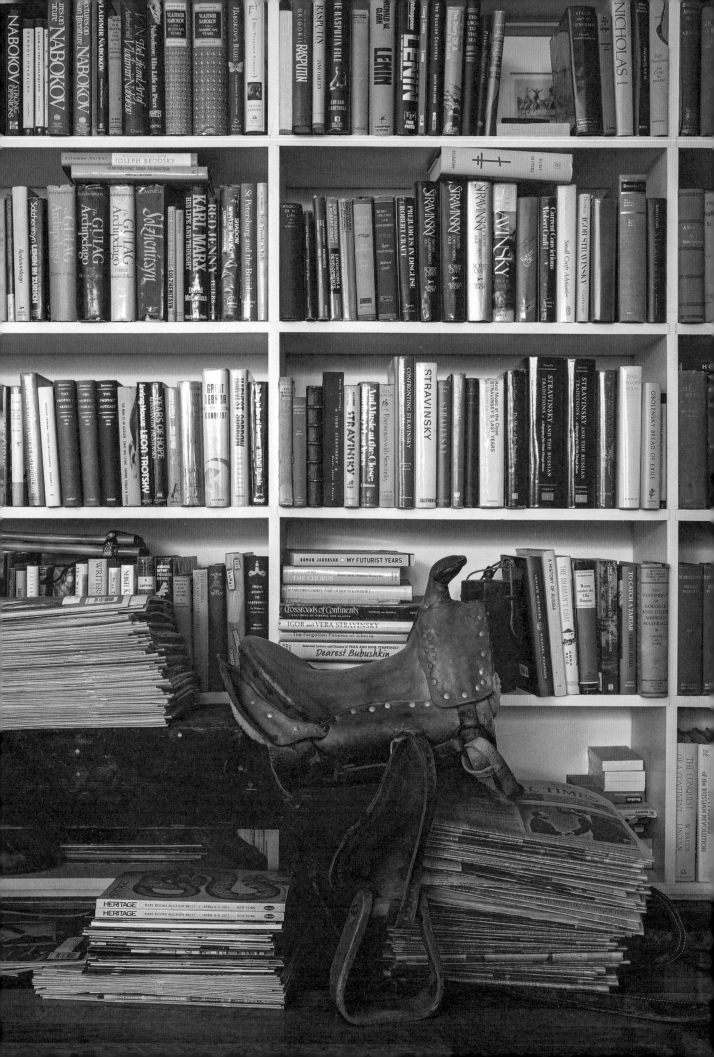

마지막 서가

래리 맥머트리*
미국 텍사스

텍사스주 아처시티 외곽에 위치한 농장에서 자란 래리 맥머트리Larry McMurtry
는 가족끼리 서로 다정하게 이야기를 주고받으며 지냈던 어린 시절을 회상한
다. 그 시절에는 집에 책이 한 권도 없었기 때문에 서로 재미있는 이야기를 들
려주곤 했다. 그 후 다작 작가로 성장한 맥머트리는 영화 「브로크백 마운틴」
Brokeback Mountain, 「마지막 영화관」The Last Picture Show, 드라마 「애정의 조건」Terms of
Endearment, 「머나먼 대서부」Lonesome Dove의 시나리오 작업 등 수많은 문제작을 남
겼다. 소도시에 사는 그는 도시 인구수보다 많은 책을 소장하고 있다.

"제일 처음 책을 접했을 때가 여섯 살이었어요. 로버트 힐번이라는 제 친척이 제
2차 세계대전에 참전하기 전에 저에게 열아홉 권의 어린이 책을 남겨두고 갔죠.
『포피 오트』Poppy Ott 시리즈, 『제리 토드의 모험』Jerry Todd's adventures 시리즈, 『대초원
정찰대 실크 병장』Sergeant Silk the Prairie Scout과 같은 책이었어요."

맥머트리는 스탠퍼드대학교에서 공부하면서 희귀본 수집업을 시작했고, 그
때 익힌 전문성은 나중에 스물여섯 개 서점의 매니저나 대표로 활동할 때 발휘
되었다. 처음에 그는 휴스턴에서 북맨Bookman이라는 서점을 운영하다가 워싱턴
D.C.로 이주한 뒤 북드업Booked Up 조지타운 지점을 열었다. 북드업은 미국 내 여
러 주요 도시에 차례로 개점되었고, 그의 고향 아처시티에 세워진 마지막 북드업
은 네 개의 서고와 45만 권의 책을 보유한 엄청난 규모의 서점으로 발전하면서 애
서가들 사이에서 전설이 되었다. 아처시티 지점은 주기적으로 폐업의 위기가 찾아
와 2012년 '라스트 북세일'The Last Booksale이라는 행사를 통해 대규모 재고 방출을
진행하기도 했지만, 그 위상은 아직까지 변함이 없다.

부인 페이와 함께 관리하는 맥머트리의 개인용 수집서들은 집을 가득 채우고
있지만, 대부분의 책은 정기적으로 집과 여기저기 퍼져 있는 북드업 지점을 오
간다.

* 미국의 작가. 1985년 퓰리처상 수상작 『외로운 비둘기』(Lonesome Dove) 외 다수의 책을 집필
했고, 아카데미상 각색부문을 수상한 「브로크백 마운틴」의 시나리오 작가이기도 하다. 2012년
에는 자신이 평생 모아온 책들 가운데 30만 권을 각지 도서관과 일반 대중들에게 기증 또는 경매
처분하는 행사를 진행했다. 경매 행사 이름은 '라스트 북세일'로 그의 대표작 가운데 하나인 '라
스트 픽처 쇼'를 패러디한 이름이었다. 그는 2021년 3월 향년 84세의 나이로 세상을 떠났다.

◀ 서가의 책은 다양한 분야를 아우르지만, 서부 시대에 관한 책이 주를 이룬다.
◀◀ 그의 서재는 오랜 기간 서점을 운영하면서 얻은 경험과 전문성이 고스란히 드러난다.
▶▶ 맥머트리는 자신의 서재에서 매일 책을 읽는다고 한다.

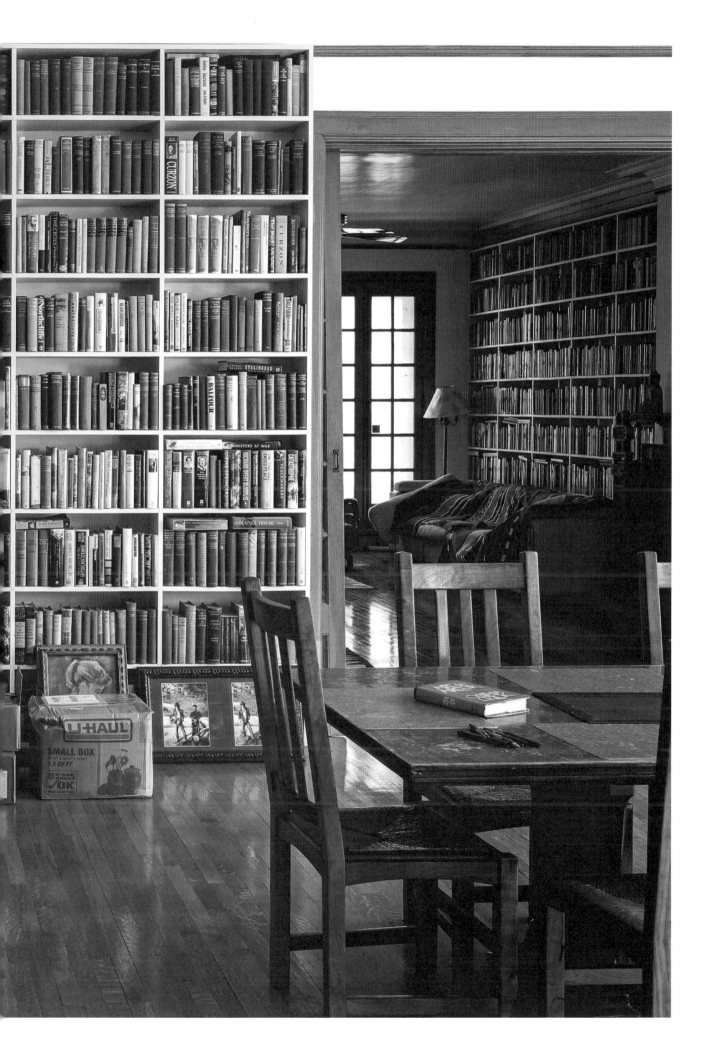

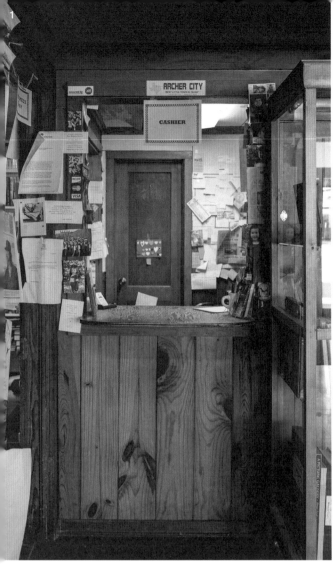

"당연히 저는 제 서점에서 책을 읽죠!"

그의 집에 있는 서재는 마치 서점처럼 주제별로 정리되어 있다. 집 뒤편의 작은 건축물 안에는 맥머트리의 유명한 컬렉션인 여성 작가들의 여행기와 서부 시대 관련 방대한 자료가 보관되어 있다.

최근에 그는 아마존 시대를 사는 자손들에게 자신이 소장한 엄청난 규모의 책을 떠맡기고 싶지 않다며 일부 서점을 매각했지만 절대로 팔지 않은 책도 있다.

"너새네이얼 웨스트Nathanael West의 네 권짜리 소설은 제가 절대로 포기할 수 없는 책이죠. 『발소 스넬의 몽상』*The Dream Life of Balso Snell*, 『미스 론리하츠』*Miss Lonelyhearts*, 『거금 100만 달러』*A Cool Million: The Dismantling of Lemuel Pitkin*, 『메뚜기의 하루』*The Day of the Locust*가 바로 그 책들입니다. 이 책들을 제외한 나의 서재는 '하나의 역동적인 지적 생태계'라고 할 수 있어요."

1. 서점과 집의 경계가 모호하다. 항상 새로운 책에 관심이 많은 맥머트리는 주로 서점 창고에서 책을 가져와 읽는다.

2. 북드업은 아처시티를 대표하는 장소다.

3. 서점 한구석의 모습.

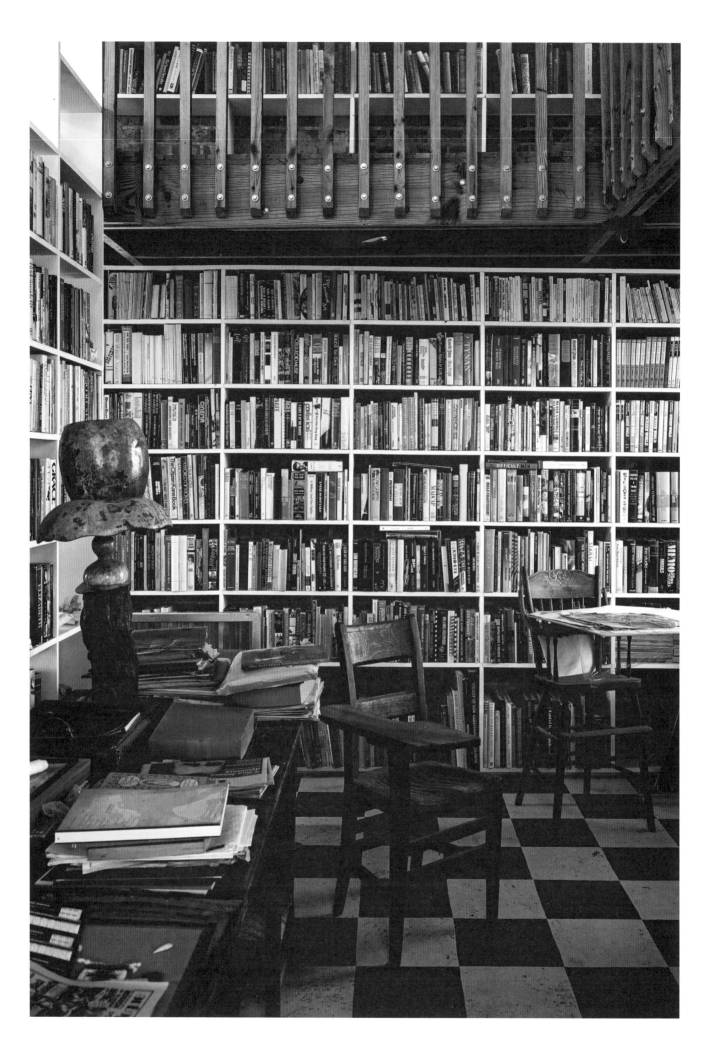

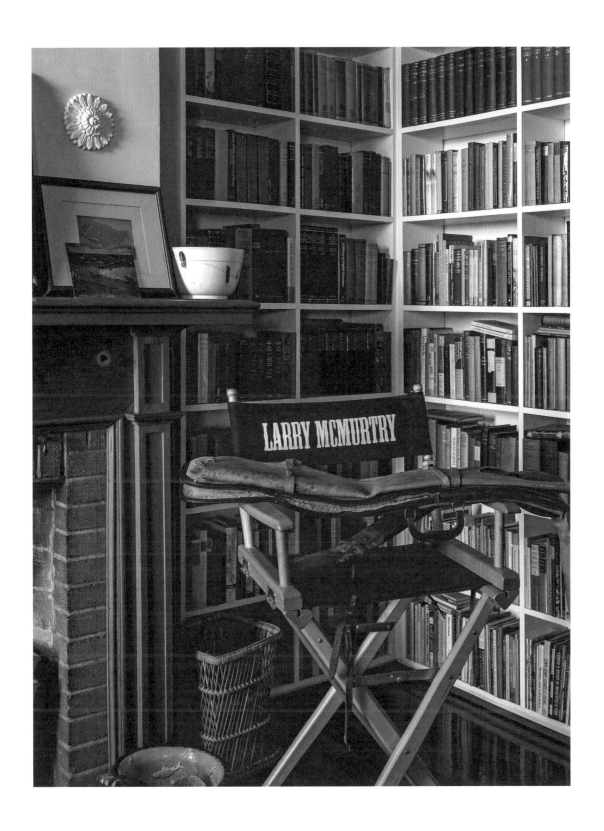

▲ 서부 시대에 관심이 많은 맥머트리.

◀ 온 나라를 떠들썩하게 했던 '라스트 북세일' 행사 후에도 맥머트리의 개인 소장용 컬렉션은 여전히 엄청난 규모다.

정리정돈의 오아시스

토드 히도*

미국 캘리포니아

토드 히도Todd Hido의 개인 서재가 미국에서 가장 방대한 사진책 컬렉션이라고 말할 수는 없지만, 가장 체계적으로 정리된 서재라는 것은 의문의 여지가 없다.

"총 6,241권의 책이 주제별로 정리되어 있어요. 작가들이 추구하는 사진 스타일이나 학파별 사진작가의 보조나 제자들의 책으로 구분하는 거죠. 알파벳순으로 정리된 책은 없어요."

샌프란시스코에 위치한 히도의 집은 아트앤크래프트Arts and Crafts** 건축양식으로 지어졌고, 그의 서가는 전문가의 분위기가 물씬 풍긴다. '책의 방'이라고 쓰여 있는 유리문부터 오크 목재를 사용한 미션 스타일***의 책상과 의자, 그리고 히도가 정기적으로 위치를 바꾸어가며 진열하는 선반 위의 책들까지 말이다. 몇몇의 책을 제외하고는 — 예를 들어 히도의 화려한 미드 센추리 펄프mid-century pulp 컬렉션 — 대부분 사진과 영화를 주제로 한 깊이 있고 다양한 책들이다.

히도 역시 성공한 작가다. 현재까지 그의 작품에 관한 단행본이 열여섯 권이나 출간되었다. 책에 대한 그의 사랑은 오래전 한 권의 책에서 시작되었다.

"대학생 때 첫 지도 교수님에게 받은 책이었어요. 미국 사진작가 로버트 프랭크Robert Frank의 『미국 사람들』The Americans이라는 책이었죠."

그는 아직도 그 책을 보관하고 있다.

그때부터 히도의 길이 정해졌다. 그는 사진 분야의 고전 — 로버트 프랭크Robert Frank · 앙리 카르티에 브레송Henri Cartier-Bresson · 워커 에반스Walker Evans — 부터 에드 루샤Ed Ruscha와 어빙 펜Irving Penn의 초판본과 같은 희귀본까지 꼼꼼한 컬렉션을 구축해나갔고, 동시대 저명한 패션 디자이너 및 사진작가의 책도 포괄적으로 수집했다. 지금도 새로 소장할 책을 찾기 위해 부지런히 서점을 방문한다.

히도는 그날의 기분에 따라, 또는 영감을 얻기 위해서 몇몇 특별한 책을 꺼내 정독한다고 말한다. 지금은 『스웨덴 사진집』Photo Books in Sweden과 게르하르트 리히터

* 미국 샌프란시스코에서 활동 중인 사진가이자 현대 미술가. 그의 작품은 알프레드 히치콕·에드워드 호퍼·워커 에반스 등으로부터 영향을 받은 것으로 알려져 있다. 초기에는 주로 도시와 교외의 주택을 사진으로 담아냈으나, 최근에는 여성의 나체를 포함한 다양한 피사체와 시골의 풍경을 찍고 있다. 그의 작품은 휘트니 미술관과 구겐하임 미술관 등에 소장되어 있다.

** 19세기 말에서 20세기 초 영국에서 윌리엄 모리스를 중심으로 산업화를 비판하며 장인정신을 지키기 위해 시작된 미술공예운동.

***미술공예운동으로 탄생한 단순하고 뚜렷한 직선이 강조된 가구 디자인.

◀ 토드 히도의 서가에 진열된 책은 정기적으로 위치가 바뀐다.

Gerhard Richter의 『아틀라스』*Atlas*를 관심 있게 읽고 있다.

히도는 끊임없이 책을 정리한다. "다른 방법이 있나요?" 하고 그가 묻는다. "저를 둘러싼 환경은 제게 매우 중요합니다. 물건을 정리하면서 질서를 창조하게 돼요. 내가 있는 공간뿐 아니라 내 전체 삶의 질서를 말이죠."

1. 영화·책·인쇄물이 가득한 이곳은 마치 미디어의 성지와 같다.
2. 미션 스타일의 오크 목재가 사진 속에서 돋보인다.
3. 서재에서 업무를 보고 있는 토드 히도.

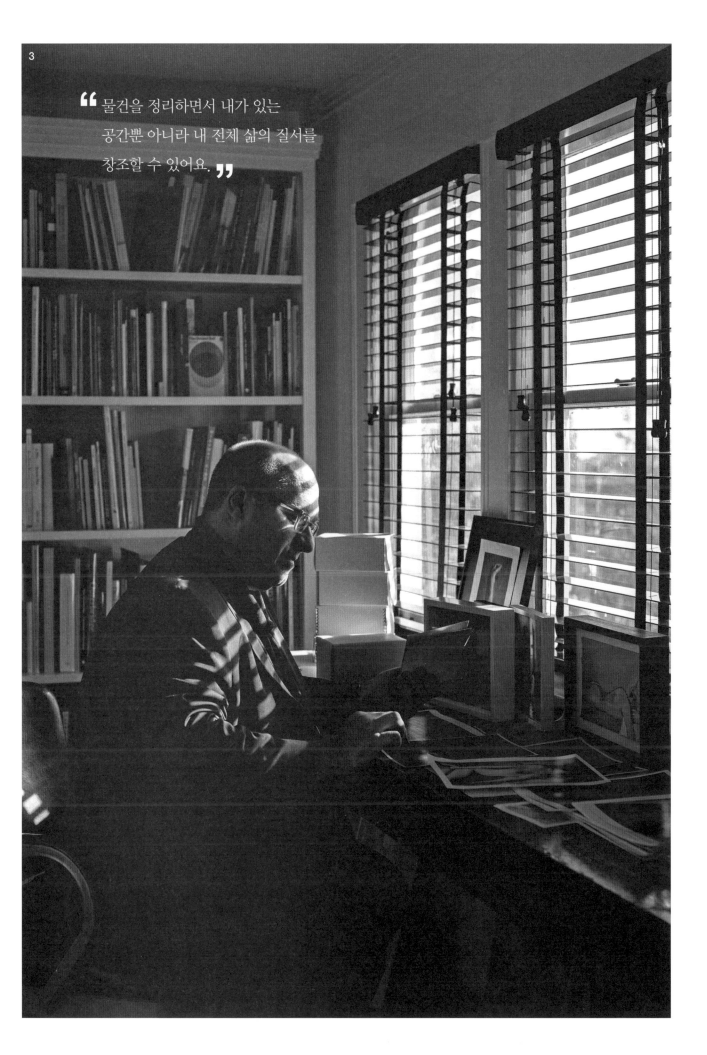

“ 물건을 정리하면서 내가 있는
공간뿐 아니라 내 전체 삶의 질서를
창조할 수 있어요. ”

1. 서가에 꽂힌 책은 체계적으로 정리되어 있다.
2. 스튜디오에 있는 빈티지 조명기기들.
3. 히도의 작품은 독특한 조명과 구성으로 찬사를 받고 있다.

독일 최대의 개방형 도서관

아마도 대학 도서관은 디자인하기에 가장 까다로운 건축물일 것이다. 기능성과 보관의 역할을 모두 만족시키면서 동시에 책을 읽기 위한 편안한 분위기도 제공해야 한다. 도서관은 광범위한 규모에서 최소한의 공간까지, 또한 화려한 양식부터 단순한 디자인까지 다양하지만 어떤 스타일이든 지성과 감성이 모두 적당히 녹아 있어야 한다. 독일에서 가장 큰 개방형 도서관은 베를린 훔볼트대학교의 그림 형제 도서관the Grimm Zentrum library at Berlin's Humboldt University으로, 2009년에 완공된 현대식 도서관이다. 하지만 대리석으로 마감한 외관과 슬릿 파사드slitted façade*, 그리고 중앙 갤러리는 독일의 건축가이자 무대장식가인 프리드리히 싱켈Friedrich Schinkel, 1781-1841의 건축양식 '1833 계획'에서 착안했다. 200만 권이 넘는 장서를 소장한 이 도서관 자체가 오래됨과 새로움, 그리고 기능과 철학의 총체적 집합이라고 할 수 있다.

* 건물의 정면부에 트임을 만들어놓은 모습.

1. 베를린 훔볼트대학의 그림 형제 도서관은 독일에서 가장 큰 개방형 도서관이다.
2. 도서관은 2009년에 완공되었다.
3. 도서관의 장서는 200만 권이 넘는다.

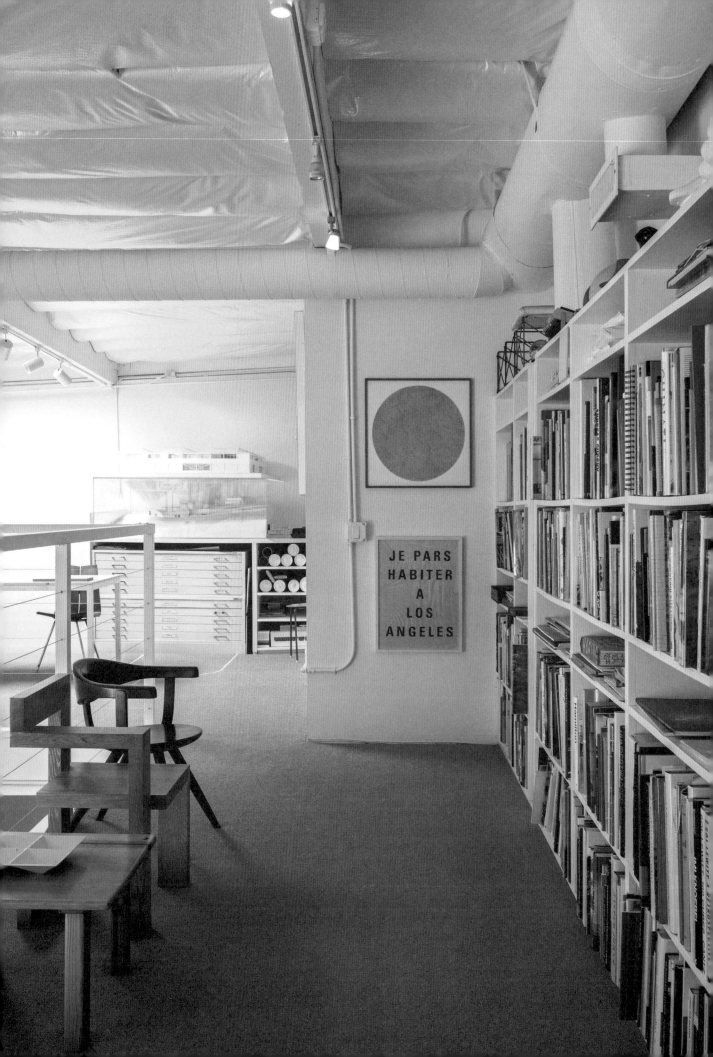

첫사랑에서 시작된 컬렉션

마크 리*

미국 캘리포니아

로스엔젤레스에 살고 있는 마크 리Mark Lee는 아내 샤론 존스톤Sharon Johnston과 함께 존스톤 마크리Johnston Marklee 건축사 사무소를 운영하고 있다. 최근 하버드대학교 건축대학원의 원장으로 취임해 1년 가운데 절반은 매사추세츠 캠브리지에서 지내며 동부에서도 활동하기 시작했다.

부부는 그동안 전 세계에 걸쳐 박물관·갤러리·주택·상점 등 다양한 건축물을 디자인했는데, 이들의 미학적 스타일은 단순하면서도 시선을 사로잡는 아름다움에 있다. 절제미와 고급스러움이 동시에 느껴진다.

마크 리는 자신의 서가에서도 같은 스타일을 추구한다. 건축·디자인·예술·패션·문학 분야의 책이 다양하게 구비되어 있으며, 공간은 계속해서 진화한다.

"움베르토 에코가 한 말을 어디선가 읽은 적이 있어요. 그의 요지는 어떤 사람들은 서가를 왕릉처럼 모시고 살지만, 서재는 살아 있어야 한다는 거죠. 저는 그 말에 동의해요. 전 항상 제 책들과 역동적인 관계를 유지하고 있어요."

그의 서가는 애서가는 물론 디자인 애호가들에게 꿈과 같다. 깔끔한 바탕을 유지하지만 집 안의 다른 실내장식 요소 ─ 자연스러운 느낌의 직물로 디자인된 소품과 예술품, 그리고 따뜻함과 개성이 돋보이는 조명 ─ 로 다채롭고 편안한 느낌을 준다. 스튜디오 안에 높게 설치된 갤러리에는 작고 편리한 조명이 비추는 멋들어진 의자와 서재가 있다. 모든 책은 절제된 편안함 속에서 둘러보다가 꺼내 앉아 읽을 수 있도록 정리되어 있다.

"500권 이상의 책을 꽂아둔 선반이 있어요. 이미 소장한 책을 모두 합하면 2만 권 정도는 될 거예요."

마크 리는 그 가운데 70퍼센트 정도를 읽었다고 한다.

그는 지난 33년간 책을 모았다.

"누구나 첫사랑이 있잖아요. 프랑스 건축가 르 코르뷔지에Le Corbusier의 작품을 모아둔 책이 제 첫사랑이에요. 저는 그 책을 건축학부에 다닐 때 샀는데 아직도 갖고 있어요. 그 책에서부터 도서 수집이 시작되었고 지금까지 계속 모으는 중입니다."

* 홍콩계 미국인 건축가이자 교육자. 로스앤젤레스에 위치한 존스톤 마크리 건축 사무소를 운영하면서 하버드대학교 건축대학원에서 가르치고 있다. 2017년에는 시카고 건축 비엔날레(Chicago Architecture Biennial) 예술감독을 맡았다.

그의 수집 방식은 변하지 않았다.

"저는 옛날 방식이 좋아요. 서점에서 새 책을 추천해주는 직원의 큐레이션에 의지하죠."

그가 사랑한 많은 서점이 현재는 문을 닫았지만, 그는 여전히 로스엔젤레스의 예술 전문 서점인 헤네시와 인갈Hennessey and Ingall과 아르카나 북스의 충성고객이다. 종종 아르카나 북스의 주인 리 카플란이 준비해놓는 책에 대한 설명은 그의 견문을 넓혀준다고 한다.

"카플란은 각 책에 관한 자신만의 서평을 책의 면지에 써놓아요. 그 책이 지닌 중요성이라든지 책과 관련된 유래 등을 설명해주죠. 마치 역사 수업을 받는 것 같답니다."

마크 리는 흥분해서 말했다.

그는 가끔 이미 소장한 책을 중복해서 구매하기도 한다. 그럴 때면 친구들에게 책을 선물한다.

"책은 정말 좋은 선물이 되죠. 그 책에 대한 나의 생각을 전달할 수 있을 뿐 아니라, 그것을 받는 사람에 대한 나의 생각도 전할 수 있어요."

마크 리는 업무상 늘 바쁜 일정을 소화하지만, 열렬한 독서광이다.

"전 어디에 있든 책을 읽어요. 독서를 위한 최고의 의자도 있죠. 침대에서 읽기도 하는데, 사실 목과 시력을 생각하면 아주 나쁜 버릇입니다. 하지만 그 자세가 가장 편안하긴 하죠. 책을 읽을 때는 마치 다른 뇌를 사용하는 것 같아요. 다른 어떤 매체보다 책을 통해서 더 잘 배울 수 있어요."

1. 서재에 앉아 있는 마크 리.
2. 마크 리는 자신이 건축가가 될 수 있게 해준 책에 고마움을 느낀다고 말한다.
▶▶ 마크 리는 로스앤젤레스에서 살기 시작하면서부터 엄청난 양의 책을 모으고 있다.

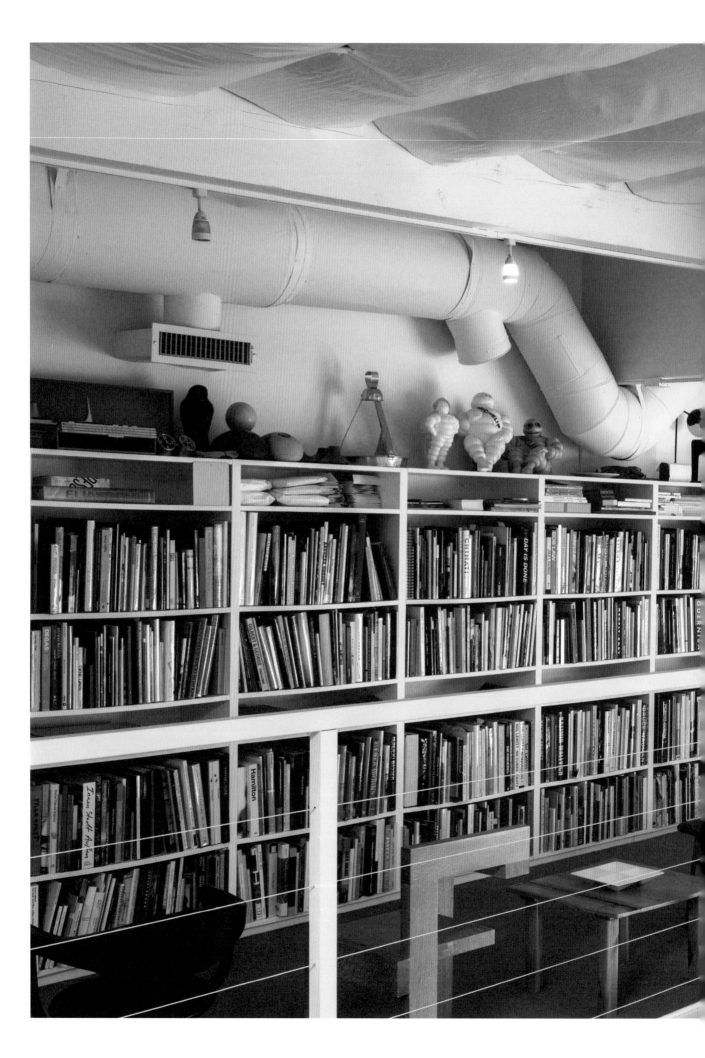

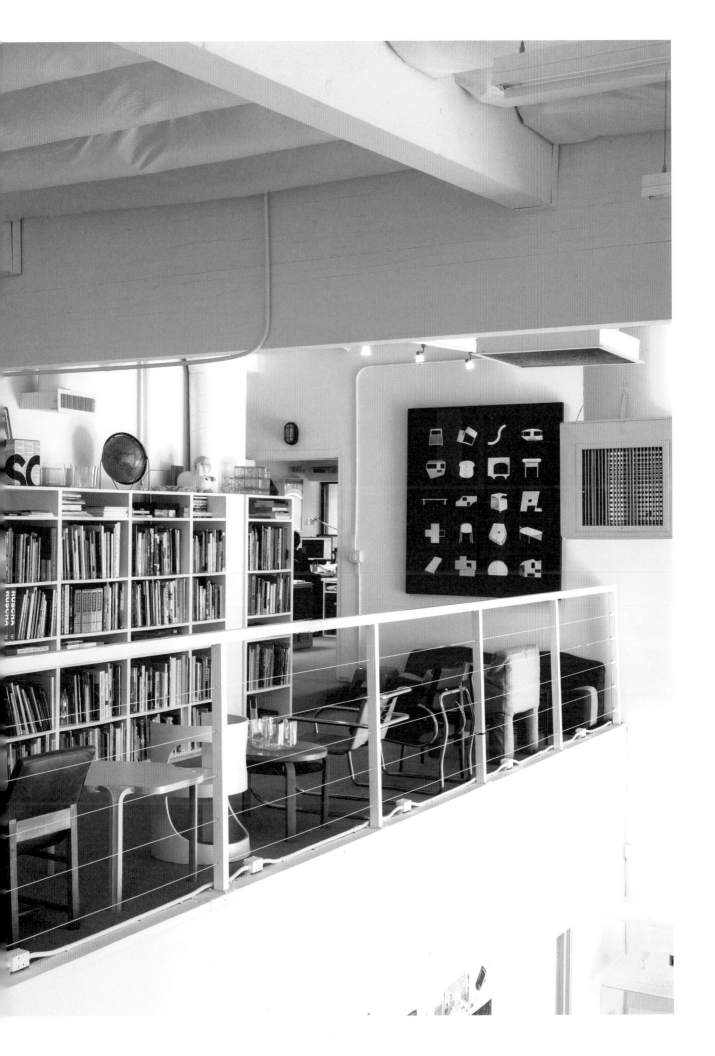

아이디어를 위한 공간

조너선 사프란 포어*
미국 뉴욕

"전 제 서가를 오랜 시간 천천히 만들어갔어요."

소설가 조너선 사프란 포어Jonathan Safran Foer는 자신의 서가를 이렇게 설명한다. 그 공간은 진정한 의미의 서재라고 할 수 있다. 그가 직접 디자인한 짙은 녹색의 책장으로 둘러싸인 방은 리버티 프린트Liberty print**의 소파와 흰색의 부드러운 러그, 철재 빈티지 조명으로 꾸며졌다. 브루클린 지역 빅토리안 양식의 집들처럼 그의 집도 매력적이고 편안한 인상을 준다. 아이들을 위해 특별히 쿠션으로 꾸민 창가, 큰 사이즈의 거실용 소파, 분위기 있는 조명 등은 집 안의 모든 곳에서 책을 읽고 싶게 한다. 하지만 그는 서재를 본연의 목적만을 위해서 사용한다.

"전 꼭 서재에서만 책을 읽어요. 책을 읽는 공간이 달라지면 그에 따라 생각과 경험도 달라지는 것 같아요. 이를테면 편안한 의자와 좋은 조명이 있으면 책을 더 잘 이해할 수 있는 마음의 상태가 된다는 거죠."

고전·현대문학·예술·자서전부터 다양한 프로젝트를 위한 자료집까지 방대한 분야를 아우르는 포어의 책 수집은 20대에 시작되었다.

"대학을 졸업하고 뉴저지주의 한 농장에서 살았었는데, 주말이면 도서관에서 열리는 책 판매 행사에 갔어요. 그때 사서 모았던 책들이 컬렉션의 기반이 되었죠. 대부분의 책을 아직도 갖고 있어요."

요즈음에는 주로 스트랜드 서점이나 프로스펙트 헤이츠Prospect Heights 근처에 있는 언네임어블 북스Unnameable Books에서 중고책을 사고, 새 책은 소호에 위치한 맥널리 잭슨McNally Jackson 서점에서 구입한다. 포어는 이 서점들을 좋아하면서도 "정말 아이러니하게도 뉴욕은 최고의 책의 도시는 아니에요"라고 말한다. 그는 자신의 고향인 워싱턴 D.C.에서 책을 사는 걸 더 좋아한다.

"고향에 가면 메릴랜드주 록크빌Rockville에 있는 세컨드 스토리 북스Second Story Books라는 중고 서점에 가요. 거기서 많은 책을 구입하죠. 보통 세트로 구매해요."

흔한 일은 아니지만 책을 처분해야 할 때마다 포어는 나무로 만든 작은 책장을

* 미국 현대 작가들 가운데 가장 독창적이면서 영향력 있는 인물로 꼽힌다. 그의 첫 소설 『모든 것이 밝혀졌다』는 많은 평론가들에게 압도적인 찬사를 받았고, 9·11 사건으로 아빠를 잃은 소년을 주인공으로 한 소설 『엄청나게 시끄럽고 믿을 수 없게 가까운』도 전 세계 많은 독자들의 사랑을 받았다.

** 원래 런던의 리버티사에서 처음 개발한 꽃무늬의 면직물이나 실크를 가리켰으나, 지금은 일반적으로 직물 전체를 장식하는 꽃무늬를 일컫는다. 바탕천과 꽃무늬의 비율이 3 대 7 정도로, 우아하면서 사랑스러운 느낌이 드는 것이 특징이다.

◀ 책만을 위한 포어의 서가.

거리에 내놓고 이웃들이 서로 책을 교환해서 읽을 수 있도록 한다. 이는 뉴욕에서는 드물지만 워싱턴 D.C.에서는 정기적으로 볼 수 있는 풍경으로, 요란하지 않으면서도 이웃이 서로 소통할 수 있는 기회가 된다.

포어는 자신이 사랑하는 책은 물론, 가까이 두고 있지만 아직 읽지 않은 책을 주위에 두는 것도 중요하다고 생각한다.

"움베르코 에코가 '언젠가는 읽게 될 책들 사이를 걷기'라고 말했다는 걸 읽었는데, 그 표현이 정말 좋아요. 특히 소설과 예술서들이 그렇죠."

포어는 가족과 시간을 보내거나 업무 관련 독서 등으로 정작 자신만을 위한 독서 시간은 제한되어 있다고 말한다. 그럼에도 그의 서재는 마치 등대처럼 남아 있다.

서재에서 책을 읽는 것은 철학적 자극이 되기도 하지만 실용적이기도 하다.

"나이가 들수록 침대에서 책을 읽는 게 힘들어져요. 바로 잠들어버리니까요."

> **"** 편안한 의자와 좋은 조명이 있으면 책을 더 잘 이해할 수 있는 마음의 상태가 되지요. **"**

▲ 브루클린 집에 앉아 있는 조너선 사프란 포어.
▶ 읽은 책과 읽지 않은 책들이 거실에서 그를 유혹한다.

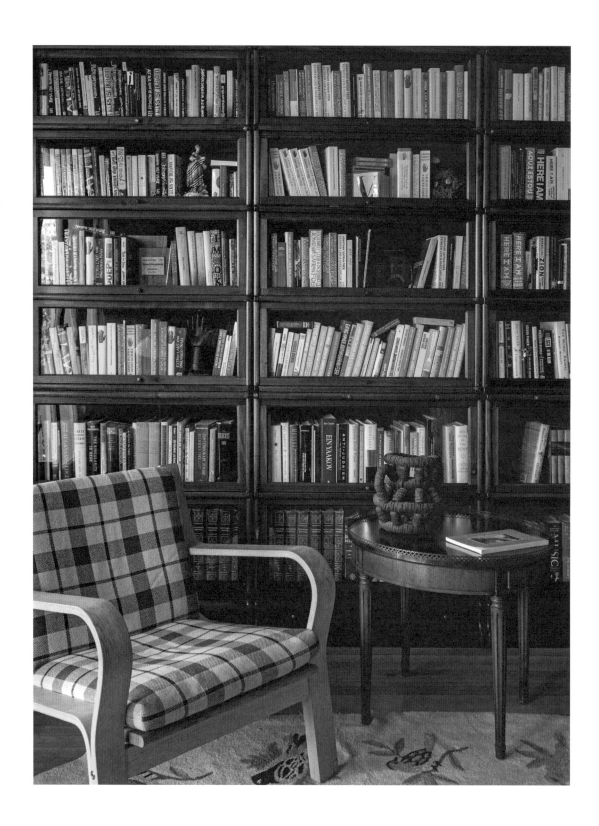

▲ 포어는 언젠가 읽게 될 책과 함께 사는 것을 좋아한다.
▶ 화장실 벽을 장식한 작가들의 편지지.

할머니의 유산

요다나 멍크 마틴*

미국 뉴욕

요다나 멍크 마틴Jordana Munk Martin은 할머니에게 서가를 유산으로 받았다. 미국의 민속 예술가였던 그녀의 할머니 에디스 와일Edith Wyle 사망 후, 마틴은 섬유예술에 관한 수천 권의 책 컬렉션뿐만 아니라, 그 책 안에 담긴 지식을 보다 많은 사람들에게 알리려고 했던 할머니의 열정까지 물려받았다.

"할머니께서 수집을 시작하셨을 때만 해도 직물 짜기·누빔·바느질 등의 재료 문화학은 많이 알려지지 않았어요. 이런 것들은 여성의 영역으로 간주되고 과소평가되었죠. 하지만 할머니는 공예를 정말 사랑하셨어요. 할머니에게 공예는 실용적인 물건이 손에서 아름다워지는 순간이었죠."

가족들의 이야기에 따르면 할머니는 허리 부상 이후 갤러리를 운영했다고 한다. 더 이상 그림을 그릴 수 없게 되자 할머니는 창작 대신 수집을 결심하고 수공예품과 자신이 평생 동안 사랑했던 공예품에 관한 책도 함께 모으기 시작했다. 1965년 '더 에그 앤 디 아이 갤러리'The Egg and the Eye Gallery라는 이름으로 시작했던 작은 박물관은 1973년 개관한 로스앤젤레스의 공예 민속 예술 박물관Craft & Folk Art Museum으로 성장했다.

전통적으로 여성의 전유물로 간주되었던 직물 짜기·누빔·바느질 등의 활동은 할머니 세대 이전에는 예술로 여겨지지 않았다. 할머니 에디스 와일은 공예 기술을 정당화하고 강조하기 위해 노력했으며, 직물을 주제로 한 책을 찾아 모으면서 그 기록을 정리하기 위해 힘썼다.

요다나 마틴은 할머니의 서가를 유용하게 이용하면서 자랐다. 직물 짜기·태팅tatting**·보빈 레이스Bobbin lace*** 등 현대식 직물 제조 과정에서 더 이상 사용하지 않는 기술을 배웠다. 예술가로서 마틴은 자신의 할머니를 사로잡았던 것들—천의 역사와 전통, 여성 공예가와 제작자들 간의 수백 년에 걸친 숨겨진 대화 등—에 매료되었다.

마틴은 할머니가 돌아가시고 몇 년간은 자신이 물려받은 방대한 양의 직물 관련 책을 가지고 무엇을 해야 할지 몰랐다고 고백한다. 하지만 2016년, 섬유를 사랑

* 섬유 예술을 이용한 배움과 자아 탐색, 그리고 지역 사회의 결집 유도 프로젝트 작업을 하는 미국 뉴욕의 예술가이자 교육자.
** 한 줄의 실로 매듭을 지어가며 무늬를 만드는 방식의 공예.
***바늘 대신 보빈을 사용해서 짜는 수직(手織) 레이스.

◀ 책과 직물이 동등한 대접을 받는 도서관.
▶▶ 마틴은 파란색이 지니는 상징성과 풍부한 다문화적 역사를 사랑한다.

137

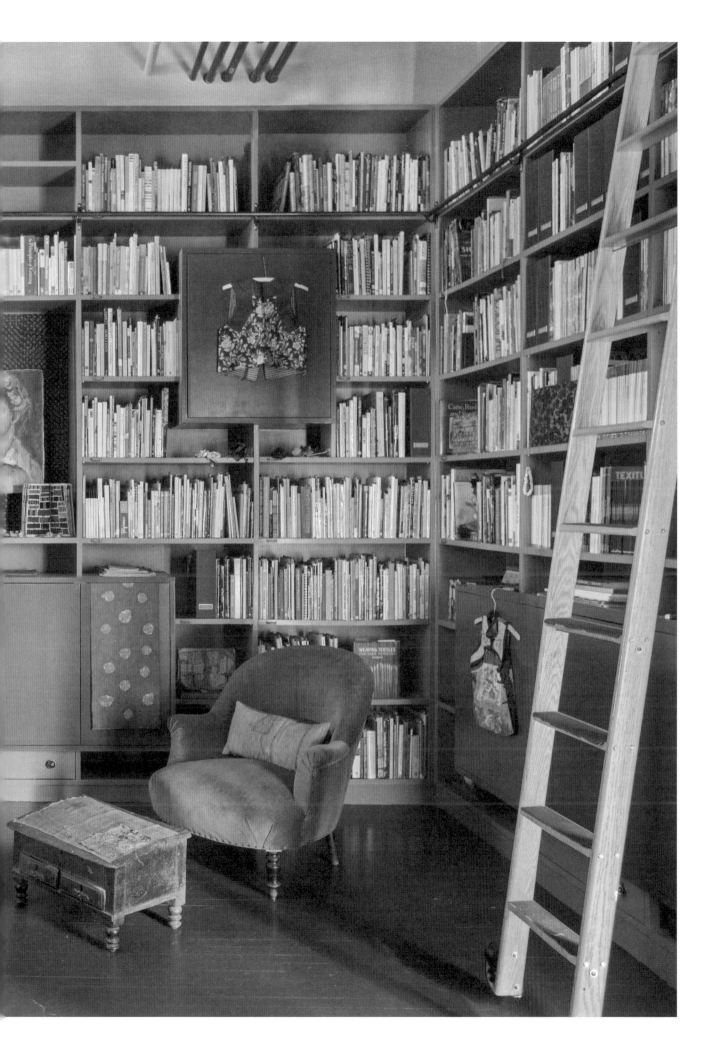

하는 또 다른 애서가 캐롤 웨스트폴Carol Westfall에게 그녀의 컬렉션을 선물로 받으며 마틴의 서가는 두 배로 팽창했다. 그녀의 운명이 더 분명해진 것이다. 마틴은 자신의 컬렉션을 더 많은 사람들과 함께 나누기로 마음먹었다. 마틴은 직물에 관한 책으로만 완벽하게 이루어진 태터TATTER라는 이름의 도서관을 설립했다. 도서관을 설립하고 몇 년간은 사서와 함께 끊임없이 늘어나는 컬렉션을 목록화했고, 방문자들이 3,000권이 넘는 책을 대출하고 읽을 수 있도록 고요하면서도 아름다운 공간을 만들어냈다. 가족의 유산을 전시하기로 결심한 것은 당연한 결정이었다고 말한다.

"사람은 언제나 서로를 통해서 배운다고 생각해요. 가족의 역사와 제가 가진 열정을 함께 묶을 수 있었던 건 행운이었어요. 물론 이 행운을 다른 사람들과 나누고 싶어요."

마틴은 아주 놀라운 것을 창조해냈다. 공식 카탈로그와 전문 문서보관 담당자가 있다는 점도 그렇지만, 태터는 전통적인 도서관과는 다르게 경험을 위주로 하는 곳이다. 태터는 브루클린 직물 예술 센터Brooklyn's Textile Arts Center 위쪽 산업용 건물에 눈에 띄지 않게 위치하고 있기 때문에 외관만 봐서는 그 안에 숨어 있는 풍요로움을 알 수 없다. 건물 안으로 들어가면 당신은 아마 설치 미술이나 고급 아틀리에를 우연히 발견했다고 생각할 것이다. 우선 이 공간의 모든 것이 파란색이다. 벽부터 책장, 인디고색으로 염색된 기모노, 그리고 방 안을 수놓은 물건들까지 모두 기막히게 완벽하고 압도적인 파란색이다. 파란색이 어울리지 않는 것은 없다. 유니폼과 하늘, 그리고 깃발까지 파란색이다. 파란색은 언제나 마틴을 상징해왔다. 그녀의 안경테조차 파란색이다.

"제가 기억할 수 있는 어린 시절부터 파란색 물건을 항상 모아왔어요. 저는 파란색이 지닌 포괄적인 느낌이 좋아요. 파란색은 보편적으로 사용되는 색깔이고, 자연의 많은 부분을 차지하죠. 가장 나중에 이름 붙여진 색들 가운데 하나인데도 말이에요."

방문자는 파란색이 눈에 익숙해질 때쯤 직물의 역사·골동품 사용 설명서·카탈로그 등으로 이루

1. 마틴의 집에 있는 직접 빚은 도자기가 마음을 평온하게 한다.
2. 집 안의 모든 책들은 서가에 꽂아두지 않는다.
3. 마틴의 집은 파란색보다 흰색에 조금 더 치중되어 있다.

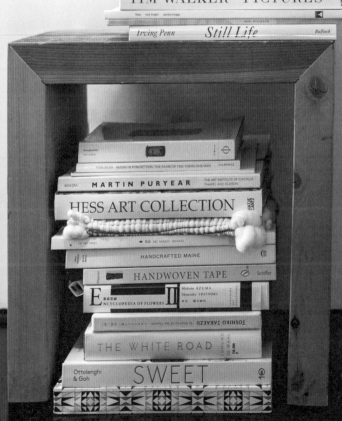

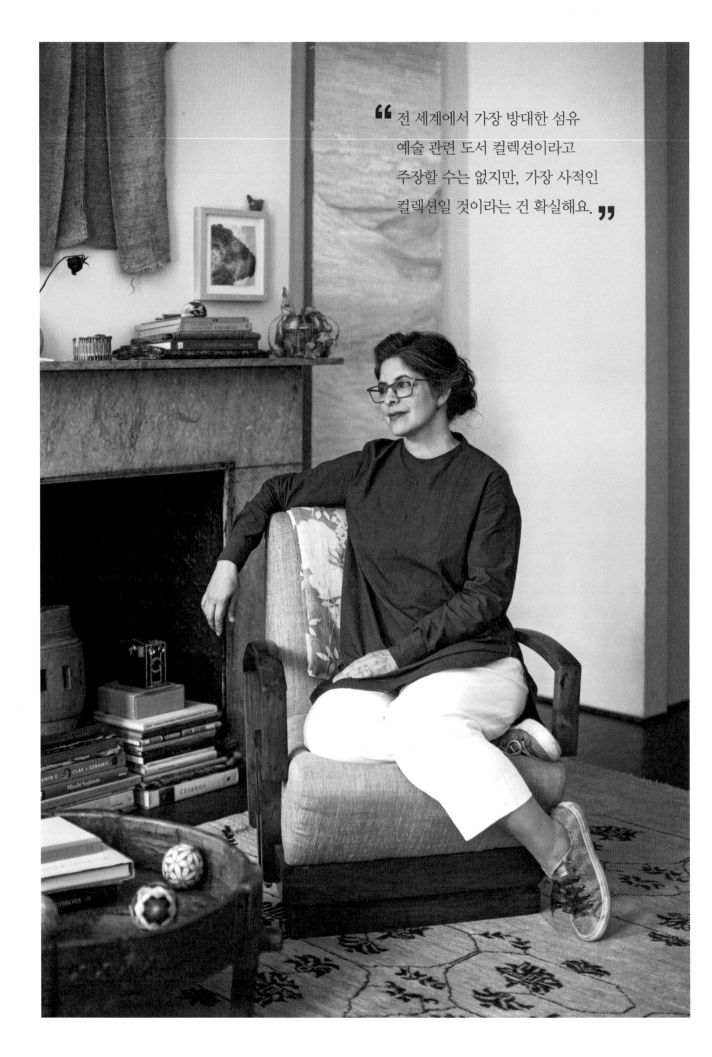

"전 세계에서 가장 방대한 섬유
예술 관련 도서 컬렉션이라고
주장할 수는 없지만, 가장 사적인
컬렉션일 것이라는 건 확실해요. **"**

어진 수천 권의 책뿐만 아니라 마틴이 도서관의 일부라고 생각하는 직기용 보빈과 베틀, 액자로 만든 섬유 예술 작품, 방추* 등과도 마주하게 된다. 마틴이 "소재 문화의 모든 것"이라고 말했듯이 전체를 한눈에 보게 되는 것이다.

"태터는 이야기를 해주는 공간이에요. 옷감은 영웅 역할을 하죠."

태터는 아름답게 꾸며진 박물관 같은 곳이지만, 도서 대여의 기능도 수행한다. 누구나 예약을 하고 방문할 수 있으며, 오후 시간이나 또는 몇 주간을 직물에 대한 책 속에 빠져들어 살 수 있다.

"전 세계에서 가장 방대한 섬유 예술 관련 도서 컬렉션이라고 주장할 수는 없지만, 가장 사적인 컬렉션이라는 건 확실해요."

남편과 두 아들과 함께 살고 있는, 햇살 가득한 마틴의 집 브라운스톤에서 사적인 이야기는 계속되었다. 벽난로·창턱·욕조 옆에 쌓인 책들은 자유로운 형태의 탁상이 되었다. 집 안 곳곳에 책이 있다. 그런데 서가는 어느 곳에서도 보이지 않는다.

"저는 집에서 책을 예술품처럼 다루며 살아요."

마틴의 집 역시 완전하지는 않아도 대부분 파란색이 차지하고 있다. 메인주에 있는 별장에는 파란색이 더 많다고 한다.

마틴의 컬렉션은 집과 도서관을 오간다. 책을 소중히 다루지만 신성시하지는 않는다. 마치 마틴이 할머니 책을 보면서 공예를 배우게 된 것처럼 말이다. 그녀는 많은 사람들이 자신의 공간에 와서 책을 그저 읽는 것에만 그치지 않고 온전히 자기 것으로 만들어지기를 희망한다.

"책을 읽는 것은 대화하는 것과 같다고 생각해요. 저는 캐롤 웨스트폴을 한 번도 만나지 못했지만, 그녀의 책을 읽으면서 그녀를 개인적으로 알게 된 듯한 느낌을 받아요."

마틴에게 가장 좋아하는 책이 무엇인지 묻자, 그녀는 인기 있는 가벼운 책과 무게감 있는 책으로 가득 찬 도서관 서가를 손가락으로 훑다가 얇고 소박한 책 한 권을 꺼낸다. 『블루 트레디션』Blue Tradition이라는 카탈로그다. 그 책은 마틴의 할머니와 캐롤 웨스트폴이 각각 소장했던 책이라고 한다.

"두 여성에게 매우 의미 있는 책이었던 것이 분명해요. 그리고 제게도 매우 소중한 책이죠. 심지어 파란색이에요! 이 책은 여성들 간의 대화, 다른 시대 간의 대화, 그리고 책과 사물 간의 대화를 담고 있습니다."

* 실에 꼬임을 주면서 목관(木管) 등에 감는 데 필요한 강철제의 작은 축.

▲ 마틴의 바느질 컬렉션 가운데 하나인 딥 스모킹(deep smocking)의 예.
◀ 마틴과 그의 집.

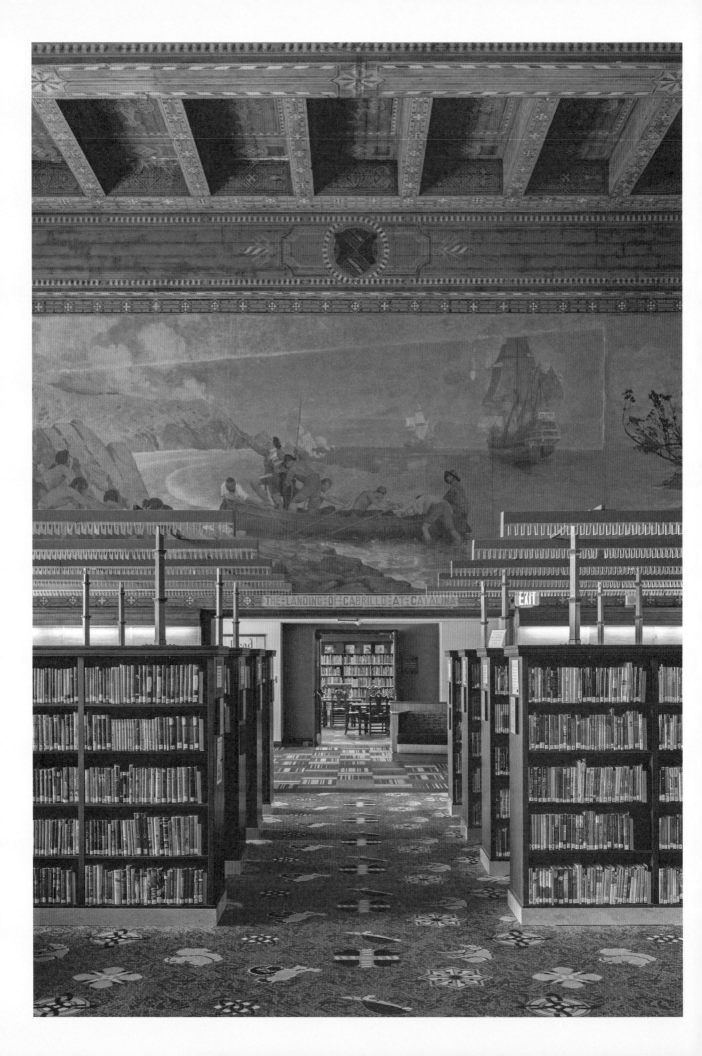

지역 사회의 발전을 위해 앞장선 도서관

공공 도서관은 오랜 시간 동안 책을 사랑하는 주민들이 모이는 지역 사회의 허브 역할을 해왔다. 이제 도서관은 점차 모든 사람들에게 기술적 자료를 제공하는 공간이 되고 있다. 미국 내에서 이용자가 가장 많은 로스앤젤레스 공공 도서관은 최근 많은 발전이 있었다. 인터넷을 사용할 수 없는 학생들에게 24시간 내내 자유롭게 책을 대출해주고 집에서도 책을 읽을 수 있도록 공공 무선 네트워크를 도입했으며, 각종 모임 장소 및 시민 회관의 역할을 지속하고 있다. 참전 용사를 위한 서비스·평생교육 프로그램·ESL 프로그램·성인 독서 프로그램 등은 물론 노숙인을 위한 프로그램도 운영하고 있으며, 이민자들을 위한 다양한 자료도 제공하고 있다. 뉴 아메리칸 센터New Americans Centers와 뉴 아메리칸 웰컴 스테이션New Americans Welcome Stations 등 도시 곳곳에 있는 도서관 분관에서는 시민을 대상으로 법적 권리 교육과 후견인 서비스 및 기업 운영에 관한 정보 제공, 서류 작성 등을 도와준다.

▲ 공공 도서관과 그 안에 있는 책들은 지역 사회의 화합을 촉진한다.
◀ 로스앤젤레스 공공 도서관은 옛 캘리포니아와 현시대가 만나는 장소다.

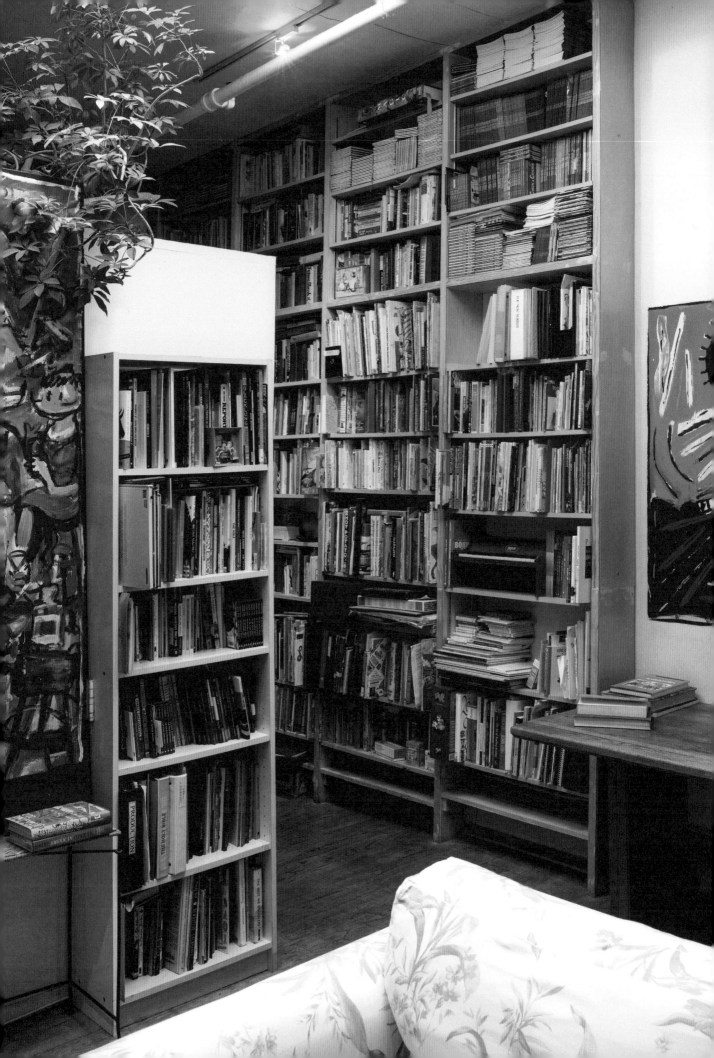

만화 인생

아트 슈피겔만* · 프랑수아즈 물리
미국 뉴욕

"물리와 제 취향은 정말 달라요. 그 점을 유념해야 해요."

아트 슈피겔만Art Spiegelman은 그가 살고 있는 로프트의 벽에 줄지어 꽂혀 있는 수천 권의 책들을 가리키며 말했다.

"정말 그래요."

그의 부인 프랑수아즈 물리Françoise Mouly가 말을 잇는다.

"물론 공통된 부분도 있어요. 우리 둘 다 만화를 좋아하죠."

물리의 말은 다소 과소평가된 것이다. 부부는 만화광이다. 슈피겔만은 『쥐』Mous로 퓰리처상을 수상한 작가이고, 물리 역시 성공한 만화가이자 『뉴요커』의 예술 분야 편집자로 오랜 시간 일해왔다. 부부는 독창적인 만화잡지 『로우』Raw를 함께 창간하고, 이후에는 로우 북스Raw Books 및 툰 북스Toon Books라는 출판사를 설립해 그래픽 노블이 하나의 진지한 예술 장르로 자리 잡을 수 있게 기여했다. 부부는 그들의 서재와 함께 20년 이상을 뉴욕 소호에 위치한 아파트에서 살고 있다.

부부의 공간은 프랜차이즈 상점 대신 예술가들이 북적이던 옛 소호의 분위기가 그대로 느껴진다. 사람의 손때가 묻어 있는 안락한 방, 그 안에 있는 어마어마한 양의 수집품, 가족사진과 여러 번 읽어낸 듯한 책들이 그런 인상을 자아낸다.

거실·식당·다락방 등 아파트 안의 모든 방에는 벽을 가득 채운 책장이 있다. 책으로 채워지지 않은 공간은 부부가 각각 작업한 책의 표지, 애니메이터 플라이셔Fleischer가 그린 흑백 만화 장면, 만화가 로버트 크럼R. Crumb의 그림, 부부가 함께 작업한 9·11을 상징하는 『뉴요커』의 표지 등 만화 관련 포스터가 걸려 있다.

슈피겔만은 수집품으로 가득 찬 방 안에 1880년대 버스터 브라운Buster Brown의 전집이나 방드 데시네bande dessinée라고 불리는 프랑스의 새로운 그래픽 노블 등과 같은 대부분의 만화 컬렉션을 보관해둔다.

"그래야만 뭐가 어디에 있는지 정확히 기억할 수 있거든요."

하지만 부부는 어린 시절에 읽었던 대부분의 만화책을 더 이상 갖고 있지 않았다.

"물리와 저는 둘 다 만화책을 읽으면서 글을 배웠어요. 그래서 우리의 소중한 만

* 만화책으로는 유일하게 퓰리처상을 수상한 『쥐』를 그린 미국의 전설적인 만화가이며, 만화잡지 『로우』의 공동 창립자이자 에디터. 오랜 기간 『뉴요커』에 기고했으며 현재는 대학에서 가르치며 젊은 만화가 양성에 힘쓰고 있다.

◀ 책으로 가득 찬 아파트의 한구석.

화책을 아이들을 위해 포기했어요. 아이들도 우리처럼 만화를 보면서 글 읽는 법을 배우게 했거든요."

사무실은 사실상 만화 역사 박물관을 방불케 한다. 슈피겔만은 "만화는 두 가지의 다른 표현 형태, 즉 글과 그림을 합쳐서 만든 서사적 예술이라고 할 수 있어요"라며 잡지 『매드』*Mad*를 꺼내 설명한다.

"좋은 만화는 영원히 지속되는 감동을 남기죠. 미국의 전통 만화 시리즈에는 어떤 신념과 순수함이 있었습니다. 지금 남은 것은 슈퍼히어로뿐이지만요. 예전에는 아이들을 위한 만화로 된 파닉스 교재도 있었다니까요."

물리가 좋아하는 책은 좀더 단순하다. "일종의 코믹적 미학이 가득하죠. 『매드』 안에는 수백만 개의 디테일이 살아 있어요. 남편은 이런 것들에 좀더 관대해요. 저는 아주 단순한 선 하나에도 눈물을 흘리는데 말이죠"라고 말하며 그는 『오토의 오렌지 데이』*Otto's Orange Day*를 꺼내 든다.

"저는 디자인과 인쇄를 중요하게 생각해요. 남편에게 이런 것들은 그저 목표 달성을 위한 수단에 불과하지만요. 저는 무언가 만드는 것 자체를 좋아하는 반면 남편은 자신의 사상을 표현하기 위해서 무언가를 만듭니다. 저는 만드는 일 이외에 별다른 사상은 갖고 있지 않아요. 남편처럼 이런저런 이론에 대해 상세하게 설명할 수 없죠. 아마도 제게 영어가 제2외국어이기 때문일지도 모르겠네요."

의외였던 부분은 부부의 광범위한 동화 컬렉션이었다. 두 예술가에게 지대한 영향을 준 책이라고 한다. 식당에 있는 서가는 그림 형제·아서 래컴·디즈니의 책들로 빼곡히 채워져 있다. 이에 대해 물리는 다음과 같이 설명한다.

"아이들은 동화책을 읽으면서 간접경험을 합니다. 책을 통해서 직접 경험하기 힘든 매우 복잡한 감정을 느낄 수 있고 다양한 생각을 할 수 있어요."

슈피겔만 역시 어린이 책에 대한 열정이 대단하다.

"칼 바크스Carl Barks의 『도널드 덕』 만화는 정말 대단하다고 생각해요. 최고의 어린이 책이죠. 아주 잘 만든 이야기예요."

그는 서가에서 또 다른 만화책을 꺼내면서 말한다.

"『리틀 룰루』*Little Lulu* 역시 정말 좋은 책이죠. 젠더와 관련된 논쟁이 주요 주제이기 때문에 요즘에도 잘 읽힐 거라고 생각해요. 여자아이가 대부분의 싸움에서 이긴다는 점을 제외하고는 제임스 서버James Thurber의 이야기와 비슷하죠. 『리틀 룰루』의 등장인물들은 현실 세계에 있을 법한 아이들처럼 매우 설득력 있고 그럴듯하게 그려졌어요. 줄거리

❝ 저는 종종 우리가 책 속에 묻혀 사는 느낌이 들어요. 얼마나 많은 책을 더 채워 넣을 수 있을까, 이걸 어떻게 그만둘 수 있을까? 이게 우리가 하는 일이자 살아가는 방식이죠. ❞

* 1952년부터 발행하기 시작한 미국의 정치 풍자 만화 잡지.

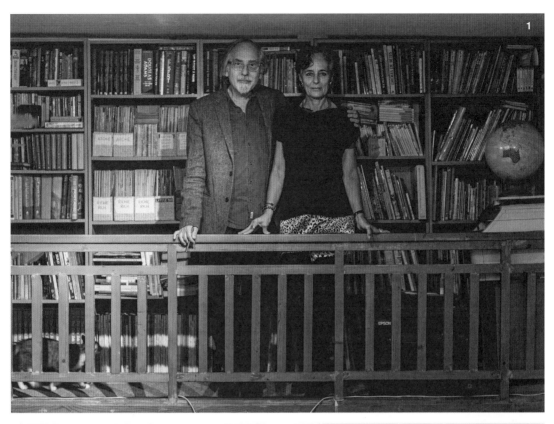

1. 아트 슈피겔만과 프랑수아즈 물리.
2. 집 안 대부분의 공간과 서재 사이를 이동할 때는 사다리를 이용한다.

역시 이해하기 쉬워요."

유명한 일러스트레이터들의 책도 구비되어 있다. H. A. 레이의 『호기심 많은 원숭이』*Curious George*, 모리스 샌닥의 『괴물들이 사는 나라』*Where the Wild Thing are* 그리고 윌리엄 스타이그William Steig의 작품들이 보인다. 물리는 "우리는 챕터북도 좋아해요"라고 덧붙인다. 부부의 서가에는 프랑스어와 영어로 된 프란츠 카프카Franz Kafka · 블라디미르 나보코프Vladimir Nabokov · 거트루드 스타인Gertrude Stein 등

실존주의 철학자들의 책도 넘쳐난다.

"저는 종종 우리가 책 속에 묻혀 사는 느낌이 들어요. 얼마나 많은 책을 더 채워 넣을 수 있을까, 이걸 어떻게 그만둘 수 있을까? 이게 우리가 하는 일이자 살아가는 방식이죠. 이건 타협의 여지가 없습니다."

슈피겔만은 말한다.

"만화는 당신이 세상에 맞설 준비를 하도록 도와줄 겁니다."

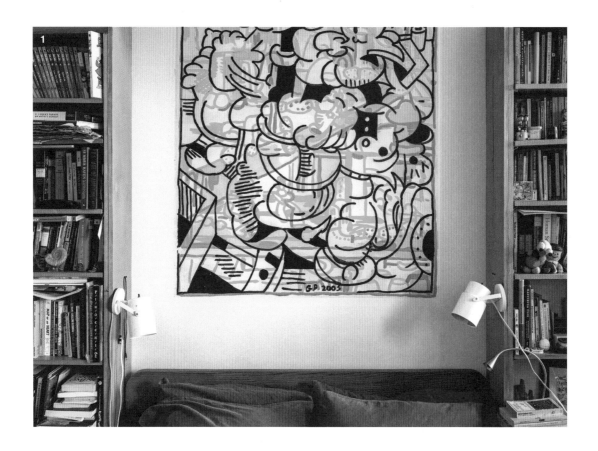

1. 친구들에게 받은 예술 작품들이 집 안을 채우고 있다.
2. 부엌을 점령한 책들.
3. 아트 슈피겔만의 스튜디오.
4. 식당 입구의 서가는 소설책으로 가득 차 있다.

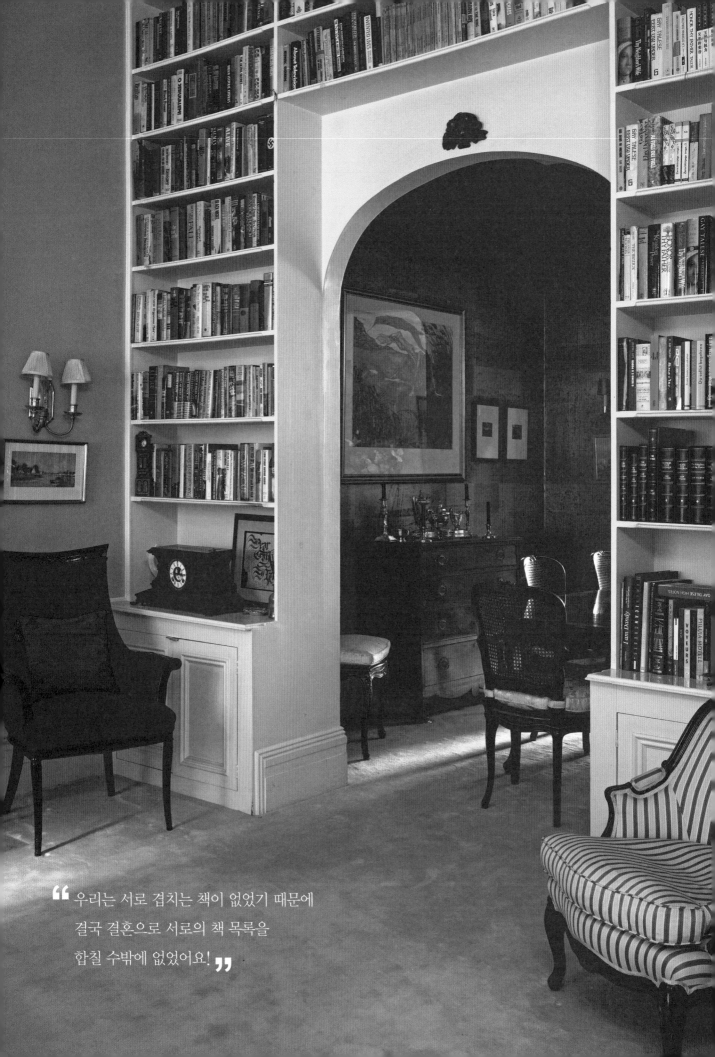

우리는 서로 겹치는 책이 없었기 때문에
결국 결혼으로 서로의 책 목록을
합칠 수밖에 없었어요!

서재 결혼시키기

가이 탈레스* · 난 탈레스**
미국 뉴욕

가이 탈레스Gay Talese는 책이 부부를 연결한 일등 공신이라고 말했다.

"연애 초반에 잠시 동안 헤어진 적이 있었어요. 같이 좋아하던 작가가 많았는데, 그레이엄 그린Graham Greene·F. 스콧 피츠제럴드Fitzgerald·존 치버Cheever·어윈 쇼Irwin Shaw—어윈 쇼는 부부의 결혼식 들러리로 서기도 했다—등이었죠. 그런데 서로 겹치는 책이 없어서 상대방이 가진 책 목록을 늘 탐냈어요. 결국 서재를 합치는 수밖에 없었죠."

두말할 필요도 없이, 그 책들은 현재 부부가 살고 있는 이스트 사이드 타운하우스 서가에 꽂혀 있다. 선구적인 언론인 남편과 그 못지않게 전설적인 커리어를 가진 난 탈레스가 1957년부터 이곳에 살고 있다. 책은 처음보다 몇 배로 늘어났다.

부부의 집은 책으로 가득 찬 네 개의 층, 노트 정리로 유명한 가이의 책과 관련된 노트 열세 권과 셀 수 없이 많은 기사—현재 그는 결혼에 관한 글을 쓰고 있다—를 보관하는 지하층으로 구성되어 있다. 우아함이 물씬 풍기는 이 집에는 부부의 오랜 흔적이 남아 있다. 천장이 매우 높은 집 안 곳곳은 딸 파멜라와 캐서린의 그림과 사진이 아름다운 꽃무늬 벽지를 채우고 있다. 부부는 1970년대 초에 집을 개조했는데, 거울과 카펫을 비롯해 은색으로 덧칠한 벽이나 깔끔하게 마감된 가구들이 그 시절의 매력을 불러일으키고 공간의 편안함은 살아 있다. 이 공간 안에서 풍성한 즐거움과 독서를 누리는 것이 쉽게 상상된다.

1층에 있는 책들은 대부분 지난 수년 동안 탈레스 부부의 파티에 참석했던 저자들이 직접 사인한 책이다. 미국의 극작가 릴리안 헬먼Lillian Hellman, 멕시코 시인 옥타비오 파스Octavio Paz, 『백년의 고독』 저자 가브리엘 가르시아 마르케스Gabriel Garcia Marquez 등의 책이 꽂혀 있다. 톰 울프Tom Wolfe나 가이의 사촌인 니콜라스 필

* 미국의 언론인. 1960년대 이후 미국에서 나타난 새로운 보도 양식인 뉴저널리즘(New Journalism)의 선구자다. 전통적인 저널리즘의 객관성과 단편성을 거부하고 기자와 언론사의 의견을 곁들인 심층적이고 해설적인 서술이 특징이다. 특히 그가 1966년 『에스콰이어』(Esquire)지에 기고한 「프랭크 시나트라는 감기에 걸렸다」(Frank Sinatra Has a Cold)는 역대 최고의 뉴저널리즘 기사로 꼽혔고, 지금까지도 널리 읽히고 연구되고 있다.

** 미국 출판업계의 베테랑 편집자. 첫 직장인 랜덤하우스에서부터 유수의 대형 출판사들의 부름을 받았고, 은퇴 전까지는 더블데이 출판사에서 자신의 이름을 딴 계열사를 만들어 편집주간으로 일했다. 그가 함께 작업한 작가는 마거릿 애트우드·이언 매큐언·팻 콘로이 등이 있다.

◀ 부부의 결혼을 부추겼던 책들.
▶▶ 1. 이 집에서는 전설적인 수많은 파티가 열렸고, 당시 초대받았던 손님들의 이름은 서가에서 찾을 수 있다.
▶▶ 2. 자신이 편집하고 출간한 책들에 둘러싸여 있는 난 탈레스.

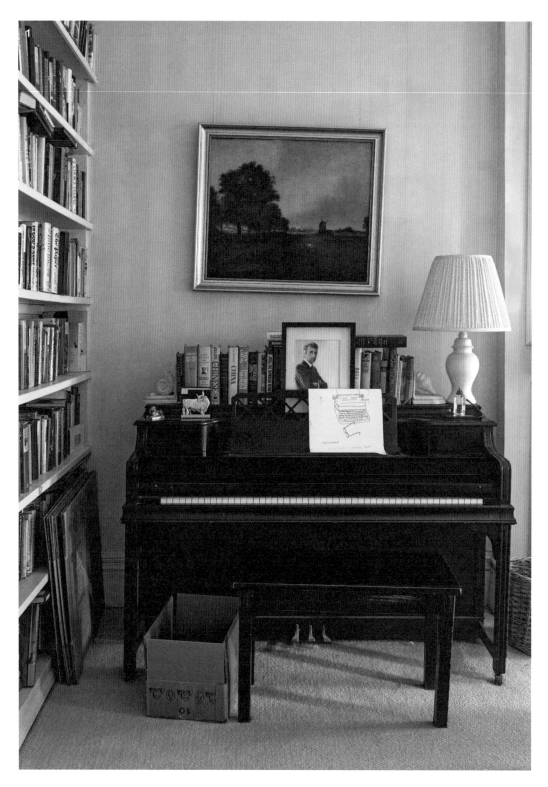

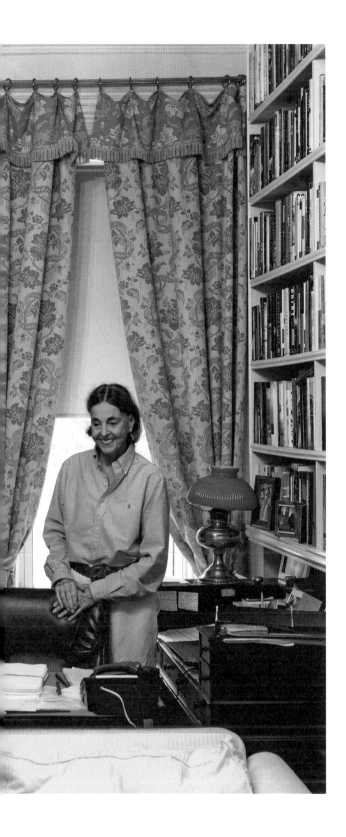

레기Nick Pileggi와 같이 꾸준히 부부의 집을 찾는 작가의 책은 두 개의 응접실 안 가장 눈에 띄는 자리에 꽂혀 있다.

"층마다 있는 모든 방 안에 책이 있어요."

거실에는 거의 6미터가 넘는 천장 높이까지 뻗은 붙박이 책장이 있다.

"우리는 책 정리에 대한 주요 원칙이 있어요. 특히 난이 그쪽에 일가견이 있죠."

난이 말하는 비법은 규칙적이며 때로는 무자비한 처분이다.

"오래된 책은 다시 읽지 않아요. 이미 읽어야 할 책이 넘치기 때문에 대부분의 경우 옛날 책들을 주변에 둘 필요가 없어요."

그럼 그 많은 책은 어디로 가는 것일까.

"더 이상 읽지 않는 책들을 처분해주는 분이 있어요. 스트랜드 서점에 중고로 팔기도 하고, 기부하기도 하죠."

아늑한 침실의 꽃무늬 캐노피 침대는 거대한 책장을 마주하고 있다.

"여기 있는 책들은 모두 제가 편집한 책이에요. 물론 제가 편집한 모든 책이 있지는 않죠. 너무 많으니까요."

난은 그동안 네 곳의 출판사에서 일했고, 최근에는 더블데이Doubleday 출판사에서 자신의 이름을 딴 계열사를 만들었다.

"마거릿 애트우드Margaret Atwoood·이언 매큐언Ian McEwan·안토니아 프라저Antonia Fraser·팻 콘로이Pat Conroy의 책들은 이 책장 안에 있어요. 책장 아랫부분은 남편의 책들이고요."

난은 반려견 브리커·브론테와 함께 침실 벽난로 앞 부드러운 흰색 소파에 앉아서 책을 읽는다. 현재 그녀는 영미권에서 활동하고 있는 중국 출신 작가 샤올루 구오郭小櫓의 자전적 회고록 『아홉 개의 대륙』Nine Continents에 푹 빠져 있다. 남편 가이는 주로 자료와 메모가 가득한 자신의 서재에서 책을 읽는다.

하지만 앞에서도 언급했듯이, 부부의 책 컬렉션은 집 안 전체에 즐비하다. 층계참이나 지금은 손님방으로 쓰고 있는 딸들의 방은 물론 부엌에도 책장이 있다. 심지어 모자와 맞춤 신발이 깔끔하게 정리된 멋들어진 신사의 옷장 안에도 책장이 있다. "옷장에도 책이 있어요?" 하고 묻자, 그녀는 놀란 표정으로 "당연하죠"라고 말한다.

> **"** 집의 각 층마다 있는
> 모든 방 안에
> 책이 쌓여 있어요. **"**

1. 지하 서재에 앉아 있는 가이 탈레스.
2. 옷장 안에도 책이? "물론이죠!"
3. 딸들의 초상화 옆에 꽂혀 있는 책들.

읽기의 기술

덴마크 왕립도서관은 옛것과 새로운 것의 행복한 공존에 관한 연구 결과의 총체다. 1906년에 지어진 구관이 수 세기 동안 코펜하겐의 수변을 장식했고, 1999년 덴마크의 유명 건축사무소 슈미트 함머 라센Schmidt Hammer Lassen은 날카롭게 각진 벽면과 검은색 대리석으로 '블랙 다이아몬드'라고 불리는 신관을 완공했다. 블랙 다이아몬드라는 별칭이 무색하게 아트리움을 중심으로 한 건물 내부는 빛으로 가득 차 있고 구관의 아치형 홀과 자연스럽게 연결된다. 콘서트홀·샵·카페 그리고 다양한 전시 공간에 더해 신관은 많은 예술 작품을 소장하고 있다. 도서관은 주기적으로 현대 작가들에게 고서와 관련된 작품을 전시할 수 있는 기회를 제공한다. 우리가 방문했을 때 진행 중이던 마리나 아브라모비치Marina Abramović*의 '보물을 찾는 방법'이라는 주제의 전시는 한스 안데르센Hans Christian Andersen의 원본 원고, 쇠렌 키르케고르S. A. Kierkegaard의 편지, 티코 브라헤Tycho Brahe의 관측 자료 등 도서관 컬렉션 가운데서도 관람객의 희귀본 감상 경험에 중점을 두고 있었다.

* 유고슬라비아 출신의 도발적인 행위 예술가.

1. 덴마크 왕립도서관 구관의 한 열람실 모습.
2. 덴마크 왕립도서관의 소장품들은 돌아가면서 전시된다.
3. 코펜하겐 항구에서 바라본 블랙 다이아몬드.

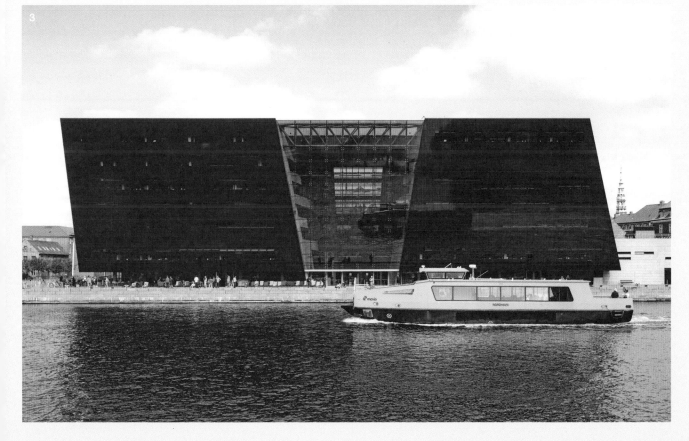

4. 전문가들

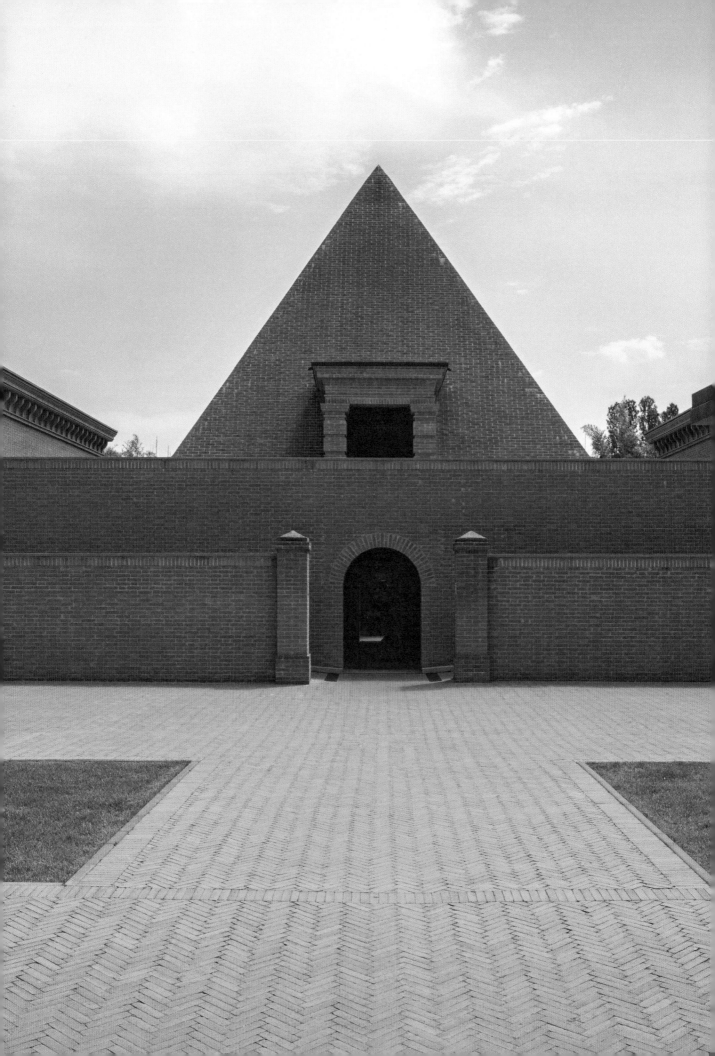

활자를 위한 성지

프랑코 마리아 리치*
아탈리아 파르마

프랑코 마리아 리치Franco Maria Ricci는 집이 아닌 도서관에서 산다고 해도 과언이 아니다.

"우리는 도서관 근처에 집을 지었어요."

그의 부인 로라 카살리Laura Casalis가 말한다.

여기서 중요한 점은 그 사실이 예술책 출판인 리치에게 대수롭지 않은 일이라는 것이다. 그의 집은 이탈리아 파르마 도심에서 30분 거리의 외곽에 위치한다. 박물관부터 세계 최대 규모의 미로, 직접 재배한 농축산물로 요리하는 미슐랭 선정 레스토랑까지 그의 소유라는 것을 감안하면 그가 고서에 둘러싸여 살고 있다는 사실쯤은 예사롭게 느껴진다.

70년 가까운 삶을 살면서 리치는 평범한 길을 걷지 않았다. '세계에서 가장 아름다운 잡지'라고 불리는 동시에 이탈로 칼비노나 호르헤 루이스 보르헤스와 같은 대작가들의 쇼케이스 역할을 해온 격월 잡지『에프엠알』FMR을 창간하고, 수공예 종이·금색 및 은색 엠보싱 커버·실크 바인딩과 같은 디테일이 강조된 한정판 도서만 출간하는 리치 에디토르 북스Ricci Editore Books를 설립하기도 했다.

리치의 할아버지가 지은 별채를 개조해서 만든 그의 집이자 도서관에는—부부는 몇 미터 떨어져 있는 별도의 건물에서 식사한다—그의 출판사에서 출간한 모든 책이 꽂혀 있다. 완벽하게 복간된 드니 디드로Denis Diderot와 달랑베르Jean Le Rond d'Alembert의『백과전서』Encyclopédie부터 1981년에 출간된 이상하고 기괴한 또 다른 세상의 백과사전, 루이지 세라피니Luigi Serafini의『코덱스 세라피니아누스』Codex Seraphinianus에 이르기까지 다양한 책들이 존재한다. 18세기 돈키호테식의 기발함을 연상시키는 이 두 권의 삽화 작품은 수집가들에게 높은 평가를 받고 있다.

자켓 단춧구멍에 그만의 상징적인 꽃을 다는 리치는 타이포그래피에 매혹되어 있다. 실제로 그의 인쇄물들은 현대 그래픽 디자인에 영향을 주었다. 지질학자를 지망했던 십 대 시절 그는 18세기 파르마 공작Duke of Parma의 인쇄공이었던 잠바티

* 이탈리아의 출판인이자 편집자. 그는 호르헤 루이스 보르헤스·이탈로 칼비노·움베르토 에코·롤랑 바르트 등 전 세계의 주요 문호들과 함께 작업했으며, 그가 편집한 예술분야 격월지『에프엠알』은 27년이 넘는 시간 동안 이탈리아어뿐 아니라 영어·독일어·프랑스어·스페인어로도 출간되었다.

◀ 이 피라미드는 리치의 박물관 겸 설치예술의 중심을 이룬다.
◀◀ 대리석 흉상과 어우러져 있는 리치의 고서 컬렉션.
▶▶ 오랜 친구처럼 소중하게 생각하는 책들이 있는 서가.

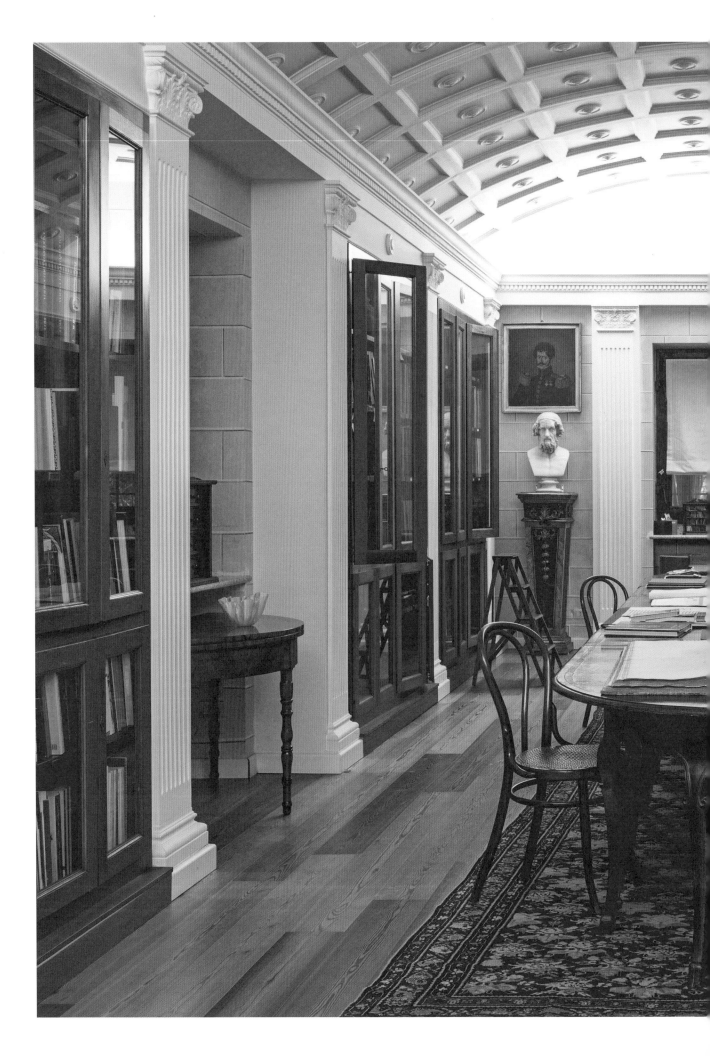

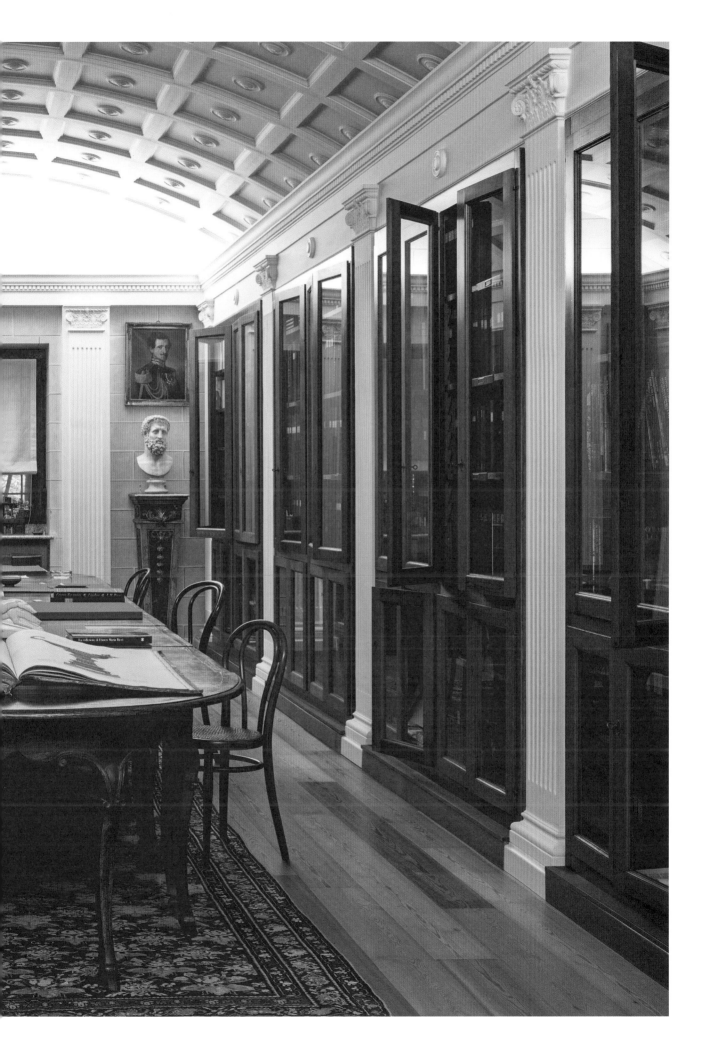

스타 보도니Giambattista Bodoni가 디자인한 깔끔하고 독특한 서체를 처음 접하게 되었다. 그때부터 보도니 서체는 리치를 상징하게 되었다.

도서관 안에는 궁륭*으로 이루어진 세 개의 큰 방이 있는데, 그 가운데 하나는 보도니가 만든 2,000권이 넘는 책으로 가득 차 있다. 세계 최대 규모의 컬렉션이다. 주로 파르마 공작의 가족들이 특별히 주문해서 만든 책으로 현대적 세련미와 잉크로 그린 화려한 석판 삽화의 대비가 시선을 사로잡는다. 리치는 이 책들을 거의 외울 정도로 잘 알고 있다. 그는 가죽으로 제본된 무거운 폴리오folio**를 서가에서 꺼내 자신이 특별히 아끼는 페이지로 지체 없이 책장을 넘긴다. 전문가로서 느끼는 책에 대한 경외감과 마치 가족 같은 애정이 모두 담긴 손길이다. 이 점은 그의 조카의 말에서 더욱 분명해졌다.

"세 살 때부터 삼촌은 저를 이 책들과 늘 함께하게 했어요. 이제는 저도 삼촌만큼 속속들이 꿰고 있죠."

"저는 보도니에게 모든 것을 빚졌는걸요."

리치는 어깨를 으쓱이며 말했다.

대리석 흉상과 초상화가 즐비한 도서관 안의 방들은 매우 격조 있어 보이지만 실제 현장은 아늑함이 느껴진다. 리치의 태평한 성격 때문이기도 하다. 그는 18세기에 만들어진 고서가 불에 탈 수도 있다는 사실을 잊은 사람처럼 방 안에서 담배를 피우고, 부부의 강아지 두 마리 ─ 곱슬머리 브리짓 바르도와 의심 많은 밤부 ─ 는 도서관 안팎을 자유롭게 드나든다. 클래식 음악이 조용히 흐른다. 리치는 특히 바로크 시대의 음악을 좋아한다.

리치의 모든 사업은 파르마 지역에 깊은 뿌리를 두고 있다. 그의 가족은 수백 년 전부터 이 지역에서 살고 있으며, 집안의 모든 재산 ─ 매너리즘Mannerism*** 화가들의 작품이 가득한 박물관부터

> **"** 저는
> 결국 종이책이
> 승리할 것이라고
> 믿어요. **"**

현지에서 생산한 치즈와 스파클링 와인, 고위 관직자들의 흉상, 도서관에 이르기까지 ─ 은 파르마 지역의 풍요로움을 상징하고 있는 듯하다. 그가 보도니와 보도니에게 영감을 받은 작품들과 함께 살아가는 것은 어쩌면 너무나 당연한 일이다.

리치가 완전히 책의 세계에 몰입해 있다는 것을 감안하면 그가 취미로 하는 독서조차도 일과 관련되어 있다는 사실은 그리 놀랄 만한 일이 아니다.

"어떤 프로젝트를 진행하느냐에 따라서 침실에 있는 서가가 관련 책들로 채워진답니다. 주로 역사나 미술사와 관련된 책들이죠. 저는 프로젝트가 시작되면 일에 완전히 몰입해요."

그는 아주 가끔 현대 소설을 읽는다. 출판업계의 최신 트렌드를 좇지 않으며, 신문의 1면에 난 소식에 영향받지 않는다.

"제가 읽고 싶었던 것은 모두 책으로 만들었어요."

그런 면에서 그가 직접 만든 책들이 서가의 대부분을 차지하고 있으니 다행이다. 리치는 신기술에 반대하는 사람은 아니지만, 종이책에 대한 신념이 확고하다. 종이책은 촉감의 즐거움뿐만 아니라 물건을 소유하고자 하는 인간의 욕망을 충족시켜준다고 생각한다.

"저는 결국 종이책이 승리할 것이라고 믿어요."

* 활이나 무지개같이 한가운데가 높고 길게 굽은 천장이나 지붕.

** 2절판으로 된 대형책.

***1520년경부터 17세기 초에 걸쳐 주로 회화를 중심으로 유럽 전체를 풍미한 미술 양식을 말하며, 르네상스 미술의 방식이나 형식을 계승하되 자신만의 독특한 양식에 따라 작품을 구현한 예술 사조를 말한다.

1. 박물관과 집을 잇는 포플러 길.
2. 본인을 상징하는 꽃을 옷에 단 프랑코 마리아 리치.
3. 모든 재산은 리치의 가족이 여러 세대를 걸쳐 소유해왔다.
4. 리치가 소장한 서체에 관한 책 컬렉션은 세계적 수준이다.

166

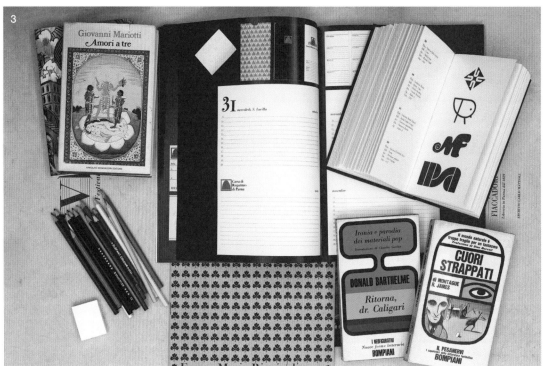

1. 서가는 듀이의 십진분류법을 따르고 있다.

2. 리치가 가장 좋아하는 보도니 서체. 그는 자신이 만든 많은 책에 이 서체를 사용했다.

3. 리치가 작업하는 책상 위 모습.

4. 리치의 소장품 대부분은 그의 고향 파르마 지역의 풍요로운 문화적 유산을 상징하는 듯하다.

문학적 르네상스

제임스 펜턴* · 데릴 핑크니**
미국 뉴욕

"우리 서재는 작업용이에요."

소설가이자 비평가인 데릴 핑크니Darryl Pinckney는 다소 무의미한 말을 한다. 핑크니와 그의 25년 지기 파트너인 시인이자 비평가 그리고 지적 다능인intellectual polymath인 제임스 펜턴James Fenton의 그간 업적은 아무리 과장해도 지나치지 않다. 각자 진행하는 프로젝트가 무엇이든─오페라 대본을 번역하는 것이든펜턴, 1960년대 흑인 소설을 완성하는 일이든핑크니, 빅토리아 시대의 실내장식에 관한 에세이를 편집하는 일이든펜턴, 비밥bebop***의 발전사를 연구하는 일이든핑크니─두 사람은 언제나 자신들이 모아온 여러 위대한 책에서 도움을 받는다.

1890년에 만들어진 이 할렘의 타운하우스에는 네 개의 서재가 있다. 두 사람은 지난 8년 동안 어렵게 집을 복원해왔다. 펜턴은 이 집을 처음 방문했을 때 "어떤 공간이 무슨 용도로 쓰였는지 알아보기 힘든 상황"이었다고 말한다. 과거에 이 타운하우스는 1인실 모텔·회당·학교·보건소 등으로 쓰였다. 벽에는 낙서가 가득했고 지하실에는 물이 6-7센티미터 차 있었으며, 막힌 배수구는 흘러넘치고 있었다.

하지만 이 집은 베이킹소다의 제왕이자 암앤해머Arm & Hammer의 공동 창립자인 존 드와트에 의해 거대한 패밀리 하우스로 다시 세워졌다. 그때의 벽난로·패널·석고 장식은 원래의 모습을 대부분 유지하고 있다. 리모델링은 여전히 진행 중이지만, 이제 몰딩과 마룻바닥은 제법 광택이 나고 벽난로 대리석 조각의 아름다움도 눈에 띈다. 벽은 깊이 있지만 시대에 뒤떨어지지 않는 색깔로 칠해졌다. 박물관에 살지 않고서도 두 사람은 집의 아름다움에 경의를 표하게 되었다.

네 개의 마름모꼴 서재와 더불어 집 안 곳곳에 있는 스테인드글라스로 장식된 독서 공간은 애서가들의 심장을 뛰게 할 만한 공간이다. 두 대의 피아노와 벽난로가 있는 넓은 응접실은 푹신하고 부드러운 소파와 팔걸이 의자로 유혹한다. 전문 분야가 다른 두 집주인이 각각 자유롭게 연구할 수 있는 각자의 독립된 공간도 있다. 핑크니가 말한다.

"저는 미국사, 특히 미국의 흑인 역사에 관해서 연구해요. 1937년 한 해 동안 이

* 영국의 시인·문학 비평가·언론인. 당대의 가장 다재다능한 작가 가운데 한 명으로 손꼽히고 있으며, 옥스퍼드대학에서 가르쳤다.
** 미국의 소설가이자 극작가로서 미국의 대표 문예잡지 『뉴욕 리뷰 오브 북스』(*New York Review of Books*)에 오랜 기간 기고해왔다.
*** 재즈의 일종.

◀ 새롭게 구조를 변경한 브라운스톤의 홀 모습.

171

집은 할렘 커뮤니티 아트 센터로 사용되었어요. 저는 가끔 할렘 르네상스 조각가 아우구스타 새비지Augusta Savage가 복도를 걷는 상상을 해요. 대부분의 물건들이 오랫동안 상자 안에 있었어요. 상자를 풀고 책을 볼 수 있게 정리한 것 자체가 장족의 발전이랍니다. 물론 아직 서재가 엉망으로 보이긴 하지만요.”

풀지 못한 상자들이 아직도 많이 남아 있다. 창고에는 더 이상 자리가 없기 때문에 편지·원고·과월호 잡지 등이 들어 있는 스물다섯 개의 상자들이 서재 책상 밑과 벽난로 옆, 그리고 벽에 기대어 쌓여 있다.

“이삿짐 회사 직원들이 네 번에 걸쳐 이 상자들을 가져다 놓았어요. 상자들은 제가 마치 삶 속에 불법거주하고 있는 것 같은 느낌을 줘요. 이 안에 있는 물건들이 다 제 것은 아니지만, 펜턴도 자기 방에 더 이상의 상자를 들여놓고 싶어 하지 않으니

어쩔 수 없어요. 펜턴과 함께 산다는 것은 많은 책과 함께 사는 것을 의미하죠.”

펜턴의 작은 연구실도 책꽂이와 상자로 꽉 차 있긴 하지만, 그의 책들은 대부분 훨씬 현대적이고 빛이 잘 드는 공간에 보관되어 있다. 미니멀리즘이 돋보이는 비초에Vitsoe 선반과 할로겐 조명을 갖춘 크고 정돈된 서재다. 또 다른 방에 있는 나무 책장은 두 사람이 좋아하는 서점에서 엄청난 양의 책과 함께 얻어온 것이다. “책꽂이가 이 방에 이렇게까지 완벽하게 맞을 거라고는 생각도 못 했죠”라며 펜턴이 말한다.

“행복한 우연의 일치 가운데 하나였어요.”

서가에는 프랑스어·포르투갈어·스페인어로 쓰인 시집들이 번역본이나 사전과 함께 꽂혀 있다. 특별히 아끼는 시집만을 위한 전용 선반도 마련되어 있다.

“저는 영국 시인 조지 허버트George Herbert를 좋

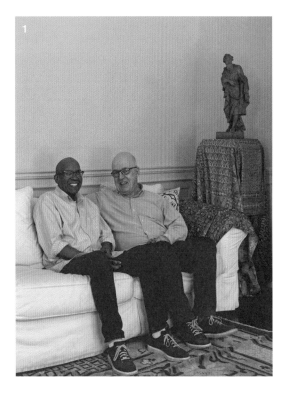

1. 데릴 핑크니와 제임스 펜턴.
2. 집의 리모델링 작업은 계속 진행되고 있다.
3. '정리된 혼돈'이 무엇인지를 보여주는 서재.

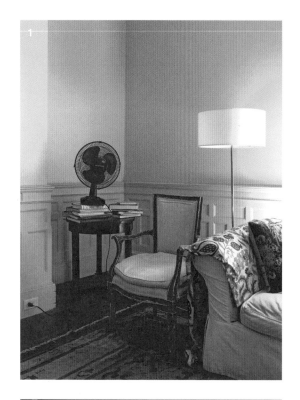

아해요. 그의 『영시 전집』*Complete English Works*은 에브리맨스 라이브러리Everyman's Library* 시리즈에 있는데, 영문학자 앤 파스테르나크 슬레이터Ann Pasternak Slater가 엮고 서문을 쓴 작은 양장본이죠. 현대식 철자로 쓰였고 깨끗하게 인쇄되었어요. 이 책에는 허버트의 경이로운 집필「색다른 잠언」Outlandish Proverbs뿐만 아니라 그가 쓴 모든 영시가 포함되어 있어요."

책을 정리하는 방식에 대해서 핑크니는 이렇게 말한다.

"펜턴의 방식과는 전혀 달라요! 연대순으로 정리한 책도 있고, 책상 위에 그냥 쌓여 있는 책도 있어요. 시간이 없어서 읽지 못한 책이죠. 이 방에 있는 모든 물건에는 많은 의미가 담겨 있어요. 지금 제가 사용하고 있는 책상은 소설가 엘리자베스 하드윅Elizabeth Hardwick의 식탁이었어요. 그 역시 대부분의 타이핑을 이 책상에서 했다고 해요. 책 한 권에는 이보다 더 많은 이야기가 있죠."

한때 물에 잠겨 있던 지하실 역시 서가로 바뀌었다.

"이곳에는 정원 관리와 조경에 관련된 책들을 보관해요. 영국에서부터 가지고 온 책들이에요. 결국 책이 지하실 전체를 차지하게 될 거예요. 집 안의 다른 공간들처럼 말이에요. 그리고 우리의 삶처럼요."

* 1905년 런던의 출판업자 J.M. 덴트가 학생을 포함한 일반인부터 지식인까지 모두 부담 없이 구입해서 읽을 수 있는 동서고금의 고전을 출간한다는 목표로 시작한 시리즈다. 문학·역사·철학·종교·참고서·청소년 도서 등 여러 분야에 걸쳐 세계의 유명 작품을 수록하고 있다. 현재는 펭귄랜덤하우스(Penguin Random House) 출판사에서 양장본 형태로 출간을 이어가고 있다.

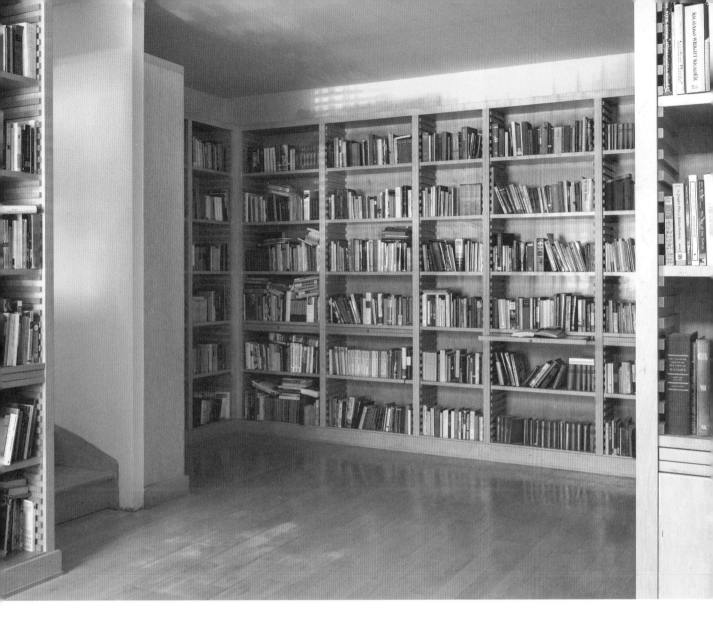

◀◀ 집 안의 가장 큰 서가는 깔끔한 현대식으로 정리되어 있다.

1. 집 안 곳곳에 책이 쌓여 있다.

2. 1890년 이 건물이 처음 지어졌을 때의 모습이 그대로
 남아 있는 스테인드글라스.

3. 펜턴이 가장 좋아하는 서점이 문을 닫을 때 샀던 책장.
 "마치 기적처럼 이 방에 딱 들어맞았어요."

 우리 집에 있는 모든 책들은
내용이 주는 즐거움과 흥미로움
뿐만 아니라, 장식적인 면도
고려해 선택된 거예요. **"**

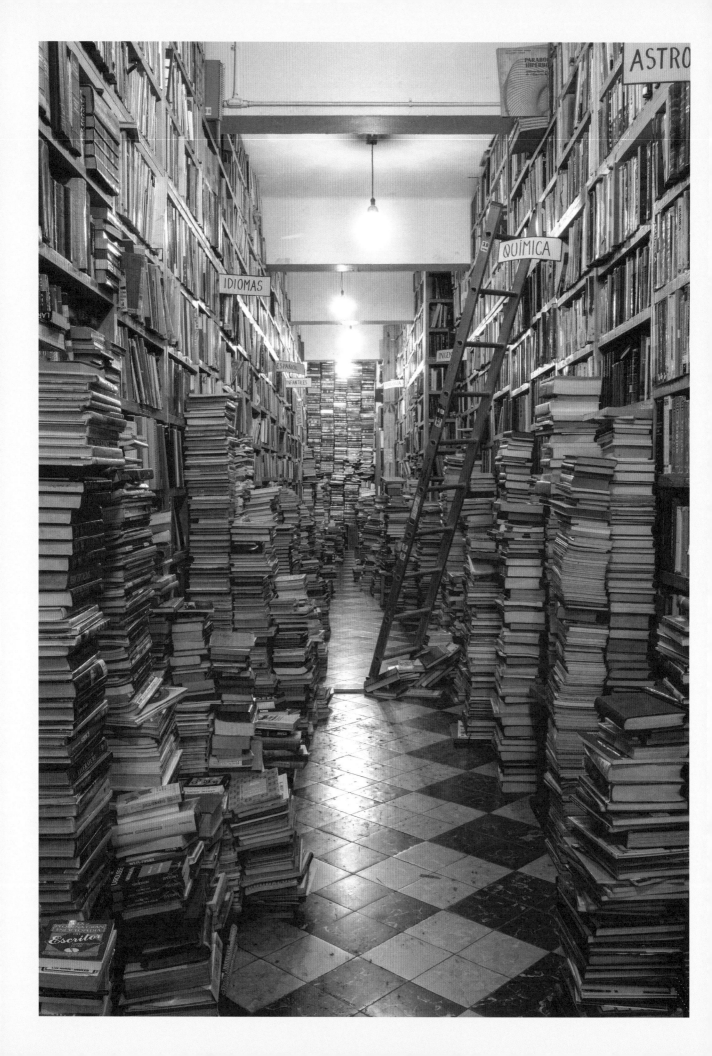

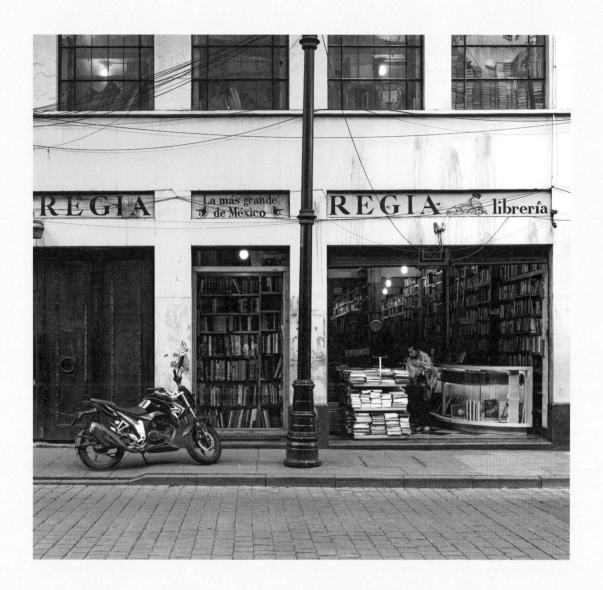

책이 만들어낸 미로

멕시코시티의 동셀 지역에 위치한 서점 리브레리아 헤지아Libreria Regia는 경이로
가득 찬 미로다. 희귀본과 중고책이 구불구불 쌓여 있는 책 더미 사이를 거닐며
예기치 못한 보물을 발견해보자. 그저 서점 자체의 순수한 아름다움에 취해보는
것도 좋다.

◀ 멕시코시티에서 유명한 이 서점에는 책 더미가 만들어낸 미로가 있다.

집의 기본 단위

페르난다 프라가테리오* · 안토니오 데 캄포스 로사도
포르투갈 리스본

"저에게 책은 소재예요."

책으로 조각품과 설치품을 만드는 예술가 페르난다 프라가테리오Fernanda Fragaterio는 말한다.

"사람들은 가끔 제가 책을 자르는 모습을 보고 충격을 받더라고요. 하지만 초판이나 희귀본을 이용해서 작업하지는 않아요."

그는 책을 분해하고 금속으로 감싸서 만든 조각품을 가리키며 말한다.

"스트랜드 서점에서 『율리시스』Ulysses의 초판본을 본 적 있어요. 그런 책은 절대로 작품에 사용할 수 없죠! 여기에 사용한 책은 1970년대에 출간된 독일판 『율리시스』예요."

프라가테리오와 그녀의 남편 안토니오 데 캄포스 로사도Antonio de Campos Rosado는 리스본의 구시가지에 위치한 19세기에 지어진 아름다운 건물에서 살고 있다. 집에서 몇 블록 떨어진 곳에 프라가테리오의 스튜디오가 있다. 부부는 몇 년 전에 친구들과 함께 이 건물을 사서 목조부와 몰딩을 고치고 포르투갈풍 타일로 마감하면서 새 단장을 했다. 이 건물은 포르투갈 공산당이 창설되었던 곳이기도 하다.

수많은 책이 늘어선 거실은 연구용 서재다. 예술·건축 관련 책과 시집이 주로 꽂혀 있다. 프라가테리오는 오랜 기간 뛰어난 경력을 쌓으며 공공 예술품 큐레이터와 디렉터로 일해왔다.

"박물관이나 갤러리 전시 이후 만들어진 예술책들은 중요해요. 우리도 실제로 많이 구입했어요. 그런 예술책은 형태가 독특해요. 때론 책을 통해서 예술이 가장 오래 지속되기도 하죠. 예술의 생명은 순간적일 수 있어요. 전시는 몇천 명만이 관람할 수 있지만, 책은 몇백만 명도 볼 수 있잖아요! 물론 책의 인쇄와 제본 상태가 매우 중요하겠죠."

"저는 독일책에서 나는 향기가 최고라고 생각해요."

프라가테리오는 말한다.

"책의 구성이나 제본 상태도 매우 훌륭해요."

많은 양의 책이 집과 스튜디오를 오간다.

* 리스본 출신의 설치 미술가 겸 건축가다. 주로 수도원·고아원·버려진 건물 등과 같은 의외의 장소에 작품을 설치한다. 작은 건축 모형의 모습을 한 그녀의 작품은 주로 폐기된 금속이나 분해된 책 등 대량생산된 물건으로 만든다.

◀ 독서를 위한 완벽한 공간.

"정기적으로 사용하는 책들이 주로 그렇죠. 그런 책들은 주로 탁자 위에 있고, 자주 이곳저곳으로 옮겨 다녀요."

프라가테리오는 주로 에일린 그레이Eileen Gray와 온 카와라On Kawara, 애니·조셉 알버스Anni and Josef Albers의 작품을 연구한다.

"저는 이 책들을 부분적으로 나눠서 읽어요. 저의 독서 스타일은 연구 활동에 가깝죠."

물론 취미로 읽는 책도 많다. 최근에는 남편에게 선물로 받은 『이사도라 덩컨: 나의 사랑 나의 예술』Isadora Duncan: A Life 포르투갈어판을 읽었다.

"이 책은 덩컨의 삶뿐 아니라 자유와 여성에 관한 책이기도 해요. 그렇기 때문에 제가 하는 작업과도 관련이 있죠. 우리는 대부분 어떤 목적을 가지고 책을 읽어요. 좀더 어렸을 때는 호기심을 충족하기 위해서 책을 읽었지만, 요즘 읽고 있는 책들은 꼭 제 관심사라고 할 수 없어요. 그 책에 대해서 알고 싶긴 하지만 읽으면서 즐거움을 느끼지는 않아요. 그냥 일이죠. 책 위에 메모를 하고, 줄을 긋고 메모지도 붙여요. 작가가 하는 세심한 메모와는 다르죠."

"대부분의 문학책은 박스 안에 보관하고 있습니다. 부모님에게 받은 책과 어린 시절 읽었던 책들이죠. 집 안의 모든 공간을 책으로 채우고 싶지는 않아요."

이것은 먼지 알레르기가 있는 프라가테리오를 위한 결정이기도 하다. 그녀는 책에 먼지가 쌓이는 것을 방지하기 위해 미닫이 서재를 설치하려고 고민하고 있다.

"진공청소기로 자주 청소를 해줘야 해요. 안 그러면 책 표지가 모두 검은색이 된다니까요!"

책을 정리하는 분류법도 독특하다. 남편은 말한다.

"알파벳 순서로 정리하지 않았어요. 건축·디자인·일러스트레이션으로 먼저 분류하고 자연·과학·여행 가이드 등의 주제로도 분류했죠. 그리고 그 안에서 포르투갈어와 다른 언어로 분류하고, 또 그 안에서 단행본과 논문으로 나누고 발행된 순서대로 배치합니다. 제가 가장 많이 보는 책들은 따로 두고요. 이렇게 정리하면 접근성이 더 좋아집니다."

❝ 예술의 생명은 순간적일 수 있어요. 전시는 몇천 명만이 관람할 수 있지만, 책은 몇백만 명도 볼 수 있잖아요! **❞**

한쪽 벽면은 부부의 작업과 관련된 참고 서적들과 남편이 편집하고 출판한 책들로 채워져 있다. 그곳은 "개인적인 자료실"이라고 한다.

프라가테리오가 말한다

"물론 많은 책들이 빠져 있어요. 제 작품에 재료로 사용했기 때문이죠."

▲ 한 권의 책이 하나의 작품이 된다.
▶ 리스본에 살고 있는 안토니오 데 캄포스 로사도와 페르난다 프라가테리오.

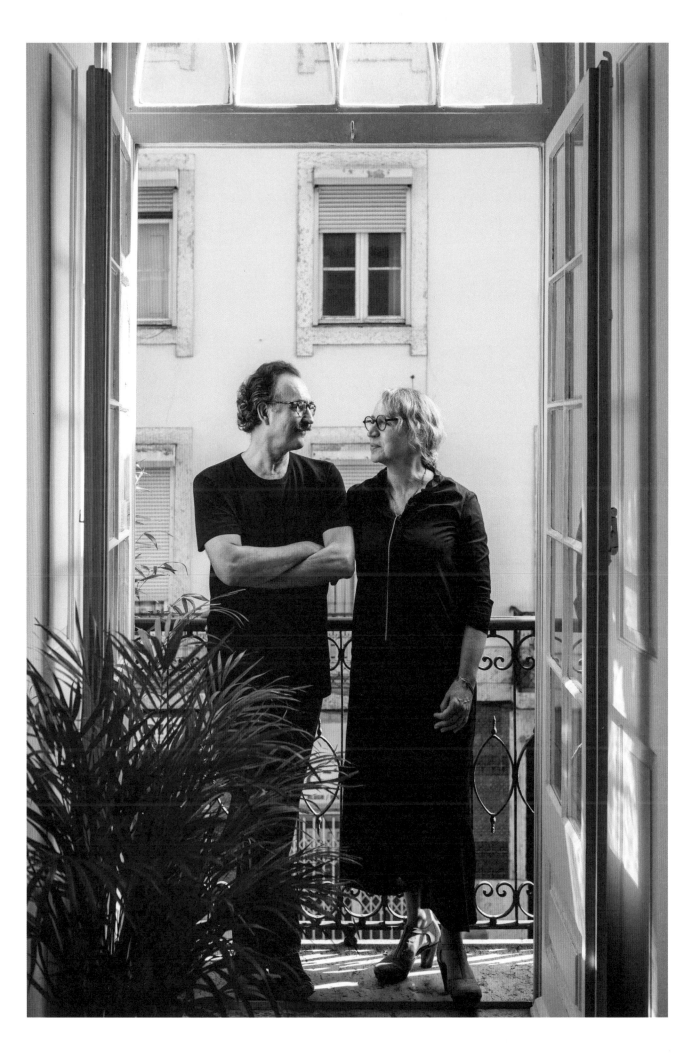

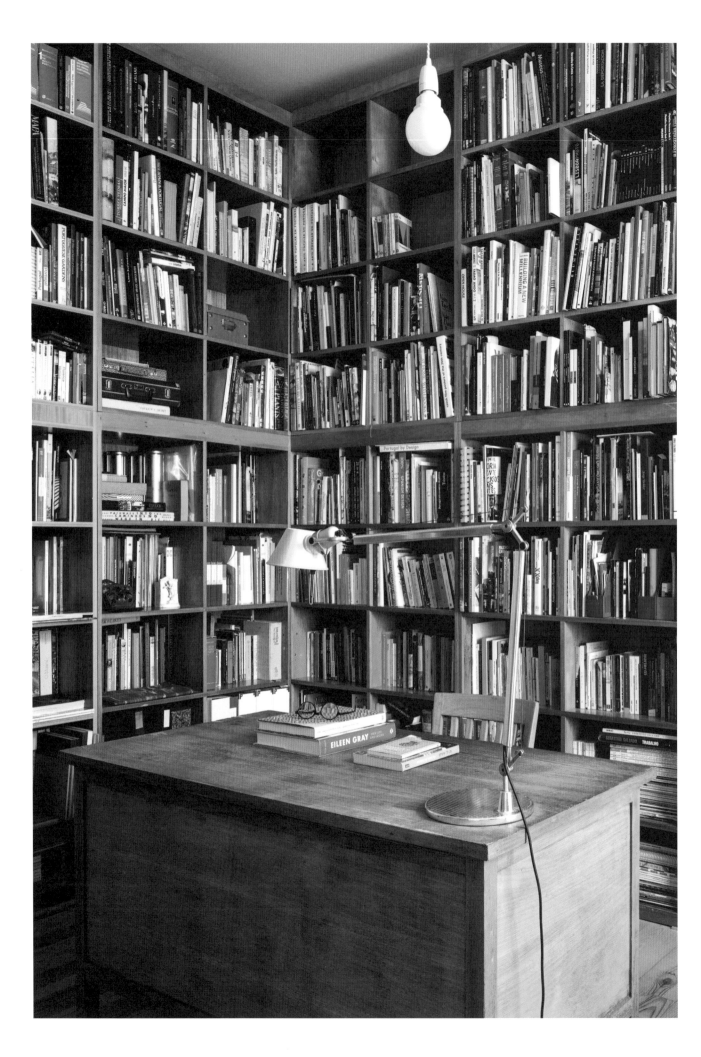

1. 대부분의 책은 주제 안에서 알파벳순으로 정리된다.

2. 가장 좋아하는 제발트의 책.

3. 프라가테리오에게 책은 재료가 될 수도 있지만, 어떤 책들은 신성불가침이다.

4. 부부는 책의 아름다움에 가치를 둔다.

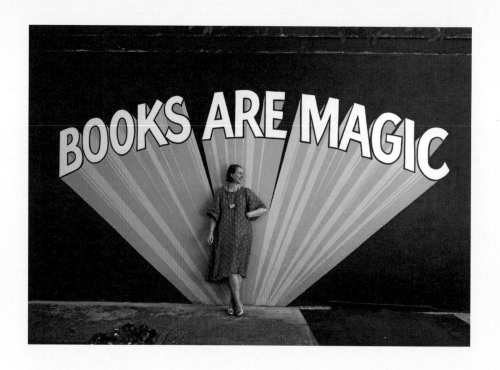

마법 같은 생각

"책은 마법이에요."

브루클린 코블 힐에 위치한 엠마 스트라우브Emma Straub가 운영하는 서점 밖 담벼락에 쓰인 문구다. 스트라우브는 서점 주인이자 베스트셀러 작가로서 출판업을 경험하며 나름의 신념이 생겼다. 그녀는 몇 년 동안 일하던 동네 서점 북코트Book Court가 문을 닫아야 했을 때 남편 마이클과 함께 서점을 인수해서 운영하기로 결정했다.

"이 동네에서 제가 가장 사랑하던 공간을 이어받은 거예요. 그 공간이 사라질 위기에 처했을 때 새로운 장소로 대신한 거죠."

물론 서점을 새로 오픈하는 것이 말처럼 쉬운 일은 아니었다. 특히 어린 두 자녀들도 보살펴야 하는 상황은 만만치 않았다. 하지만 부부의 노력 끝에 서점은 세심하게 선정된 책으로 아이들의 마음을 사로잡는 개성 넘치는 공간으로 발전하게 되었다.

"밤새도록 한 번도 안 깨고 잠을 자는 셋째 아이가 생긴 기분이에요."

그녀는 북스 아 매직Books Are Magic 서점을 운영하면서 책과의 관계가 달라졌다고 고백한다.

"개인적인 독서를 하고 싶을 때도 책의 내용을 미리 알고 읽게 된다는 것이 한 가지 아쉬운 점이죠. 침대 곁에 읽고 싶은 책을 엄청 쌓아뒀어요. 2025년이나 되어야 그 책들을 읽는 것이 가능해질 것 같지만요."

소장한 책을 대하는 부부의 태도도 달라졌다. 집에서의 책 정리는 아무래도 성의가 덜하지만, 서점에서 사용하는 방식으로 정리한다고 한다.

"저는 항상 알파벳순으로 책을 정리해요. 완벽하지는 않지만 이 방식이 정리의 기본 원칙이라고 생각합니다."

▲ 브루클린의 상징이 된 서점 외벽의 모습.
▶ 스트라우브는 소설가·서점 주인·독자로서 자신의 경험을 기반으로 지역 사회를 위한 모임 공간을 만들었다.

쉼이 되는 공간

실비아 비치 휘트먼*
프랑스 파리

"아버지는 종종 당신이 하루 가운데 가장 사랑하는 순간이 '오늘은 누구를 만나게 될까 하는 기대와 함께 서점 문을 여는 시간'이라고 말씀하셨어요. 그리고 밤 열두 시쯤 서점 문을 닫고 나면 책 한 권을 들고 위층으로 올라가셨죠. 마치 보물을 발견한 광부의 모습 같았어요."

이 의문의 서점은 파리 래프트 뱅크에 위치한 전설적인 문학의 메카 셰익스피어 앤 컴퍼니Shakespeare and Company이며, 그녀의 아버지는 이 서점을 50년간 운영했던 조지 휘트먼이다. 조지 휘트먼은 오랜 시간 전 세계의 수많은 문학계 인사들과 셰익스피어 앤 컴퍼니의 언어로 텀블위드tumbleweeds라고 부르는 떠돌이 젊은 작가들을 서점으로 초대했다.

처음 셰익스피어 앤 컴퍼니를 설립하고 『율리시스』를 출간했던 여성과 이름이 같은 실비아 휘트먼은 그녀의 아버지가 돌아가시고 난 후부터 남편과 함께 서점을 운영하고 있다. 서점 고유의 개성을 유지하는 한편 시대의 변화에 맞는 새로운 시도를 계속하려고 노력 중이다. 그녀는 자신의 서점이 앞으로도 문학이 가진 가치에 기대어 지속될 수 있을 것이라고 믿으며, 책의 종말에 대한 일각의 주장은 크게 과장된 것이라고 말한다.

"자전거가 처음 발명되었을 때도 사람들은 책의 시대는 끝났다고 이야기했어요. 책의 종말에 대한 논쟁은 이제 어느 정도 진정이 된 것 같아요."

서점은 현대화에 대한 양보와 원칙에 대한 충실 사이에서 춤을 추듯 운영되고 있다. 예를 들어, 서점에 카페가 만들어졌지만 서점 안에서 사진을 찍는 것은 여전히 금지한다.

실비아 비치 휘트먼Sylvia Beach Whitman은 의식적으로 일과 삶을 구분했다. 물론 서점과 그녀는 불가분의 관계지만, 서점 위층에서 살았던 자신의 아버지와는 다르게 그녀는 서점에서 몇 블록 떨어진 곳에 있는 아파트에 산다. 독립된 공간에서 서점의 재고와는 무관한 그녀만의 사적인 서가를 풍성하게 만들어가는 것이다.

휘트먼이 아버지에게 처음 받은 책은 『호빗』*The Hobbit*, 『안네의 일기』*The Diary of a*

* 파리 센 강변의 헌책방 셰익스피어 앤 컴퍼니의 운영자. 아버지 조지 휘트먼의 유지를 받들어 1964년부터 운영된 이 책방을 옛 모습 그대로 간직하려고 노력하는 한편, 변화하는 출판·서점 환경에 적절히 맞춰가며 운영하고 있다. 2010년에는 파리문학상(The Paris Literary Prize)이라는 새로운 등단 채널도 만들어 신인작가들의 응모를 받고 있다.

◀ 휘트먼은 서점을 운영하면서 책을 정리하는 법을 익혔고, 서재는 그녀가 사랑하는 책들로 항상 넘쳐난다.

▲ 부엌 서재에는 프랑스어로 쓰인 책들이 꽂혀 있다.

▶ 서점에서 일한다는 것은 항상 여러 권의 책을 가지고 다닌다는 것을 의미한다.

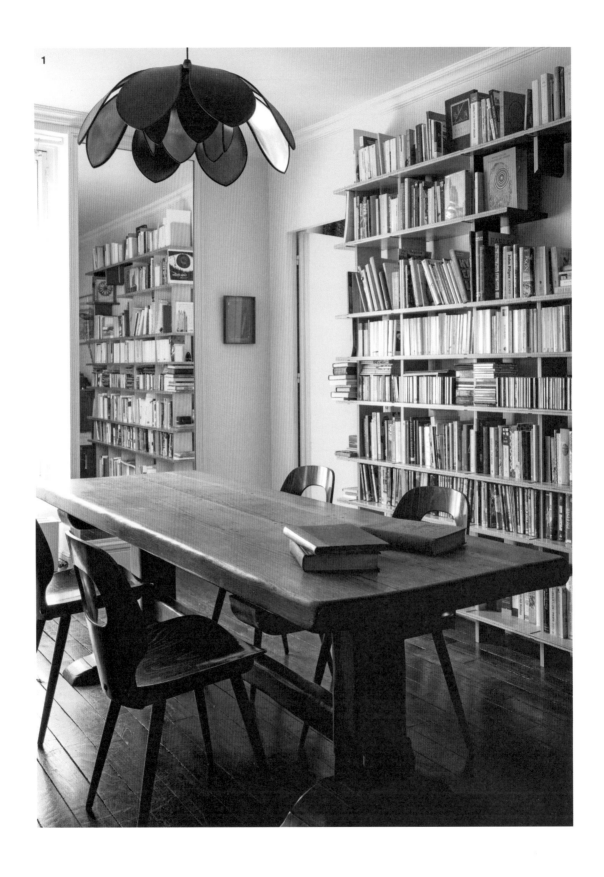

Young Girl, 『이상한 나라의 앨리스』*Alice's Adventures in Wonderland*였다. 주로 현실도피적이거나 현실 정치를 반영한 이야기들이지만, 모두 그녀에게 위안을 주는 책으로 남아 있다.

"아버지가 그 책들을 제게 주셨을 때 얼마나 즐거워하셨는지 아직도 기억해요. 당신이 읽었던 책을 제가 읽는다는 사실에 매우 행복해하셨어요."

하지만 영국에서 자란 그녀는 스물한 살이 될 때까지 아버지와 그의 서점에 대해서 완벽하게 알지는 못했다.

"서점은 아버지에게 세상의 전부였어요. 서점 밖의 모든 것들은 아버지에게 존재하지 않는 것과 다름없었죠."

휘트먼은 파리로 왔고 아버지에게 서점 사업을 배웠다.

"어떤 하나를 알기 위해서는 다른 하나를 꼭 알아야만 했어요. 이상한 경험이었죠. 하지만 이 일을 하면서 저는 책·서점·파리 그리고 아버지, 이 모든 것을 한꺼번에 사랑할 수 있게 되었습니다."

휘트먼의 아파트는 토끼 굴 같은 서점에 있는 것과는 완전히 다른 경험이었다. 밝은색 목재로 마감된 실내장식과 흰색 도자기, 그리고 소나무로 만든 개방식 책장이 있는 그녀의 집은 서점보다 훨씬 화사하다.

"책장은 보통 직접 만드는 것에 더 익숙했는데, 이미 만들어진 책장을 사는 것도 꽤 재미있더라고요."

어린 아들이 있는 집인데도 어수선하지 않다. 하루 일과를 마친 후 편안히 쉴 수 있게 해주는 공간이다.

근무 시간 동안 엄청난 양의 책에 둘러싸여서 일해야 하는 휘트먼은 자신이 가장 좋아하는 책만 골라서 컬렉션을 만들었다. 1970년에 출간된 『레베카』*Rebecca*, 폴 오스터의 『브루클린 풍자극』*Brooklyn Follies*, 월트 휘트먼과 에밀리 디킨슨의 시집 『사랑의 종말』*The End of the Affair* ── 이 책은 그녀가 남편에게 처음으로 선물한 책이기도 하다 ── F. 스콧 피츠제럴드의 『밤은 부드러워』*Tender Is the Night*의 첫 번째 영국판 등이 컬렉션에 포함된다. 그녀는 동화책에 특별한 애정을 갖고 있다. 에드

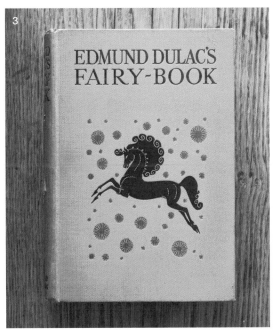

1. 책은 주제별로 먼저 정리하고 난 뒤 작가별로 정리한다.
2. 그녀가 좋아하는 F. 스콧 피츠제럴드의 『밤은 부드러워』 영국 초판본.
3. 휘트먼은 여러 해 동안 동화책을 모아왔다.

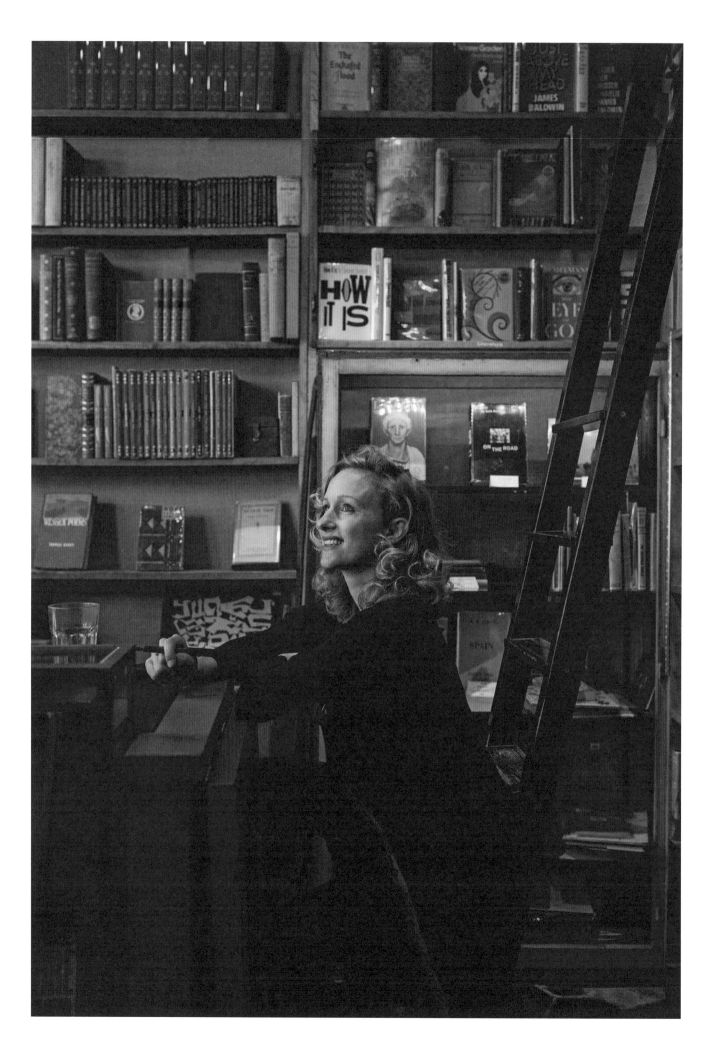

문드 둘락Edmund Dulac의 동화 일러스트, 이탈로 칼비노의 전래동화, 안젤라 카터Angela Carter의 세계여성 동화집도 보인다.

휘트먼은 최근에 엄청난 양의 책을 정리하고 처분했다.

"책이 너무 많아졌어요. 아버지처럼 저도 매일 서점에서 책을 한 권씩 집으로 가지고 왔거든요. 책이 점차 쌓였죠. 읽을 시간이 없다는 걸 알면서도 멈출 수가 없는 버릇이에요."

휘트먼은 스스로를 초판본 수집가라고 생각하지 않지만, 셰익스피어 앤 컴퍼니의 희귀본 서가에서 일하다 보면 고서만의 독특한 매력에 감탄하게 된다고 말한다.

"정말 아름다운 물건이죠! 모든 고서에는 나름의 서사가 있어요. 예를 들어 저자의 사진을 찍은 사진작가의 이름을 처음 인쇄할 때 넣지 못했다든가, 책의 표지에 엄청난 실수가 있었다든가 하는 뒷이야기들 말이에요. 저는 실제 책의 내용보다 그 책이 만들어지기까지 있었던 이야기를 알아가는 것이 더 재미있어요."

그녀가 소장한 초판본은 수백 권의 다른 책과 함께 "잘 섞여 있다." 모든 책은 저자의 성에 따라 알파벳 순서로 정리했다.

"책을 여기저기 쌓아두다가 좀더 전통적인 방식으로 정리하기 시작했어요. '흥미로운 결혼에 관한 책들'과 같이 주제별로 분류하는 방식보다 좀 지루할 수는 있지만 훨씬 편리해요. 그리고 저는 읽은 책도 여러 번 다시 읽어요. 책은 제 인생의 참고서 같아요. 읽고 싶은 책을 찾아서 밑줄 긋고 메모하는 걸 좋아합니다. 책을 읽다 보면 책 안에 모든 질문에 대한 답이 있는 것 같다는 생각을 자주 해요. 나 자신에 대한 질문 그리고 세상에 대한 질문 말이죠. 저는 답을 찾기 위해서 책을 읽어요."

그녀는 끊임없이 읽는다. 서점에서 진행되는 책과 관련된 각종 행사나, 서점 바닥에 쌓여 있는 프랑스어와 영어로 된 신간의 유혹은 그냥 지나치기에는 너무 치명적이다. 그녀는 어쩔 수 없이 "독서에 대해 꽤나 무자비한 사람이 되었다"고 고백한다. 50쪽이 넘어가도록 맘에 들지 않는 책은 더 이

" 저는 실제 책의 내용보다 그 책이 만들어지기까지 있었던 이야기를 알아가는 것이 더 재미있어요. "

상 읽지 않는다.

"그다음에 해야 할 일을 염두에 두지 않는 순간은 없는 것 같아요. 제 스케줄은 서점에서 개최하는 행사 위주로 돌아가죠. 작가들과의 미팅을 우선적으로 생각해요. 모든 일에 최선을 다해서 좋은 결과를 만들고 싶어요. 물론 서점을 운영하는 입장에서 여러 문학상에 대한 정보도 잘 따라가야 하죠. 최근 톰 울프의 부고를 접하고 그의 책『허영의 불꽃』Bonfire of the Vanities을 읽기 시작했어요. 항상 읽으려고 마음먹었던 책이었는데 말이죠."

곧 출산 예정인 그는 어머니를 주제로 한 책들을 닥치는 대로 읽고 있다. 실라 헤티의『모성』Motherhood을 강력히 추천했다.

그녀는 보통 한 주 안에 여러 권의 책을 읽는다.

"제가 정말 체계적인 사람이었다면, 한 번은 영어로 한 번은 프랑스어로, 그리고 한 번은 고전을 그다음은 현대 소설을 읽었겠죠. 하지만 절대 생각대로 되지 않더라고요!"

휘트먼의 모든 독서는 집에서 이루어진다. 아침에 일어나자마자 창가 옆 푹신한 소파에 길게 누워 책을 읽는다.

"아침에 책을 읽는 건 저녁에 읽는 거랑 완전히 다른 경험입니다. 어느 날 아침은 쏟아지는 햇살을 받으며 존 디디온의『상실』The Year of Magical Thinking을 단숨에 읽었어요. 정말 완벽한 순간이었죠. 고요한 빛 아래서 흐느꼈어요. 마치 기도하는 것 같았지만, 그것과는 또 다른 느낌이었죠."

◀ 셰익스피어 앤 컴퍼니의 희귀본 소장 서가에 앉아 있는 실비아 비치 휘트먼.
▶▶ 휘트먼은 아침에 일어나면 집 안이 소란스러워지기 전 제일 먼저 책 읽는 것을 좋아한다.

195

> 책을 읽다 보면, 책 안에 모든 질문에
> 대한 답이 있는 것 같다는 생각을 자주
> 해요. 나 자신에 대한 질문 그리고
> 세상에 대한 질문 말이죠. 저는 답을
> 찾기 위해서 책을 읽어요. "

애서가의 은신처

마이클 실버블랫*
미국 캘리포니아

"제가 소장한 책이 몇 권인지 정확한 숫자를 알게 되는 것이 두려워요."
마이클 실버블랫Michael Silverblatt이 자신의 서가에 대해 한 말이다.
"예상하는 것조차 어렵네요. 수만 권은 될 거예요. 우리 같은 애서가들은 숫자를
세지 않는답니다."

마이클 실버블랫은 손꼽히는 독서가 가운데 한 명이다. 전설적인 라디오 프로그
램 '더 북웜'The Bookworm의 진행자로서 수십 년간 많은 작가들을 인터뷰한 그는 특
유의 철두철미한 성격과 지식으로 열성적인 팬덤과 방대한 규모의 서재를 얻게 되
었다. 실버블랫은 작가를 인터뷰하기 전 해당 작가의 모든 작품을 읽는 것은 물론
이고, 전도유망한 작가를 발견이라도 하면 그가 앞으로 더 많은 책을 쓸 것이라는
희망과 함께 그의 데뷔작을 모두 소장한다.

"제가 사랑하는 모든 책이 꽂혀 있는 서가를 갖고 싶어요. 그래서 프루스트나 바
셀미Barthelme의 책 속 글귀가 생각나면 바로 서가에서 찾을 수 있게 말이죠. 물론
책과 함께 제 삶을 누릴 수 있는 현재의 공간이 있어서 다행이라고 생각해요."

편안하게 정돈된 실버블랫의 아파트는 사람을 위한 공간인 동시에 책을 위한
공간이다. 그는 '글'을 매우 귀하게 여기지만, 서가는 그다지 중요하게 생각하지
않는다. 이케아IKEA 제품과 맞춤 가구가 뒤죽박죽 섞여 있는 서가와 달리 친구들
에게 주기 위해 사다 모아놓은 책은 초판부터 반양장까지 모든 판본이 완벽하게
구비되어 있다.

"언젠가 세심한 감성의 독자를 만나게 되면 렌달 자렐Randall Jarrell의 선집을 주고
싶어요. 우리가 소유한 일부는 결국 세상에 나눠줘야 한다고 생각해요. 하지만 사
실 쉬운 일은 아니죠. 중복되는 책은 가장 먼저 다른 이들에게 나눠준답니다. 저는
책이 모두 제 소유라고 생각하지 않아요."

책은 저자의 이름순으로 정리되어 있고 그 안에서 시집·동화·신화 등 주제별로
구분되어 있지만, 서가에 대한 실버블랫의 지식은 단순한 정리를 넘어선다. 그의
비범한 기억력에 대해 칭찬하자 실버블랫은 손사래를 쳤다.

"제가 읽었던 문장을 찾을 때 해당 페이지에서 그 문장의 위치를 기억하려고 노
력하는 편이에요. 다른 텍스트와의 관계를 기억하는 거죠. 책을 읽는다는 것은 실

* 미국의 문학평론가이자 방송인. 1989년부터 로스앤젤레스 공영 라디오 방송국에서 전국으로 송
 출하고 있는 문학 프로그램 '더 북웜'을 진행하고 있다.

◀ 마이클 실버블랫은 자신이 가지고 있는 책이 몇 권이나 되는지 알기를 두려워한다.

제 경험하는 거나 다름없어요. 강렬한 삶의 경험으로 각인되죠."

실버블랫은 운전을 하지 않는다. 로스앤젤레스에 사는 사람치고는 흔치 않은 일이다—"그런 면에서 저는 진정한 뉴요커랍니다"—그 탓에 시내에 있는 서점에 가는 일이 쉽지 않다.

"예전에는 기분이 처질 때면 서점을 돌아다니곤 했어요. 그런데 지금은 그냥 아래층으로 내려가요. 최고의 중고 서점이죠. 제가 좋아하는 책이 모두 있으니까요."

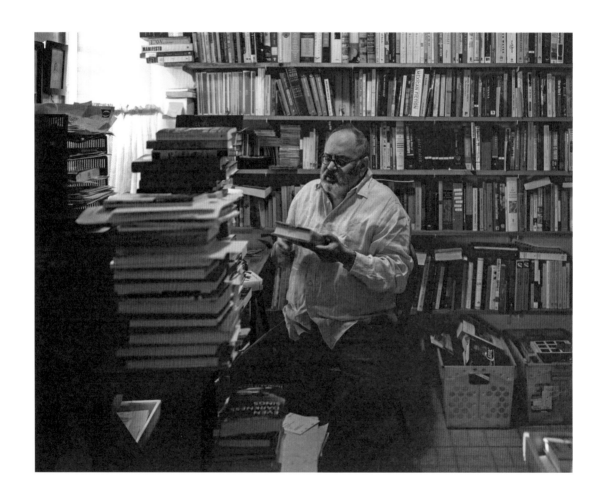

1. 로스앤젤레스의 집에서 책과 함께 있는 마이클 실버블랫.
2. 실버블랫은 삶을 위한 공간과 책을 위한 공간을 모두 갖고 있다.
3. 실버블랫이 세심한 감성의 독자들에게 추천하는 책.
4. 무인도에서 읽고 싶은 책, 미하일 불가코프의 『거장과 마르가리타』(*The Master and Margarita*).

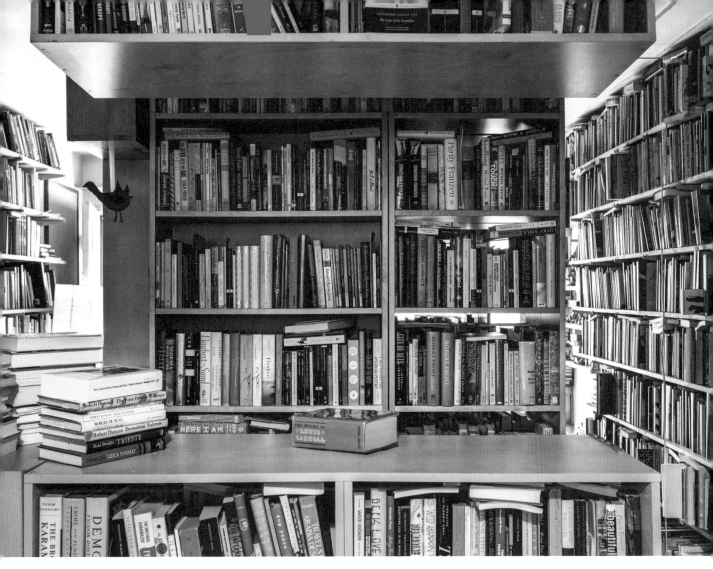

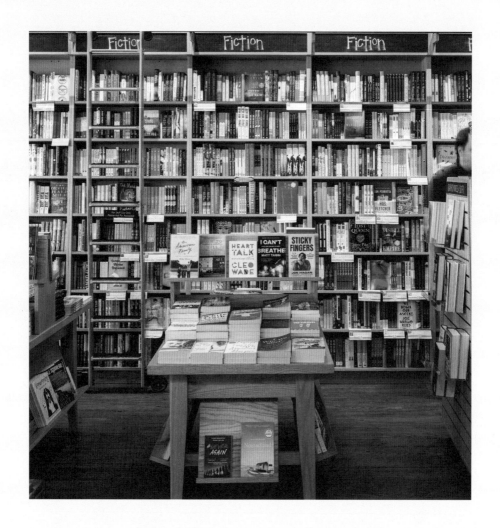

파르나소스를 지키는 앤 패칫

"책을 판매하는 일을 하면서 나와 책의 관계에 대해 더 많이 깨닫게 되었어요."
앤 패칫Ann Patchett은 소설가이자 미국 내슈빌에 위치한 서점 파르나소스Parnassus의 주인이다. 그녀는 대부분의 인생을 책과 함께 보냈다. 자신의 집에 있는 서가에 대해 그녀는 이렇게 말한다.
"책을 들여놓고 또 내보내는 일을 계속해야 해요. 감상에 빠질 시간이 없어요. 가장 소중하게 아끼는 책은 부모님께서 생일 축하 메모를 써주신 책들이에요. 그리고 정말 사랑하는 책들은 제가 갖고 있지 않아요. 다른 사람들에게 읽어보라고 넘겨주거든요. 개인 소장을 위한 구매는 정말 드물어요."
그동안 그녀는 많은 양의 책을 처분했다.
"수많은 책이 집에 도착하기 때문에 저는 스스로에게 정말 정직하려고 해요. 읽지 않을 책이면 필요한 사람에게 줘야 한다고 생각하죠. 제 사무실은 지금 제가 읽고 있는 책과 읽으려고 고려 중인 책들이 머무는 임시 거처나 마찬가지예요. 소장하기로 결정한 책은 아래층에 있는 서재에 알파벳순으로 정리해서 꽂아놓습니다."

▲ 파르나소스는 애서가라면 꼭 방문해야 할 서점이다.
▶ 앤 패칫과 동업자 캐런 헤이즈(Keren Hayes).

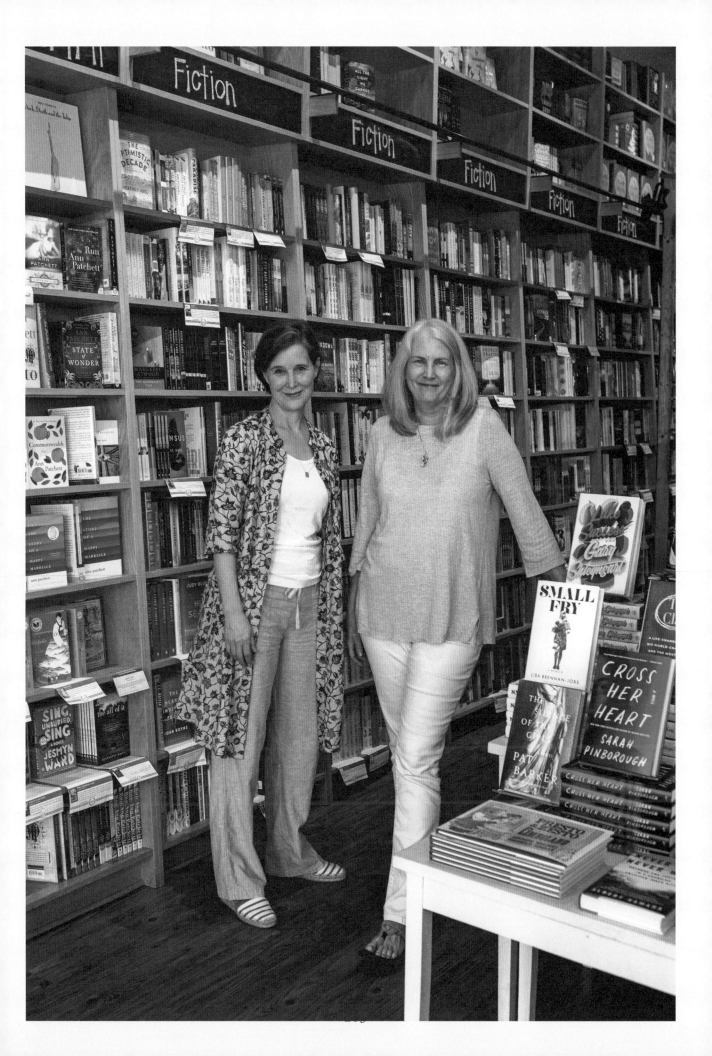

세상에서 가장 아름다운 책 표지

코랄리 빅포드 스미스*
영국 런던

코랄리 빅포드 스미스Coralie Bickford-Smith는 한 잡지의 특집호에 실릴 자화상을 의뢰받고서는 다음 문구가 쓰인 커다란 안경을 디자인했다.

"책이 인생의 전부는 아니지만, 따지고 보면 책을 대신할 것이 그렇게 많지 않다."

이 같은 철학은 그녀가 살고 있는 형형색색의 삼층집에 들어서면 더욱 분명해진다. 빛나는 수상 경력의 예술가이자 디자이너인 빅포드 스미스는 남편과 함께 런던 외곽에 살고 있다. 집에 들어서자마자 그녀가 디자인한 수많은 책이 꽂혀 있는 서가와 마주했다. 그녀의 디자인은 책 속의 텍스트만큼이나 다양하고 창의적이다.

빅포드 스미스는 출판사 펭귄북스에서 15년간 일하면서 출판사의 대표적인 시리즈와 표지를 대부분 디자인했다. 그 가운데 가장 잘 알려진 것은 아마도 주요 고전문학 작품을 각각의 고유한 색상과 엠보싱 패턴으로 디자인한 '클로스바운드 클래식'Clothbound Classic 한정판일 것이다. 이 시리즈를 찾는 열광적인 수집가들도 생겨났다. 시리즈를 전부 소장한 독자는 영문학 고전 컬렉션뿐 아니라 놀랍도록 아름다운 서가까지 덩달아 완성하게 된다.

"전 세대에 걸쳐서 사랑받을 수 있는 책을 만들고 싶었어요."

그녀는 처음 자신을 이끈 원동력에 대해 이렇게 말했다.

"그리고 윌리엄 모리스의 아름다운 패턴이 새겨진 직물 제본 방식에 완전히 빠져 있었죠."

그녀는 안데르센 동화책을 클로스cloth 장정으로 만들자고 회사를 설득했다.

"사람들은 저를 보며 '너 뭐하는 거니?' 하는 반응을 보였어요."

하지만 안데르센 이야기 속 문양으로 엠보싱 처리한 담황색 표지의 책은 독자의 큰 사랑을 받았고 이후 그녀는 3주 안에 열 권의 책을 추가로 디자인해야 하는 임무를 맡았다.

"표지 디자인을 위해 책을 읽는 것은 물론이고 그 책이 저술된 시대의 직물 스타일에 대해서도 연구해요."

빅포드 스미스는 독자의 눈에서 비껴간 작은 꽃과 같은 숨겨진 장식 모티프를 찾기 위해 책 속 텍스트를 하나하나 분석한다.

* 영국 출판사 펭귄북스의 디자이너. 빅포드 스미스의 책 표지 디자인은 미국 그래픽아트협회(AIGA)와 영국 국제디자인광고제(D&AD)에서 호평을 받았다. 특히 그녀가 디자인한 '펭귄 하드커버 클래식' 시리즈는 아름답고 정교한 빅토리아 시대의 북바인딩을 연상케 한다는 찬사를 받았다. 현재 영국·스웨덴·독일·포르투갈·미국 등에서 전시와 강연을 하고 있다.

◀ 빅포드 스미스가 디자인한 책이 방문객들을 환영하고 있다.

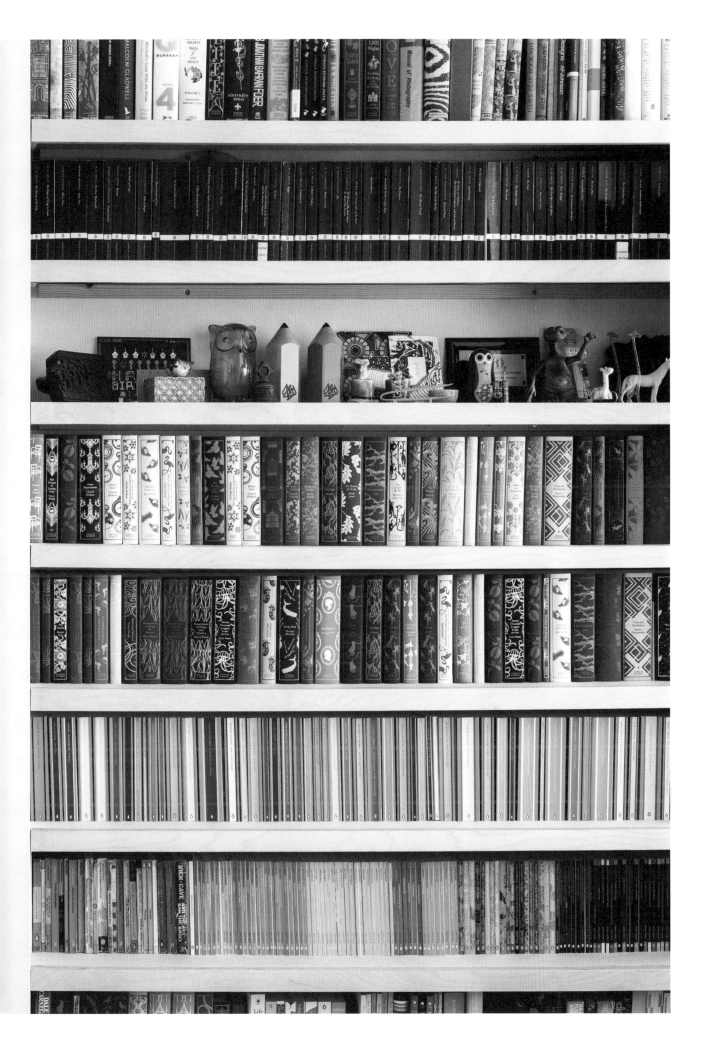

거실의 낮은 서가에 꽂힌 고전들이 아름다운 시야를 만든다. 빅포드 스미스는 자신의 작업에 대해 겸손하다.

"제가 작업한 책들이 아름답다고 감상에 빠지기에는 일이 너무 많고 바빠요. 그래서 제가 디자인한 책들을 지나치게 소중히 생각하지 않으려고 노력하고 있어요."

하지만 그런 그녀에게도 가장 좋아하는 책이 몇 권 있다. 그 가운데 하나가 회색 바탕에 검은색으로 엠보싱 처리된 『드라큘라』다.

"흔하지 않은 바탕색에 마늘꽃 패턴이지요."

이 마늘꽃은 아르누보식 디자인으로 '드라큘라를 당신의 침대 곁에 가둬놓는다'는 의미를 갖고 있다. 그녀는 『돈키호테』도 사랑한다.

"돈키호테는 책을 너무 많이 읽다가 미쳐버린 사람이죠. 저는 돈키호테가 스스로를 바로 볼 수 있게 디자인하고 싶었어요. 빛나는 갑옷을 입은 중세의 고전적인 기사의 모습으로 말이죠."

갑옷을 입은 군인은 귤밭에 금색으로 새겨져 있다.

그녀는 현재 작가로서 세 번째 책을 마무리하고 있다. 집의 꼭대기 층 공간에서 작업하는데, 이 공간은 빛과 책, 그리고 그녀의 원래 전공 분야였던 지형학에 관한 자료들로 가득 차 있다.

"세 번째 책은 좀 쉽게 써지려나 했는데 그렇지 않네요. 정글이 어떻게 생겼는지 탐구하는 중이에요. 시각적인 세계를 누리기 위해서죠. 뭐랄까, 정신적인 싸움을 하는 것 같아요. 머릿속에 있는 것을 종이 위에 꺼내놓는 것이니까요. 생각들이 지면에 펼쳐질 때는 정말 최고의 순간이라고 할 수 있죠."

잠자리에 들기 전, 그녀는 무라카미 하루키의 회고록 『달리기를 말할 때 내가 하고 싶은 이야기』와 에밀리 파인의 에세이 『내가 말하지 못한 모든 것』 *Notes to Self*——"가장 잔인하고, 솔직하고, 아름다운 책이에요"——을 읽는다. 우리와 만났을 때는 엘리프 바투먼의 『바보들』 *Idiots*을 절반 정도 읽고 있었다. 전자책을 읽느냐고 묻자 그녀는 "저는 종이책을 읽으면서 얼마나 읽었는지 확인하는 걸 좋아해요. 독서를 위한 일종의 지도가 필요하죠"라고 대답했다. 그녀는 오래된 책을 간직하는 것도 좋아한다.

"종이책에는 기억이 담겨 있거든요. 읽은 자리 표시나 종이가 접힌 부분, 책에 적어놓은 메모 같은 것이오. 책을 읽던 그 순간들을 담은 작은 기록 같아요. 하나의 자서전과 같다는 생각이 들어요."

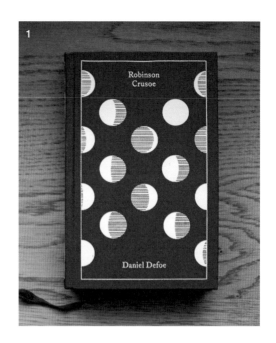

◀◀ 펭귄북스의 '클로스바운드 클래식'은 열렬한 팬덤을 만들어냈다.

1. 『로빈슨 크루소』는 초승달이 보름달로 변화하는 모습을 모티프로 디자인했다.
2. 마늘꽃 패턴을 디자인한 『드라큘라』 표지.
3. 자신의 집 책장 옆에 선 빅포드 스미스.
4. 꼭대기 층에 있는 스튜디오의 한쪽 구석.
5. 빅포드 스미스의 거실 풍경.

책이 예술이 되는 곳

리 카플란* · 휘트니 카플란
미국 캘리포니아

"개인적으로 저는 매사에 부정적인 사람이었어요. 하지만 책만큼은 분명히 사랑해요. 책을 사랑하는 것과 서점 사업이 잘되는 것은 분명히 다른 이야기지만요. 책이라는 물건에서 위안을 받아요."

리 카플란Lee Kaplan은 인터넷 시대의 도래와 함께 어려워진 서점 사업을 이야기한다. 그러나 리가 운영하는 예술책을 위한 서점 아르카나Arcana는 애서가들에게 여전히 모범적인 서점으로 평가받고 있으며, 서점의 경영주 리는 살아 있는 전설로 여겨지고 있다.

리 카플란의 첫 번째 직업은 그의 할아버지가 소장한 엄청난 양의 책과 자료의 목록을 정리하는 것이었다. 이후 그는 로스엔젤레스에 있는 서점에서 일하다가, 1984년 웨스트우드에 있는 방 하나짜리 아파트에서 아르카나를 열었다. 2012년 아르카나는 컬버시티에 위치한 헴즈 베이커리 빌딩Helms Bakery Building으로 자리를 옮겼고, 현재는 부인 휘트니와 함께 운영하고 있다. 리는 그의 분야에서 전문가로 인정받고 있지만 모든 것은 단골손님 덕분이라고 말한다.

"아르카나는 매우 전문적인 서점이죠. 단골손님 덕분에 살아남았다고 해도 과언이 아닙니다."

그는 아르카나를 "성역"이라고 표현한다. 그는 솔직하게 말한다.

"이 사업이 얼마나 미친 짓이고 비효율적인지 잘 알고 있어요. 수익에 관심이 있는 사람들은 절대로 제가 걸어온 길을 걷거나 제가 지난 10년간 아르카나를 변화시키기 위해 실패했던 길을 가려고 하지 않을 거예요."

최근 부부는 빛이 잘 들고 통풍이 잘되는 이층집으로 이사했다. 부부의 서가는 정말 방대하다.

"지난 35년간 서점을 운영하면서 도매가로 책을 구입할 수 있는 호사를 누렸기 때문에, 감히 정리할 수 없는 방대한 양의 컬렉션을 소장하고 있어요. 사실은 우리가 사는 방식에도 문제가 있었죠. 그나마 새로 이사한 이층집 덕분에 최근 몇 년간 많은 것이 변했어요. 한 층은 우리 부부의 생활 공간이고 또 다른 층은 서가로 이용해요. 거의 15년 만에 손님을 집으로 초대할 수 있을 만한 공간을 갖게 되었을 거예요. 그전에는 책이 너무 많아서 정말 좁았거든요."

그래서 리 카플란은 집에 있는 책을 서점으로 옮기기도 한다.

*　예술 서적을 전문으로 취급하는 서점 아르카나의 주인.

◀ 전설적인 서점 아르카나의 한 서가에 꽂혀 있는 예술서들.

"서점에도 자리가 없기는 마찬가지예요. 그래도 정말 소중한 책은 서점에 진열해놓습니다. 저는 초판본이나 특별판이 아니어도 책을 가지고 있는 것만으로도 만족해요."

서점에 진열된 중고책·신간·희귀본 등 모든 종류의 책에 대해 말하자면 하나는 확실하다.

"우리는 그냥 좋은 책을 파는 게 아니에요. 최고의 책을 판매하는 겁니다."

1. 로스앤젤레스에 사는 리 카플란과 그의 부인 휘트니 카플란.
2. 부부의 집에 있는 개인 서가에는 풀어야 할 책 박스들이 차곡차곡 쌓여 있다.
3. 로스앤젤레스에 살고 있는 많은 애서가들은 예술책에 대한 리 카플란의 안목을 신뢰한다.

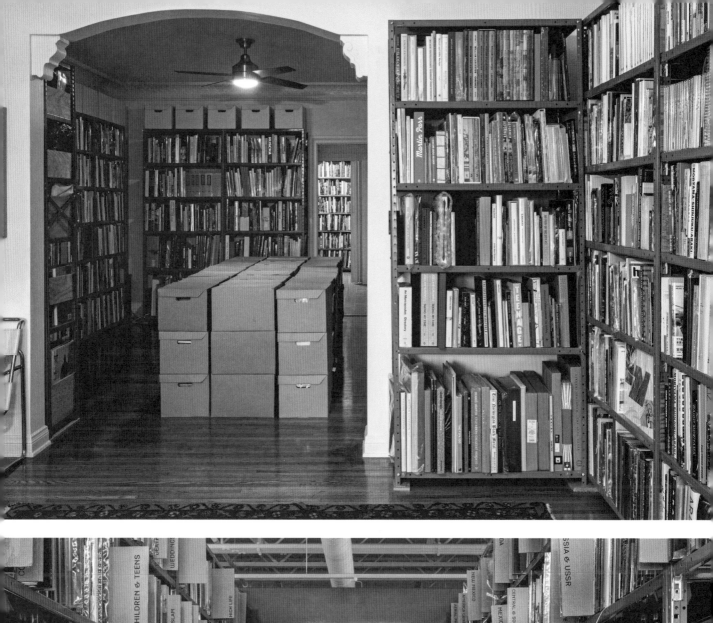

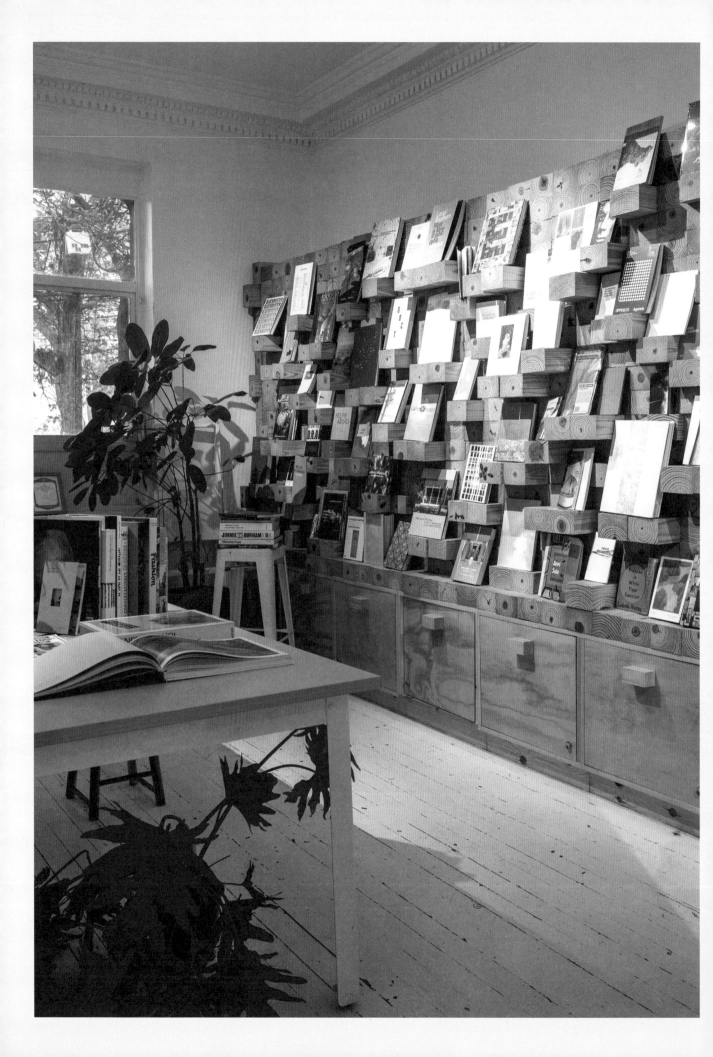

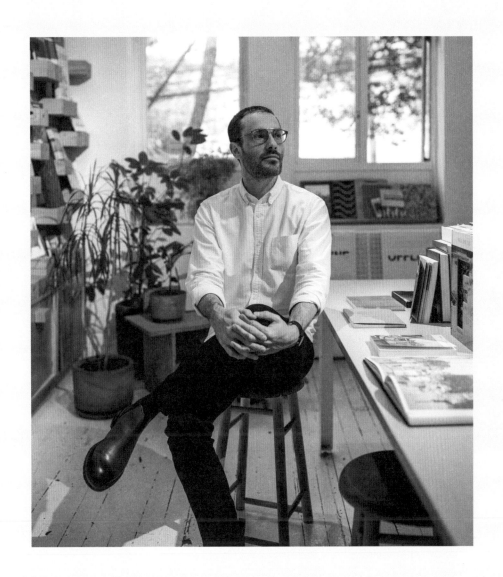

책과 초콜릿

카사 보스크Casa Bosques는 멕시코시티의 활기 넘치는 동네 콜로니아 로마 노르테Colonia Roma Norte에 위치한 행복하고 독특한 독립서점이다. 하얀 벽이 돋보이는 이 서점은 주인의 안목으로 선별된 다양한 외국 잡지와 예술 및 디자인 관련 책들을 많이 구비하고 있어 지역 주민들의 창의력 향상에 도움을 주고 있다. 또한 로즈마리·칠레 파실리오·시솔트와 같은 현지 풍미를 가미해서 자체 제작한 초콜릿을 책과 함께 판매하는 전 세계의 유일한 서점이다.

▲ 서점의 매니저인 조르즈 드 라 가르자(Jorge de la Garza).
◀ 독특한 방식으로 진열된 서점 책꽂이.

디자인의 허브

요즈음 '큐레이션'이라는 단어가 여기저기에서 남용되고 있지만, 덴마크 코펜하겐에 위치한 서점 신노버Cinnober는 서점 주인의 훌륭한 안목과 독특한 관점의 가치가 유난히 돋보이는 곳이다. 도시의 전망대 역할을 하는 라운드 타워 근처에 위치한 이 서점은 그래픽 디자이너인 울라 웰린더Ulla Welinder와 일러스트레이터 모르텐 보이트Morten Voigt가 설립한 건물답게 눈에 띄는 외형으로 더욱 주목받게 되었다. 신노버에는 예술·사진·그래픽·산업디자인·건축·사진 분야에서 신중하게 선별된 책과 함께 아름다운 굿즈와 문구가 판매되고, 디자인 용품도 다양하게 준비되어 있다. 널찍하고 안락한 분위기에서 각종 전시와 행사도 개최하고 있는 진정한 '디자인의 허브'다.

▶ 신노버에서 판매되는 모든 책과 물건들은 매우 신중하게 선별된 것이다.

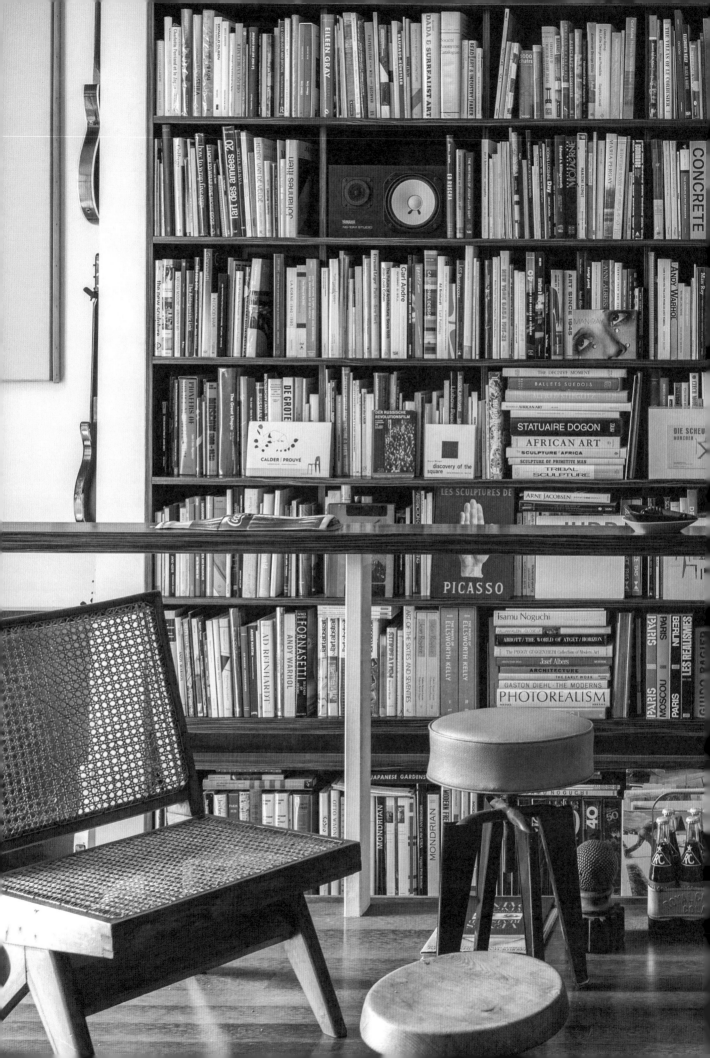

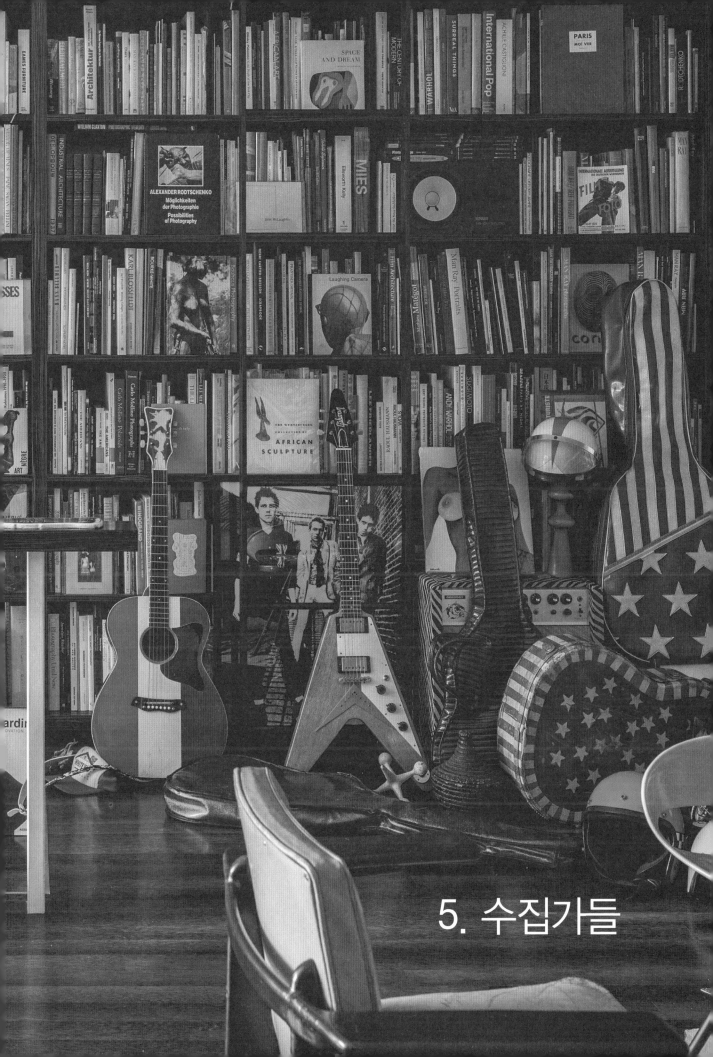

5. 수집가들

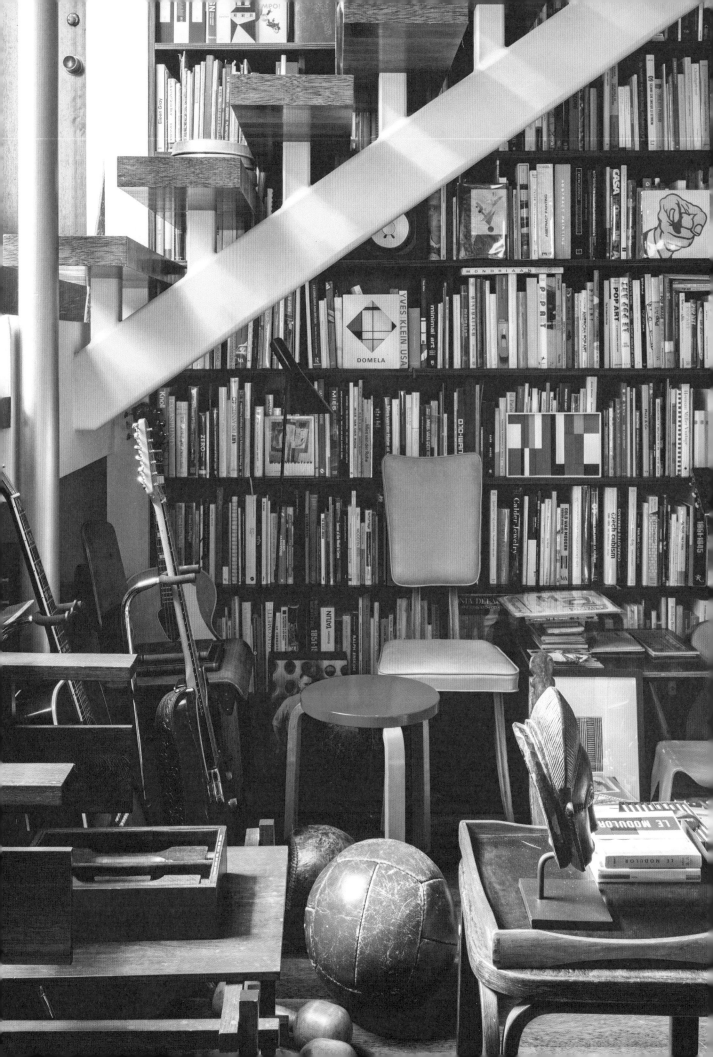

큰손

마이클 보이드*
미국 캘리포니아

"제가 어릴 때 저희 부모님은 대학에 계셨어요. 부모님의 친구 한 분이 가지고 계시던 책이 기억나요. 『시리아의 와인 무역 1845-1860』*The Syrian Wine Trade 1845-1860*이라는 책이었는데, 정말 멋있었죠. 제목 자체도 특별했고, 고결하면서도 실용적으로 느껴졌어요."

마이클 보이드Michael Boyd는 지금도 자신의 관심사에 이러한 명확성을 적용하기를 즐긴다. 서가에 주로 어떤 책이 꽂혀 있냐는 질문에 그는 한 치의 망설임도 없이 바로 대답한다.

"주로 모더니즘·건축·디자인, 그리고 1900-70년대 예술과 관련된 책이 많아요."

버클리에서 자란 보이드는 부모님이 자신의 관심사를 탐탁지 않아 했다고 한다.

"아버지는 제가 좋아하던 책들을 '그림책'이라고 불렀죠. 구조언어학자셨으니까요. 대학교 1학년 때 교재를 사기 위해 서점에 갔는데, 다른 책들에 온통 정신이 팔려서 결국 일본계 미국인 조각가 노구치Noguchi의 책을 사는 데 돈을 다 써버렸어요."

그의 취미는 결국 결실을 맺었다. 현재 보이드는 디자이너로서뿐만 아니라, 수집가·건축 복원가·모더니즘 전문가로서도 이름을 날린다. 그는 브라질의 건축가 오스카 니마이어가 산타모니카에 디자인한 스트릭트 하우스Strict House에 아내와 함께 살고 있다. 이곳은 미국 내 오스카 니마이어의 건축물 가운데 유일하게 주거가 가능한 곳이다. 집 안은 보물로 가득하다. 4미터 이상 높이의 유리 진열장 안에는 가구 디자이너 찰스 임스Charles Eames, 디자이너 카를로 몰리노Carlo Mollino, 건축가이자 금속기술가 장 프루베Jean Prouvé의 작품들이 있다.

1만여 권의 책으로 이루어진 보이드의 서가는 분야와 주제별 — "건축의 변천사라고 할 수 있죠" — 로 먼저 정리되고, 다음에는 알파벳 순으로 정리되어 있다.

"저는 이 서가에서 어떤 책이든 쉽게 찾을 수 있어요. 보는 사람마다 제 능력에 놀란답니다."

책과 함께 서가를 공유하고 있는 기타의 종류도 매우 다양하다. 보이드는 과거

* 리하르트 노이트라(Richard Neutra)·폴 루돌프(Paul Rudolph)·오스카 니마이어(Oscar Niemeyer) 등 현대 건축가들이 디자인한 주거시설을 매입·복원하면서 명성을 얻었고, 현재는 현대 건축물 복원 및 현대 미술품 수집에 관한 컨설팅을 제공하는 보이드 디자인(Boyd Design)을 운영하고 있다.

◀ 마이클 보이드가 사랑하는 것들.

에 작곡가로도 활동했다.

그는 다른 사람에게 책을 잘 빌려주지 않는다.

"책을 빌려주고 아주 좋지 않은 경험을 했어요. 분실되거나 손상이 심했죠."

그는 특히 이 문제에 예민했다.

"제 취미 가운데 하나가 종이 복원이요. 그래서 모든 책의 표지 상태가 매우 좋죠. 책의 상태에 지나치게 집착하는 편입니다."

하지만 부부는 새로운 관심사를 위한 공간을 마련하기 위해서 기존의 물건을 기꺼이 팔기도 한다.

"저는 정말 소유욕이 강한 사람이에요. 아마 상위 1퍼센트 안에 들 겁니다. 비록 모든 것이 중고품이지만요. 우리 부부가 경매를 한다고 하면 사람들이 놀라요. 하지만 사실은 경매를 통해 계속해서 새로운 물건을 찾고, 고르고, 구매하죠. 일단은 모든 책을 들고 나서 이 책들이 내 인생에 정말로 필요한 것인지 고민해요. 특히 예술가와 건축가에 대한 책에서 교훈을 많이 얻었어요. 하지만 그것들은 더 이상 제가 하는 일과 관련되어 있지 않죠. 결론은 나이가 들수록 본질에 더 충실하게 된다는 겁니다."

" 대학교 1학년 때 교재를 사기 위해 서점에 갔는데, 다른 책들에 온통 정신이 팔려서, 결국 노구치의 책을 사는 데 돈을 다 써버렸어요. **"**

▼ 오스카 니마이어가 건축한 집을 복원하는 일은 힘들었지만 자진해서 한 일이었다.
▶ 보이드는 정기적으로 서가를 꼼꼼히 정리한다.
▶▶ 그의 컬렉션은 엄격하게 분류·정리되어 있다.

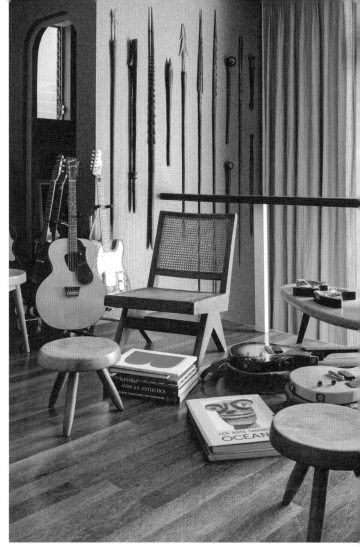
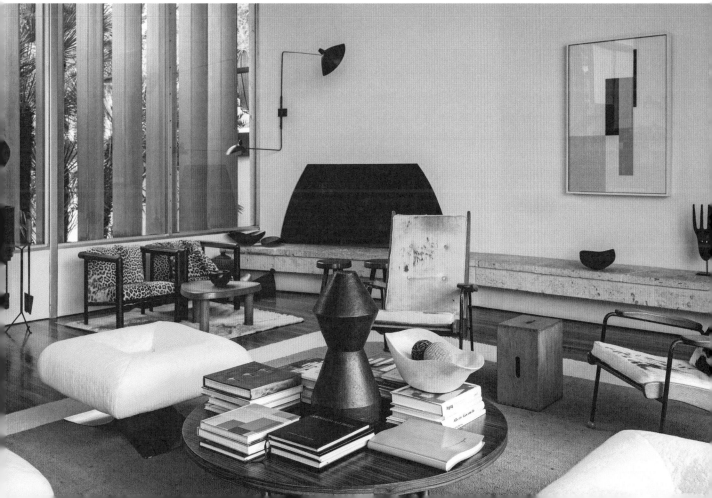

> 제 취미 가운데 하나가 종이
> 복원이에요. 그래서 모든 책의
> 표지 상태가 매우 좋죠. 책의
> 상태에 지나치게 집착하는
> 편입니다.

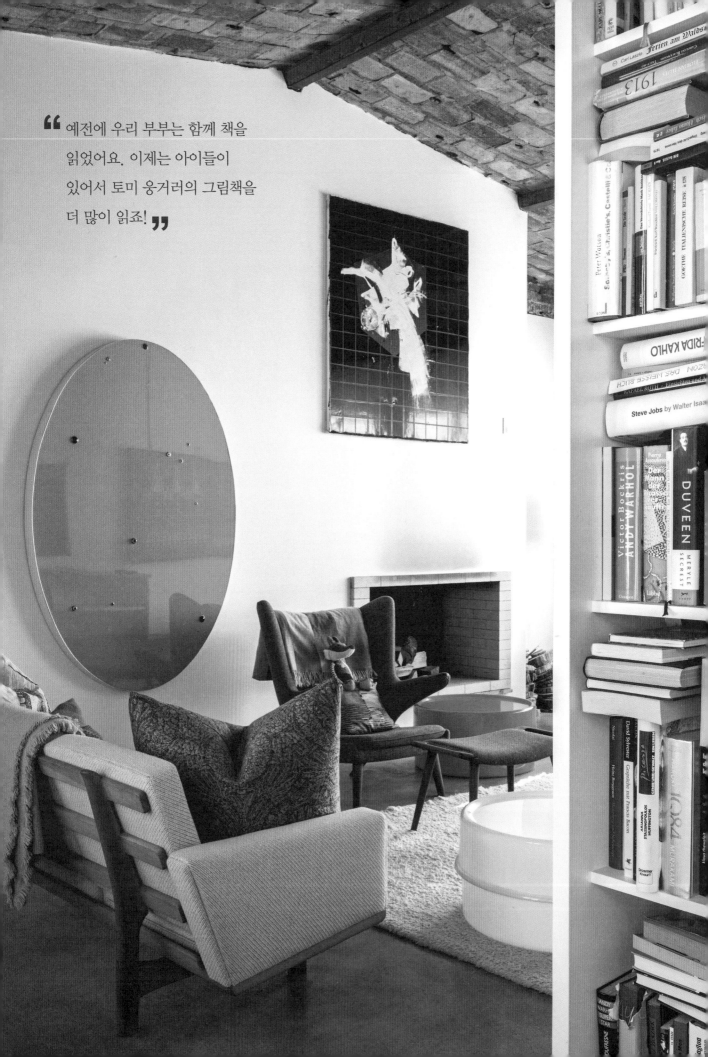

"예전에 우리 부부는 함께 책을
읽었어요. 이제는 아이들이
있어서 토미 웅거러의 그림책을
더 많이 읽죠!"

수집가의 눈, 독자의 가슴

미하엘 푹스* · 콘슈탄체 브레턴
독일 베를린

"저는 중독되는 것이 좋아요."

미하엘 푹스Michael Fuchs는 책을 모으는 자신의 취미를 이렇게 평가했다.

"책을 소장하다 보면 늘어나는 책과 계속해서 투쟁하게 되죠. 결국 책을 정리할 또 다른 공간을 마련하지만, 그곳마저도 어느새 책으로 가득 채워져요. 결국 같은 상황에 놓이게 됩니다."

갤러리스트로 활동하는 푹스는 30년 이상 예술책과 논문을 모아왔다. 아트 컨설턴트인 부인 콘슈탄체 브레턴Constance Breton과 두 아이들이 함께 살고 있는 그의 집에 들어서자마자 마주하게 되는 서가는 눈길을 사로잡는다. 사실 집 전체가 매우 인상적이다. 메드헨슐레Mädchenschule라고 불리는 이곳은 1930년대 유대인 여학교로 사용되었던 곳이다. 오랜 기간 방치되었던 이 건물 안의 교실 열네 개와 체육관 그리고 옥상 놀이터는 현재 아트 갤러리로 사용되고 있으며, 부부는 1층에서 지내고 있다.

건물은 제도적 골격—건축가는 기능적인 신즉물주의, 즉 노이에 자할리히카이트Neue Sachlichkeit를 지향하는 사람이었다—과 예술적인 활기가 혼합되어 있다. 넓고 구불구불한 내부는 따뜻하고 고요하다. 실내에 있는 가구도 아름답다. 장 프루베Jean Prouvé의 책상, 잉고 마우러Ingo Maurer의 의자, 베르너 팬톤Verner Panton의 카펫, 세르주 무이Serge Mouille의 램프가 사람들을 초대하거나 아이들에게 충분한 공간을 제공할 수 있도록 잘 정리되어 있다. 폭이 얇은 책장이 공간을 나눈다.

푹스의 컬렉션은 자연스럽게 예술과 디자인 분야에 집중되어 있다. 특히 현대 미술에 더 본격적이며, 알브레히트 뒤러Albrecht Dürer부터 에드워드 호퍼Edward Hopper에 이르기까지 현대 작가들을 총망라한다. 책과 논문은 모두 알파벳순으로 정리했다. 그는 목적의식을 갖고 독서하기를 좋아한다. 우리가 만났을 때 그는 뤽 볼탕스키Luc Boltanski와 아르노 에스케르Arnaud Esquerre가 소비재 분석에 대해 쓴 『사물의 경제적 삶』*The Economic Life of Things*을 읽고 있었다.

"제 책들은 훨씬 더 사적이에요" 하고 브레턴이 말한다.

"남편은 정리를 잘하지만, 저는 그렇지 못해서 책이 쌓이고 있어요. 무언가를 버리는 것이 제겐 정말 어려운 일이에요. 전 제 책들과 함께 지내야 해요."

* 독일의 갤러리스트로서 베를린에서 현대 미술 작품을 전시하는 미하엘 푹스 갤러리(Michael Fuchs Galerie)를 운영하고 있다.

◀ 책은 분야별로 꽂혀 있고, 경매 카탈로그만을 위한 서가가 따로 마련되어 있다.

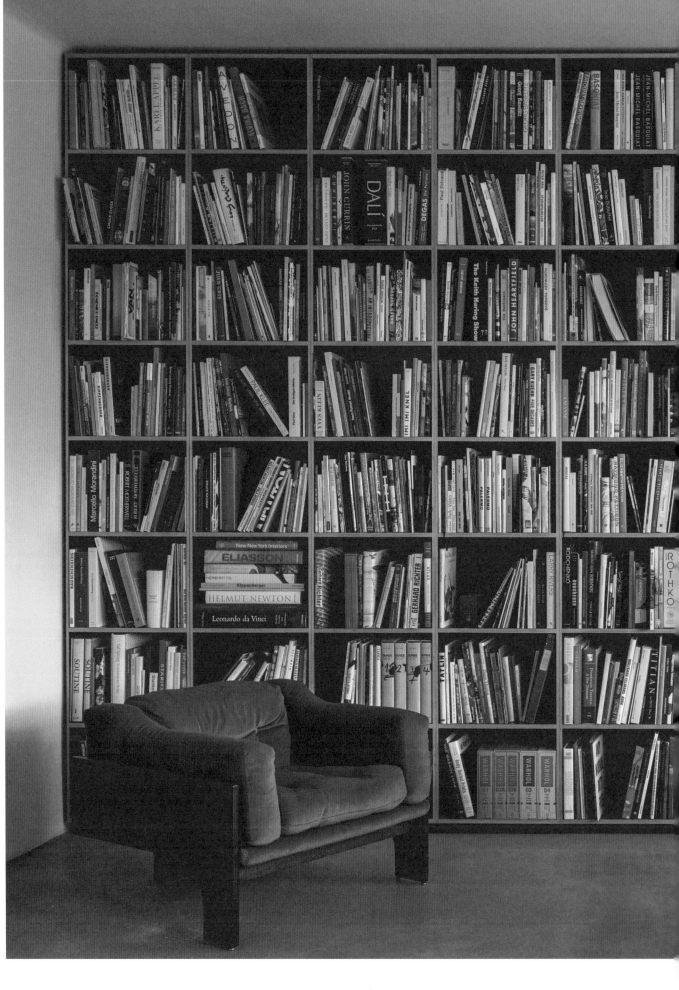

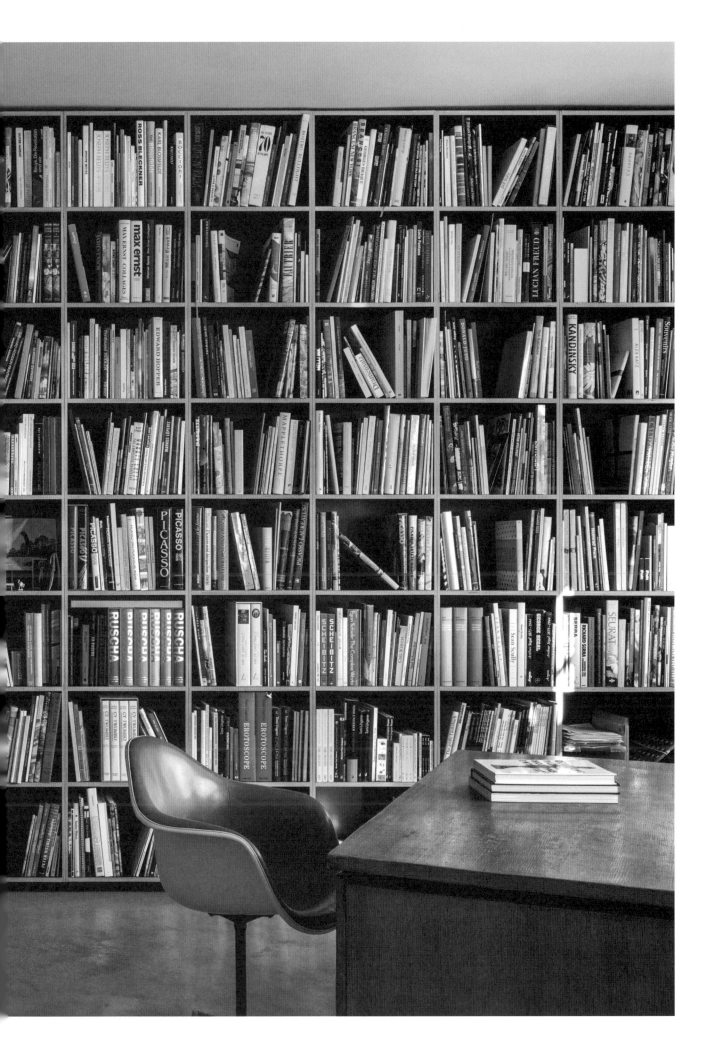

그녀의 취향은 푹스보다 훨씬 광범위하다. 최근 그녀는 엘레나 페란테Elena Ferrante의 '나폴리 4부작'과 하이디 치아바롤리Heidi Chiavaroli의 『숨겨진 부분』The Hidden Side에 흠뻑 빠져 있다.

"예전에 우리 부부는 함께 책을 읽었어요. 이제는 아이들이 있어서 토미 웅거러Tomi Ungerer의 그림책을 더 많이 읽죠!"

부부는 자신들의 서가를 언젠가 아이들에게 물려주기를 희망하고 있지만, 아직 어린 아들은 오로지 한 권의 책에만 꽂혀 있다.

"우리 아들은 1988년 제네바에서 있었던 크리스티 경매의 아가 칸Aga Khan 보석 카탈로그만 봐요. 엄청나게 밝은 녹색의 책이죠."

부부는 휴가 기간에 좀더 신중하게 독서를 할 계획이다.

"이틀에 한 권은 읽을 거예요. 무라카미 하루키의 새로운 소설과 피카소 전기는 정말 오랫동안 기다려온 책이에요. 그림책은 안 읽으려고요."

1. 이 독특한 건물은 원래 유대인 여학교로 사용되었다.
2. 콘슈탄체 브레턴과 미하엘 푹스.

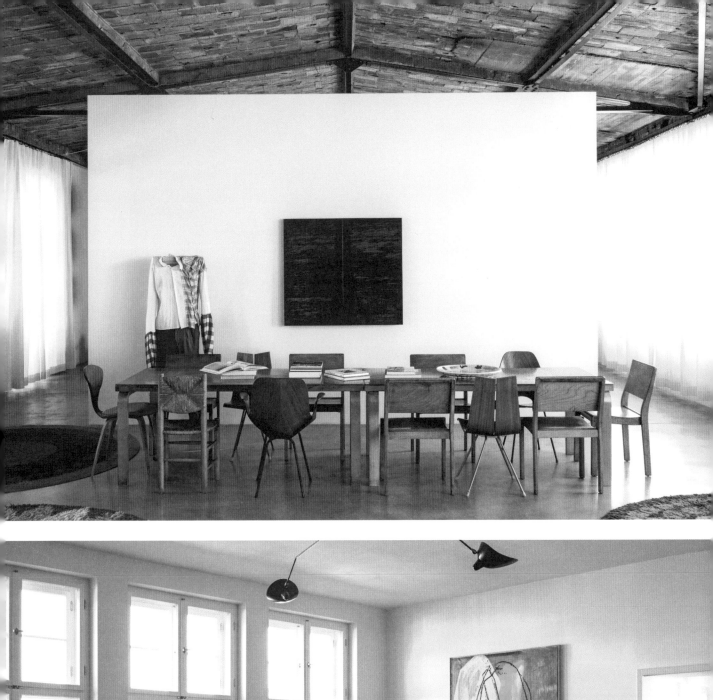
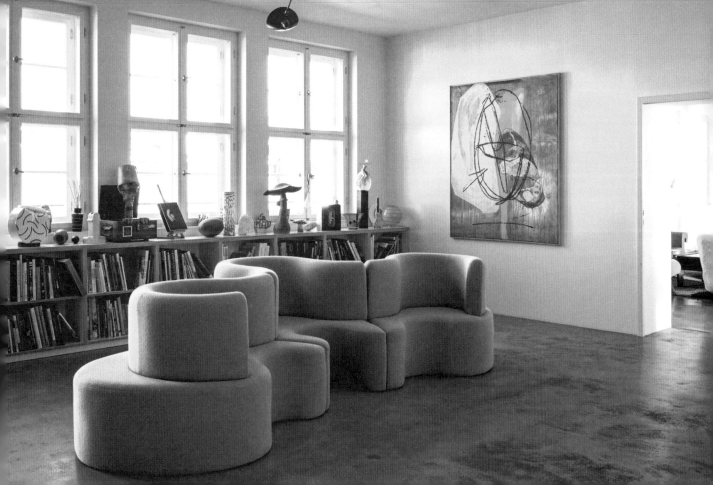

작은 책을 향한 큰 열정

"저는 왜 하필 작은 책을 모으냐는 질문을 자주 받아요. 그럼 저는 '뉴욕 안을 비집고 들어갈 수 있는 것이 이것 말고 뭐가 또 있겠어요?'라고 반문한답니다."
아무리 미니어처북이라고 해도 4,500권은 적지 않은 규모다. 닐 알버트Neale Albert 변호사가 소장한 미니어처북 컬렉션은 아내 마가렛과 함께 살고 있는 아파트 2층에 위치한 "작은 집"에 자리를 잡고 있다. 미니어처북 협회Miniature Book Society 회장을 2대째 맡고 있는 알버트는 작은 책을 거대한 규모로 모으는 수집가다.
오래전 영국 여행에서 즉흥적으로 미니어처 쇼에 참석하게 된 그는 그 예술성에 곧바로 매료되었다. 팔라디오 빌라*와 같은 유명 건축물 축소 모형을 수집하기 시작하면서 작은 도서관 모형도 소장하게 되었고 결국 그 작은 도서관 서가에 채워 넣을 미니어처북을 수집하기에 이르렀다. "도서관에 필요한 것이 뭐겠어요? 바로 책이죠!"라고 말하며 자신이 미니어처북 딜러가 된 경위를 설명한다. 이제는 작은 책을 직접 만들기 시작하면서 미니어처계의 전설이 되었다.
알버트는 돋보기를 사용해야만 읽을 수 있는 셰익스피어 전집과, 아마도 세계에서

* 　베네치아 공화국의 건축가 팔라디오가 세운 건축물.

▲ 작은 책을 모으는 큰 수집가 알버트의 컬렉션.

가장 작은 책일 것으로 추정되는 안톤 체호프Anton Chekhov의 소설 등을 포함한 어마어마한 양의 아름다운 미니어처북을 소장하고 있다. 하지만 그의 진정한 열정은 보다 색다른 지점에 있다. 그는 19세기 대영제국의 지도가 그려진 작지만 완벽하게 정확한 지구본이나, 사진작가 막스 바두쿨Max Vadukul의 포르노 미니어처북을 열어볼 수 있는 열쇠가 들어 있는 상자 등을 다양한 작가들에게 제작 의뢰한다.

"때때로 저는 그 작가들에게 가장 어려웠던 일이 무엇이었는지 물어요. 그런 다음 그것보다 더 어려운 일에 도전해보라고 하죠."

그는 가죽공·제지공·예술가 등의 장인들이 자율적으로 작업하도록 도와준다. 맡긴 일이 끝나려면 보통 수년이 걸린다.

그는 수제 미니어처북으로 가득한 상자를 매우 소중히 다룬다.

"저는 이 책 한 권 한 권의 아빠가 된 느낌이에요."

알버트의 소장품은 뉴욕 애서가들의 성지인 '글로리어 클럽'Grolier Club에 전시되고 있다. 그는 컬렉션에 대한 나름의 철학이 있다.

"수집은 소유하는 것이 아니에요. 물건을 찾고 사람들을 만나는 것이죠. 무언가를 가져야만 수집가가 되는 것은 아니라고 생각해요."

▲ 알버트가 소장한 대부분의 책을 읽기 위해서는 돋보기가 필요하다.

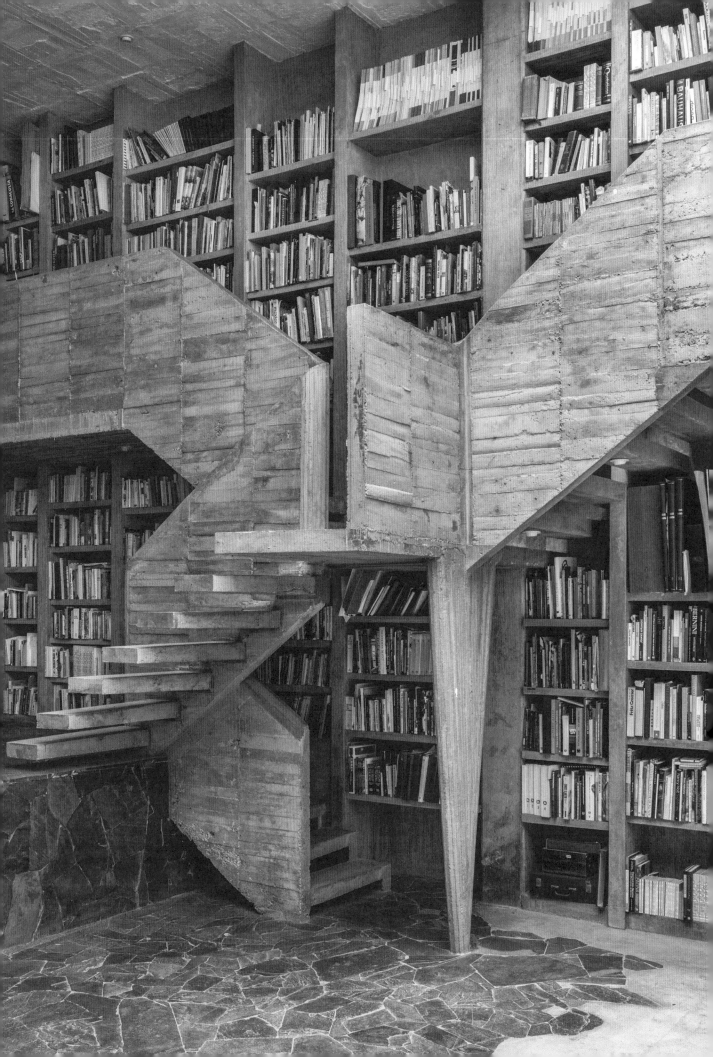

영감과 정보를 주는 이층 서가

페드로 레예스* · 카를라 페르난데스
멕시코 멕시코시티

예술가 페드로 레예스Pedro Reyes는 아내이자 디자이너인 카를라 페르난데스Carla Fernandez와 두 아이들과 함께 멕시코시티에 살고 있다. 콘크리트로 지어진 그의 집은 실험적 예술의 복합체이자 정치적 상징물인 동시에 조각 작품이지만, 대부분은 서재로 사용한다. 수제 시멘트 벽돌 바탕에 밝은색으로 생동감을 준 그의 집은 위협적이면서도 아늑하다. 멕시코의 전통과 브루탈리즘Brutalism** 건축양식에 뿌리를 두고 있다. 예술가로서 그는 쉽게 평가받기를 거부한다.

레예스는 정치적으로 큰 규모의 프로젝트에 자주 참여하는 것으로 알려져 있지만 사실 그는 상당히 다양한 분야에서 활발하게 활동하고 있다. 최근에는 정치 인형극 제작에도 참여했다. 그러나 그가 하는 모든 일에 일관성 있게 나타나는 것은 바로 아내인 페르난데스와 공유하는 열정, 즉 행동주의와 멕시코의 전통 예술 그리고 책에 대한 깊은 사랑이다.

2층으로 된 그의 책장은 말 그대로 집 한가운데에 세워졌다. 일반 공공 도서관 수준의 엄청난 규모다. 그러나 책을 향한 그의 욕심은 단순히 서가를 채우는 작업 이상이다. 레예스는 어린 시절부터 책을 모으고 보관해왔다.

"아마도 한 달에 200-300권의 책을 구매하는 것 같아요. 여행에서 돌아올 때도 큰 여행 가방 세 개에 책을 가득 담아서 돌아오죠."

레예스는 서재가 가정생활뿐만 아니라 부부의 광범위한 사회 활동의 중심이 된다고 한다. 그의 집에서 예술 및 정치 분야 사람들이 즐겨 모이기 때문이다.

"책은 제 일과 여가활동에 모두 중요한 요소예요. 우리 부부의 대화는 대부분 책을 매개로 이루어져요. 서재에 꽂혀 있는 책을 꺼내고 재배치하는 데에도 많은 시간을 쓴답니다."

비록 책을 사들이는 속도를 따라갈 수는 없지만, 레예스는 엄청난 다독가다. 그

* 멕시코의 예술가. 조각·건축·비디오 아트·행위 예술 등 다양한 방식으로 정치·사회적 메시지를 대중에게 전달하고자 힘쓰고 있다. 그는 '팔라스 포르 피스톨라스'(Palas por Pistolas) 프로젝트 (2008)를 통해 자그마치 1,527개의 총을 녹여서 나무를 심는 삽으로 재탄생시켰고 학교 및 다양한 사회기관에 기증하기도 했다.

** 20세기 후반 형성된 건축 사조의 한 경향. 우아함을 추구하는 서구 건축 전통에 대한 반항의 일환이다. 야수적이며 거칠고 잔혹하다는 의미를 내포하고 있는 브루탈리즘의 건축적 특징으로는 가공하지 않은 재료 사용·노출 콘크리트의 광범위한 적용·비형식주의·건물에서 감춰왔던 기능적인 설비 드러내기 등이 있다.

◀ 2층으로 된 서가는 콘크리트로 만들어졌다.

▲ 서재는 정원으로 이어진다.

▶ 페드로 레예스와 카를라 페르난데스.

" 아마도 한 달에 200-300권의 책을 구매하는 것 같아요. 여행에서 돌아올 때도 큰 여행 가방 세 개에 책을 가득 담아서 돌아오죠. "

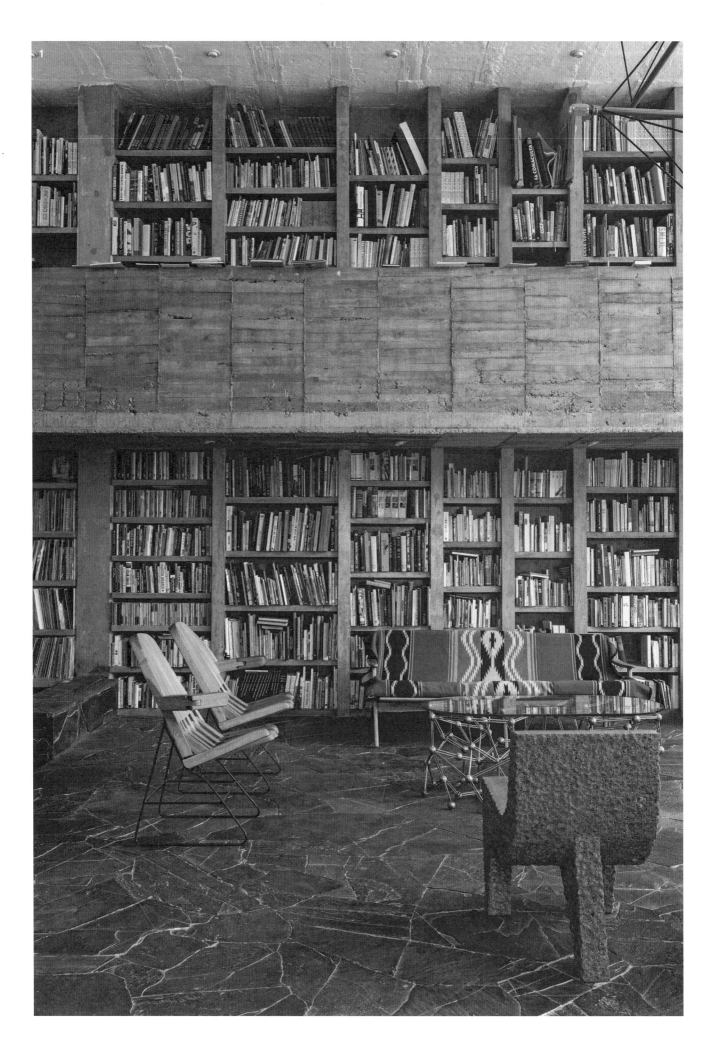

는 특히 밀턴 에릭슨Milton H. Erickson의 『심리치유수업』*My Voice Will Go with You*을 좋아한다.

"제가 소장한 책 가운데 0.5퍼센트 정도밖에 읽지 못했어요. 읽지 못한 책이지만 다른 사람에게 빌려주면 후회할 때가 있어요. 책을 빌려주고 나면 그제야 꼭 그 책이 필요해지거든요. 그래서 가끔 다른 사람들과 공유하고 싶은 책이 있으면 두 권을 사기도 합니다."

정치에 관심이 많은 레예스는 인간과 기술의 관계에 대한 책을 많이 읽는다. 그가 최근 작업한 인형극은 노암 촘스키Noam Chomsky의 『여론조작』*Manufacturing Consent*에서 모티프를 얻었다. 스티브 잡스Steve Jobs · 도널드 트럼프Donald Trump · 일론 머스크Elon Musk의 역할을 하는 주인공들이 기계에서

자신들의 입맛에 맞는 작가를 선택하는데, 바로 소설가 아인 랜드Ayn Rand*였다. 얼마 전 감명 깊게 읽은 책은 저스틴 피터스Justin Peters의 『이상주의자』*The Idealist*라고 한다.

레예스의 서재를 보면 그가 분야를 망라하는 독서가라는 것을 알 수 있다. 폴 굿맨Paul Goodman의 『부조리하게 자라다』*Growing Up Absurd*, 로베르토 칼라소Roberto Calasso의 『카드모스와 하르모니의 결혼』*The Marriage of Cadmus and Harmony*, 샤를 푸리에 Charles Fourier의 선집도 그가 아끼는 책들이다.

"책은 소유와 존재의 문제에서 자유로운 유일한 대상이라고 생각해요. 책을 소유하면 할수록 우리의 지식은 더욱 풍요로워지니까요."

* 미국의 보수적 자유주의의 상징적 인물.

1. 집 안 곳곳은 멕시코의 전통 예술과 공예품들로 장식되어 있다.
2. 그의 서가는 집의 중심을 이룬다.
3. 집 안과 밖을 연결하는 통로.

비밀 서점

주소가 공개되지 않은 뉴욕시 개인 아파트 안 비밀 서점 브레이즌헤드 북스Brazenhead Books는 마치 전설 속에나 존재하는 서점 같다. 그러나 초대받은 손님들은 알고 있다. 마이클 세이든버그Michael Seidenberg의 숨겨진 서점은 실제로 존재한다. 뉴욕의 치솟는 임대료를 감당할 수 없었던 세이든버그는 수천 권에 달하는 책을 어퍼 이스트 사이드에 위치한 그의 아파트로 옮겼다. 얼마 후 비밀 영업이 발각되고 퇴거 조치를 당하게 되자 그는 근처에 공간을 빌려 다시 서점을 열었는데 이곳의 주소는 철저히 비밀로 유지되며 꼭 필요한 손님에게만 알려주는 방식으로 운영되었다. 커다란 책장과 책 더미로 가득 찬 이 공간은 정기적으로 낭독을 포함한 다양한 문학 행사가 진행되었고, 세이든버그가 실제로 거주한 집이기도 하다.

▲ 2019년 7월 세상을 떠난 비밀 서점의 주인 마이클 세이든버그.
▶ 2019년 문을 닫기 전까지 서점 주소는 꼭 필요한 경우에만 알려줬다.

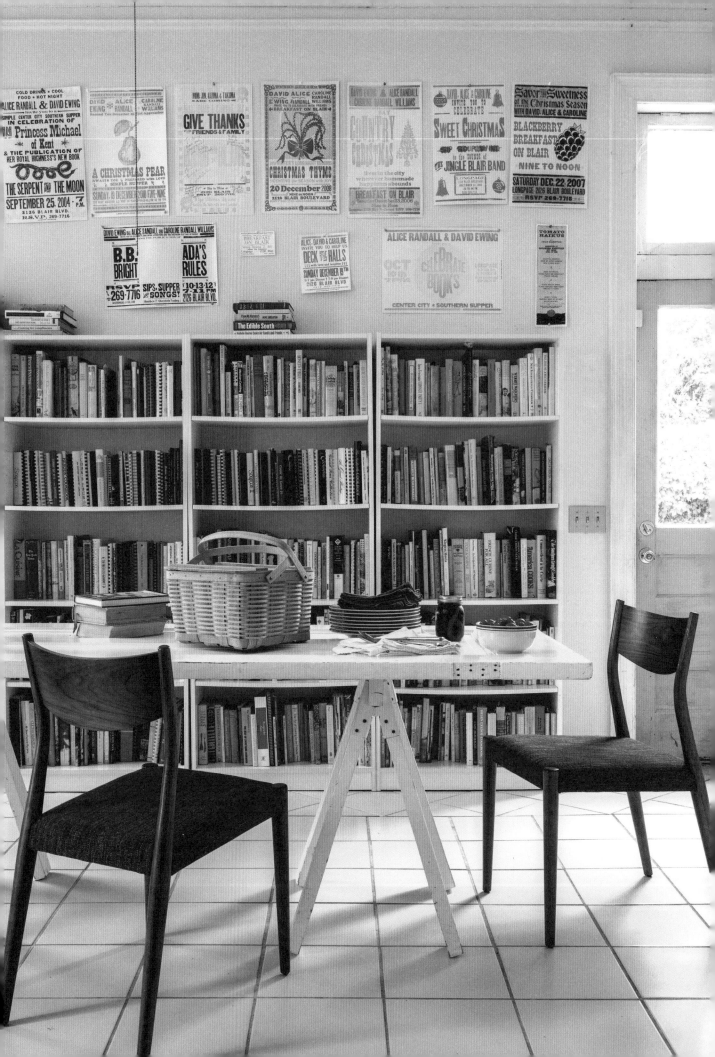

할머니의 요리책

캐롤라인 랜들 윌리엄스*

미국 테네시

"우리 집에서는 언제나 음식과 글이 함께합니다."

시인이자 교사인 캐롤라인 랜들 윌리엄스Caroline Randall Williams의 요리책 컬렉션은 참고 자료 이상의 것이다. 일종의 문화사라고 할 수 있다.

"살아 있는 컬렉션이라고 할 수 있어요. 제 유산의 일부이기도 하고, 제가 누구인지를 추상적으로 보여줄 뿐 아니라 이 집의 공간을 자연스럽게 구성하고 있기도 하죠. 저의 시선은 언제나 책을 향해 있습니다. 여전히 책에서 많은 것을 배우죠. 책을 그냥 바라보는 것도 좋아하고 관계를 맺는 것도 좋아해요. 수집할 수 있는 예술품으로서의 책에 관해서 생각하고 글을 쓰기도 하지만, 책 한 권 한 권에서 영감을 얻기 위해 꼼꼼히 읽죠."

2015년 어머니 앨리스 랜들Alice Randall과 『영혼의 음식과 사랑』Soul Food Love이라는 제목의 책을 함께 쓴 윌리엄스에게 자신의 컬렉션과 가족은 분리해 생각될 수 없다.

"할머니가 젊은 시절부터 모으시던 책이에요. 아마 할아버지와 결혼하기 전부터 시작되었을 수도 있어요. 몇몇 책의 앞 장에 할머니의 결혼 전 이름 '조안 본템프스'Joan Bontemps가 적혀 있어요. 훌륭한 집밥 요리사의 딸이었던 할머니는 도서관 사서이자 할렘 르네상스Harlem Renaissance** 시대의 시인이셨죠. 할머니는 내슈빌의 인권 변호사였던 할아버지와 함께 지은 집에서 사람들에게 음식을 대접하면서 서가를 확장하셨는데, 저는 그 사실을 알아가는 과정이 너무 좋아요. 여기 있는 책들이 그 당시 자유를 위해 투쟁했던 사람들을 당신의 식탁으로 초대한 할머니에게 영감을 주었던 것이죠."

컬렉션은 새 책과 중고책, 지역 공동체를 위한 요리책, 팸플릿 등을 포함해서 현재 수백 권에 달한다. 그녀는 그 가운데 자신에게 가장 영향을 주었던 책으로 마야 엔젤루Maya Angelou의 『할렐루야! 환영의 식탁』Hallelujah! The Welcome Table과 잭 더글러스Jack Douglas의 『유대계 일본인의 성과 요리』The Jewish Japanese Sex and Cook Book를 꼽았다.

"어린 시절 제 호기심의 원천이 되었던 책이죠. 만약 가장 실질적으로 도움이

* 미국의 시인·청소년 소설 작가·사회참여 지식인(public intellectual). 그의 증조부 아르나 본템프스(Arna Bontemps)는 1920년대 미국 뉴욕의 할렘 르네상스(Halem Renaissance)의 중심 인물이었고, 할아버지 아봉 윌리엄스(Avon Williams)는 테네시주의 변호사로 1950–60년대의 미국 흑인 평등권 운동을 진두지휘했다. 캐롤라인 또한 미국 내 흑인 인권 옹호를 위한 다양한 활동을 하고 있다.

** 1920년대 뉴욕 할렘 지구에서 일어난 흑인들의 민족적 각성과 예술 부흥.

◀ 삼대에 걸쳐서 수집된 요리책들.

된 책 한 권을 고르라고 한다면, 여성 월간지『에보니』*Ebony*의 요리 에디터였던 프레다 드나이트*Freda DeKnight*가 쓴 1940년대판『요리와의 데이트』*Date with a Dish*를 꼽겠어요. 그 책은 흑인 여성이 쓴 흑인 여성을 위한 요리책으로 축하와 위안의 의미로서의 요리, 그리고 더 나은 가정식을 제안하는 책이었어요. 당시 큰 반향을 일으켰던 책이고 지금도 제게 즐거움을 안겨주는 책입니다.

다른 사람들이 보기에는 책을 정리한 방법이 불투명해 보일 수 있어도 저는 모든 책이 각각 어디에 꽂혀 있는지 알고 있어요. 누군가『버킹엄 궁전에서의 만찬』*Dinner at Buckingham Palace*이나『모든 계절을 위한 연회』*Feasts for All Seasons* 또는『시골 요리의 맛』*A Taste of Country Cooking* 등의 책을 찾는다고 한다면, 저는 책장 어디에 꽂혀 있는지 정확히 알려줄 수 있어요. 그러니까 나름의 정리법이 있다고 할 수 있죠. 비록 순전히 저만의 열정에 착안한 방법론이지만요."

그녀의 컬렉션은 당분간 줄어들 것 같지 않다.

"저는 정리를 자주 하지는 않아요. 컬렉션의 즐거움은 정리가 아니라 그것의 방대함과 깊이, 그리고 독특함에 있는 거잖아요."

하지만 그녀에게도 정말로 의미 있는 최고의 책 한 권이 있다.

"만약 집에 불이 난다면 저는 아마『전 세계 요리백과사전』*The New World Encyclopedia of Cooking*을 꼭 챙겨서 나올 것 같아요. 할머니께서 그 책 사이사이에 생화를 꽂아두셨거든요. 잃어버린다면 정말 슬플 것 같아요."

1. 내슈빌의 캐롤라인 랜들 윌리엄스.
2. 손으로 쓴 메모는 책의 내용 일부를 담고 있다.
3. 자주 사용하는 요리책 컬렉션.
4. 어떤 책은 오래되었고, 어떤 책은 새것이지만 모두 소중하다.

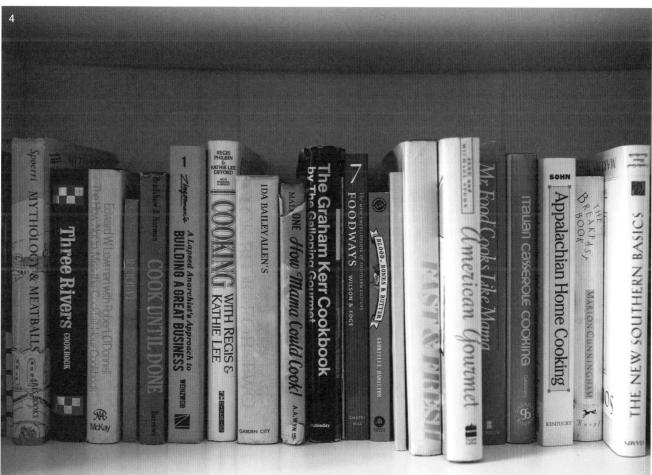

컬렉터를 위한 요리책

"사람들은 언제나 음식을 먹고, 또 언제나 책을 읽을 거예요."
보니 슬롯닉Bonnie Slotnick은 뉴욕 이스트 빌리지에서 자신의 이름을 내건 중고 요리책 서점을 운영하고 있다. 슬롯닉의 서점 생존기는 다른 독립서점들에게 귀감이 되고 있다. 많은 전문 서점이 문을 닫고 있는데도 그녀의 서점은 비교적 건재하고 있기 때문이다. 슬롯닉의 서점과 비슷한 곳으로는 뉴욕 어퍼 이스트 사이드에 위치한 나흐 왁스만 Nach Waxman의 키친 아트 앤 레터Kitchen Arts & Letters, 샌프란시스코의 옴니보어Omnivore, 런던의 북스 포 쿡스Books for Cooks 등이 있다. 이곳에서는 요리책을 찾는 독자를 위한 각종 행사와 강의를 제공한다. 북스 포 쿡스에서는 실제로 음식을 먹을 수도 있다.

▲ 대대로 물려받은 요리법.
◀ 이스트 빌리지에 위치한 요리책 전문 서점.

파리지앵의 아파트에서 떠나는 세계 여행

캐롤라이나 어빙*

프랑스 파리

"집에서 책을 읽을 때조차도 마치 세계를 여행하는 것 같은 기분이에요."

부모님이 베네수엘라 출신인 캐롤라이나 어빙Carolina Irving은 뉴욕에서 태어나 십 대 시절부터 프랑스와 포르투갈을 오가며 지냈고, 아시아·아프리카·유럽의 각 나라에서도 오랜 시간 일했다. 17세기 이탈리아 미술사와 고고학을 전공한 그녀는 그랑 불레바Grand Boulevards에 위치한 자신의 아파트를 세계 각지에서 영감받은 강렬한 직물로 장식했다. 어빙만의 우아하고 열정적인 감각은 공간 곳곳에서 드러난다.

파리지앵의 집에서 가장 먼저 눈에 띄는 것은 색감이다. 빛바랜 분홍 모란색 벨벳, 파란색 줄무늬로 짠 카펫, 인도 전통 직물 '사리'sari 전등갓, 아프가니스탄 부족의 와인색 자수, 모로코의 밝은 꽃무늬 쿠션까지 다양한 질감이 어우러진다.

다채로운 색감은 공기 중에서 은은한 향을 내는 말린 꽃처럼, 어지럽거나 과하지 않다. 오히려 매우 내밀하면서도 포근한 느낌을 준다. 다양한 직물·무늬·색감의 혼합만이 어빙의 특징은 아니다. 개별 직물이 지닌 역사와 문화, 서로 구별되는 독특한 수작업까지 모두 그녀가 사랑하는 것들이다.

"사람의 손으로 직접 만들었다는 것, 각각이 나름의 역사를 지니고 있다는 사실이 좋아요."

프랑스풍의 문을 따라가다 보면, 식당과 평행을 이루는 높은 책장을 마주하게 된다. 물론 책은 집 안 곳곳에서 발견된다. 청록색의 침실 안에 있는 책장에도, 대리석 벽난로 옆 낮은 탁자 위에도 책은 언제나 쌓여 있다. 집 안의 많은 것들이 그렇듯이 그녀의 책 컬렉션은 여행기와 각종 자료들의 혼합이라고 할 수 있다. 미술사와 직물에 관한 역사, 전시 및 경매 도록을 비롯해 마르코 폴로와 헤로도토스의 메모 등 주제별로 정리된 컬렉션은 광범위하고 역동적이다. 어빙은 영감을 찾거나 일부만 기억나는 이미지를 찾기 위해 끊임없이 책을 꺼내 읽는다. 언제나 쉽게 책을 찾을 수 있도록 이동식 사다리도 구비해두었다.

책장은 그녀의 컬렉션을 위해 특별 맞춤 제작되었다. 하지만 서재 공간은 항상

* 미국의 섬유 디자이너. 파리 소재의 에콜 뒤 루브르(Ecole du Louvre)에서 미술사와 고고학을 전공한 그는 『엘르 데코』(*Elle Decor*), 『보그 리빙』(*Vogue Living*)의 편집자로 경력을 쌓았고 현재는 자신의 이름을 딴 캐롤라이나 어빙 텍스타일(Carolina Irving Textile) 디자인 회사를 운영 중이다.

◀ 앤티크 묵주와 여행서를 꽂아놓은 책장.

모자란다.

"여행을 다닐수록 새로운 집착의 대상이 생겨요. 지금은 인도네시아의 바틱Batik*이나 일본의 인디고 블루 등에 관심이 생겼는데 그것들의 모든 것을 알고 싶어요! 그리고 저는 가는 곳마다 책을 사는 나쁜 버릇이 있답니다."

책꽂이의 책들은 알록달록한 불협화음을 만들어낸다. 편안하고 따뜻한 벽지는 가족사진·도자기·조형물과 조화롭게 어우러진다. 어빙은 눈썰미 있는 숙련된 디자이너지만 이 물건들은 장식을 위한 컬렉션이 아니다. 집 안에 있는 다른 물건들과 마찬가지로 이 공간에서 오랫동안 함께하며 주인에게 사랑받아온 존재임이 느껴진다. 완벽한 조명이 비추는 거위털로 채워진 푹신한 의자, 침대 머리맡에 실크로 덮인 흔들리는 조명, 그리고 집 안의 모든 자리에서 손만 뻗으면 닿을 만한 곳에 편리하게 쌓여 있는 책 더미들까지, 이 모든 것들이 이곳을 독서를 위한 최적의 장소로 만들어준다.

열렬한 독서가인 어빙은 제이디 스미스Zadie Smith·줌파 라히리Jhumpa Lahiri·한강과 같은 작가들의 현대 소설을 닥치는 대로 읽는다.

"24시간이 충분하지 않은 것 같아요. 사실 우리의 삶 자체가 짧죠!"

하지만 그녀에게 가장 위안을 주는 책은 주로 여행기들이다. 토머스 에드워드 로렌스T. E. Lawrence의 회고록, 로렌스 더럴Lawrence Durrell의 『사이프러스의 쓴 레몬』*Bitter Lemons of Cypress*, 브루스 채트윈Bruce Chatwin의 『파타고니아에서』*In Patagonia*, 프레야 스타크Freya Stark를 선구적으로 연구한 패트릭 리 페르모Patrick Leigh Fermor의 작품 등 고전 여행기를 즐겨 읽는다.

"어떤 책을 읽든지 그동안 여행했던 장소나 가고 싶은 곳들을 떠올리게 해요. 지루한 책조차도 전부 모험처럼 느껴지죠. 책을 읽는 것은 제게 취미이자 일이에요. 그게 인생 아닌가요?"

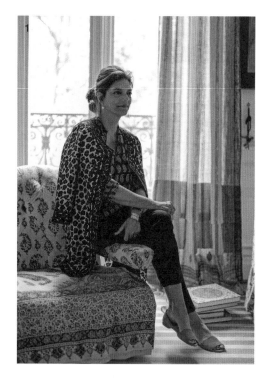

* 인도네시아를 원산지로 하는 왁스 염색의 독특한 기하학적인 무늬나 천의 명칭.

1. 파리에 살고 있는 캐롤라이나 어빙.
2. 어빙이 여행하면서 모은 보물들.
3. 다양한 직물과 장밋빛 소파는 완벽한 독서 공간을 이룬다.

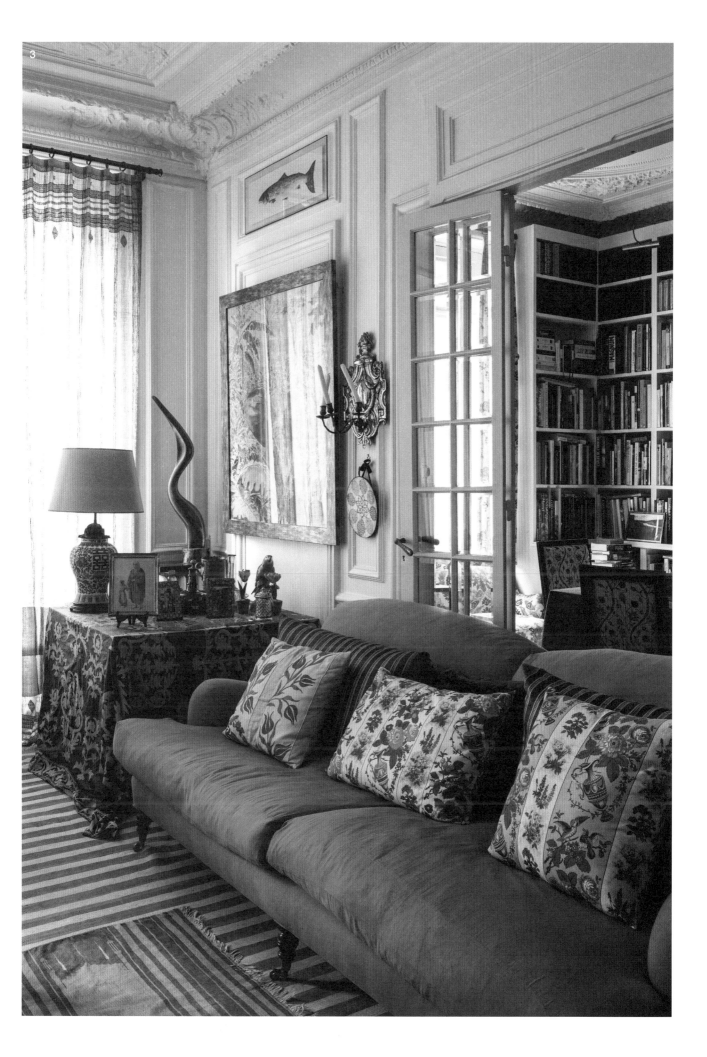

“ 어떤 책을 읽든지 그동안
여행했던 장소나 가고 싶은
곳들을 떠올리게 해요.
지루한 책조차도 전부
모험처럼 느껴지죠. ”

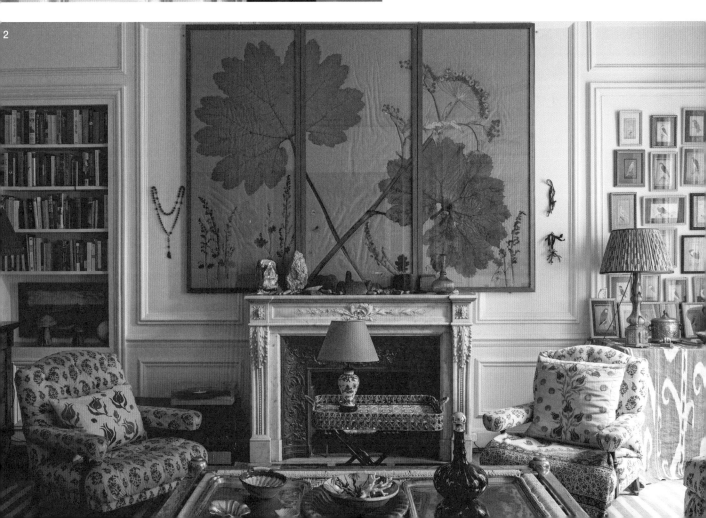

1. 현관에서 바라본 자체 제작한 책장의 일부 모습.

2. 편안함과 색채, 이 두 가지가 거실 디자인의 공통 주제다.

3. 여행과 예술에 관한 책이 높이 쌓여 있다.

▶▶ 식사를 위한 공간에도 책이 가득하다.

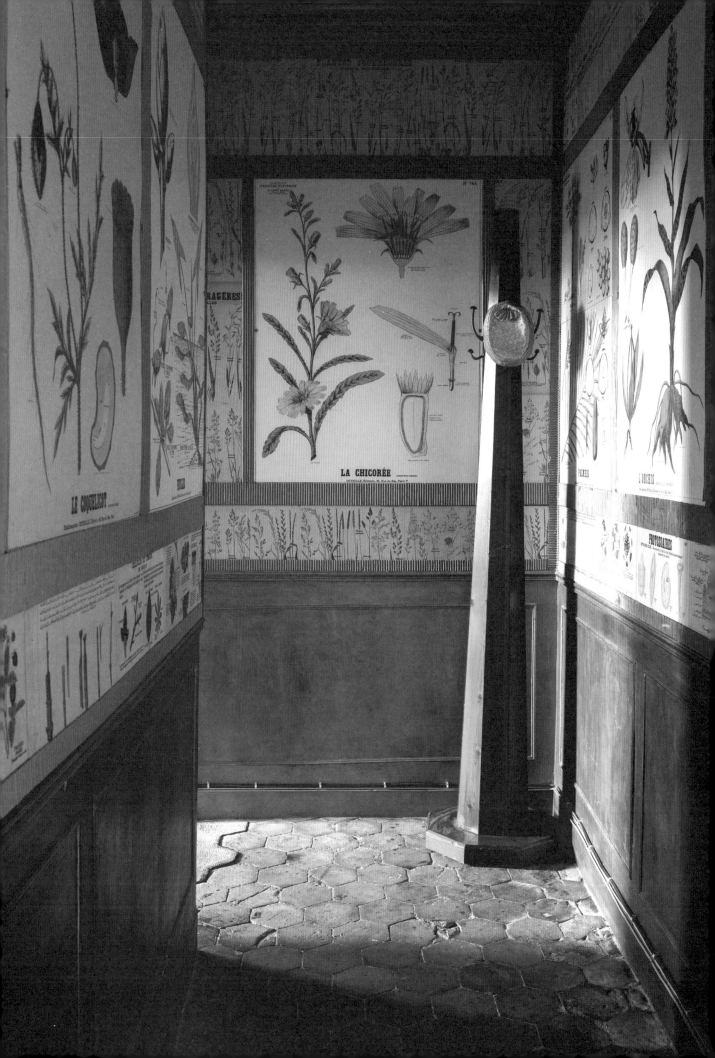

자연에 대한 찬미

프린스 루이 알버트 드 브로이*

프랑스 파리 · 포르투갈 리스본

"저는 직감에 따라서 행동해요."

프린스 루이 알버트 드 브로이Prince Louis Albert de Broglie는 2001년 파리의 유명한 자연과학 전문 상점 데롤Deyrolle을 인수하기로 한 자신의 결정에 대해 이렇게 말했다. 하지만 그것은 지금까지 그가 내린 모든 결정에 해당하는 말이기도 하다. 어린 시절부터 자연 ── 그리고 1831년에 처음 문을 연 이 빈티지 표본 상점까지 ── 을 사랑했던 드 브로이는 경영난을 겪고 있는 데롤을 구해냈다.

2008년 화재로 곤충 표본·과학 서적·동물 박제 등 상점 재고의 80퍼센트가 불에 탔지만 예술 및 패션계 인사들이 돈을 모아 데롤의 재건을 도왔고, 다시 예전의 영광스러운 모습을 되찾을 수 있었다. 드 브로이는 '영감·묘사·보존'이 데롤의 사명이라고 말했다.

지속가능한 농사를 추구하며 '꽃을 키우는 왕자'Gardener prince라는 별명을 갖게 된 드 브로이는 데롤이 생물 다양성과 생태학 교육을 위한 중요한 장소라고 한다. 데롤은 독창적인 디자인이 담긴 자연과학 가이드북을 계속해서 출간하고 있으며, 2007년에는 지속가능한 개발·기후변화·재생에너지 자원·멸종위기종 등의 주제를 다루는 교육용 도표를 출간하기 시작했다.

책은 드 브로이의 삶에서 언제나 중요한 역할을 했다. 그는 가족과 함께 프랑스에서 가장 큰 규모의 사립 도서관을 운영하기도 한다. 리스본에 위치한 보석처럼 빛나는 그의 아파트는 책과 박제로 가득 차 있다. 아름다움과 자연을 찬미하는 장소 같다.

당연히 그가 소장한 대부분의 책 또한 자연사와 관련된 것이다. 18세기 백과사전이나 『대중 천문학』Astronomie Populaire, 아름다운 동식물 삽화들이 가득한 카탈로그 등이다. 드 브로이는 자신이 디자인한 생태계에서 다윈을 다시 읽는 것이 꿈이라고 말한다.

"생태학Ecology의 어원 'ecos'는 집house이라는 뜻을 가지고 있어요. 다시 말해 저는 인류 공동의 집을 보존하는 것에 대해서 항상 깊이 생각하고 있어요. 우리 모두

* 프랑스의 사업가이자 환경운동가. 정치 명문가 출신인 그의 첫 직장은 은행이었지만, 환경과 교육에 특별한 관심이 있어 1992년 투렌 지방의 한 호텔을 매입한 후 국립 토마토 온실을 설립하고 퍼머컬처(permaculture, 영속농업)를 실천하며 650여 종의 토마토를 재배하고 있다. 2001년에는 데롤을 인수하고 자연과 사회 발전에 관한 다양한 전시와 교육 프로그램을 개발하고 있다.

◀ 파리에 위치한 데롤의 사무실 벽에는 그가 만든 유명한 교육용 포스터가 붙어 있다.

는 운명 공동체이기 때문에 동일한 책임감을 가져야 한다고 생각해요."

이러한 그의 책임감은 대대로 공공서비스에 종사했던 그의 집안에서 물려받은 성정이다.

"저는 서로 배려하고 함께하는 문화와 아름다운 피조물, 그리고 책이 가득한 곳에서 자랐어요. 아름다움을 관찰하는 것에는 돈이 들지 않죠. 저는 사람들이 자연의 경이로움을 더 깨달아야 한다고 생각해요."

1. 보관되어 있는 박제들.
2. 자연에 관한 드롤의 아름다운 책들.
3. 아름다움과 자연은 어디에든 존재한다.
4. 드롤의 많은 소장품을 앗아간 화재로 인해 불에 탄 거북이.
5. 책으로 채워진 사무실은 한때 화가 클로드 모네(Claude Monet)의 스튜디오였다.

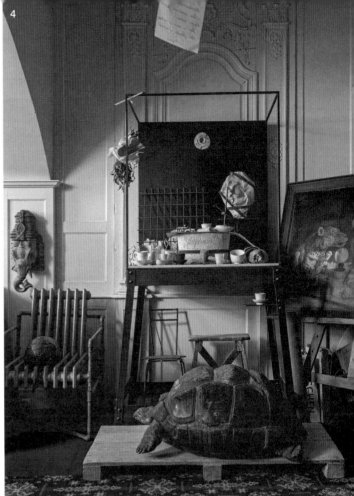
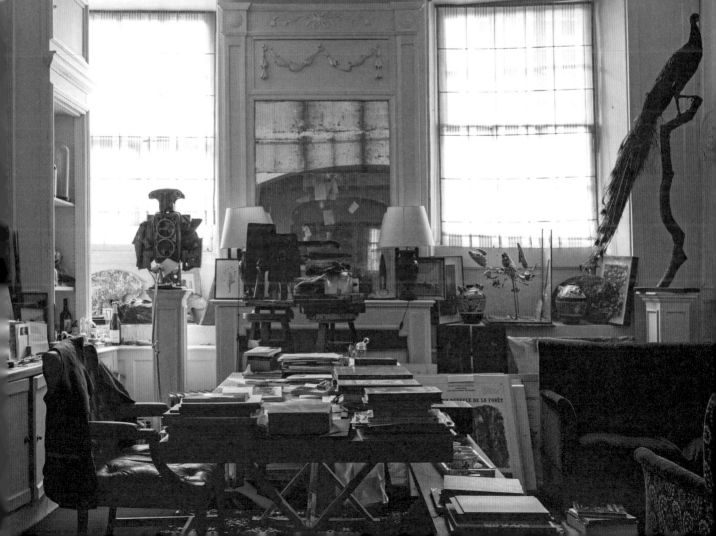

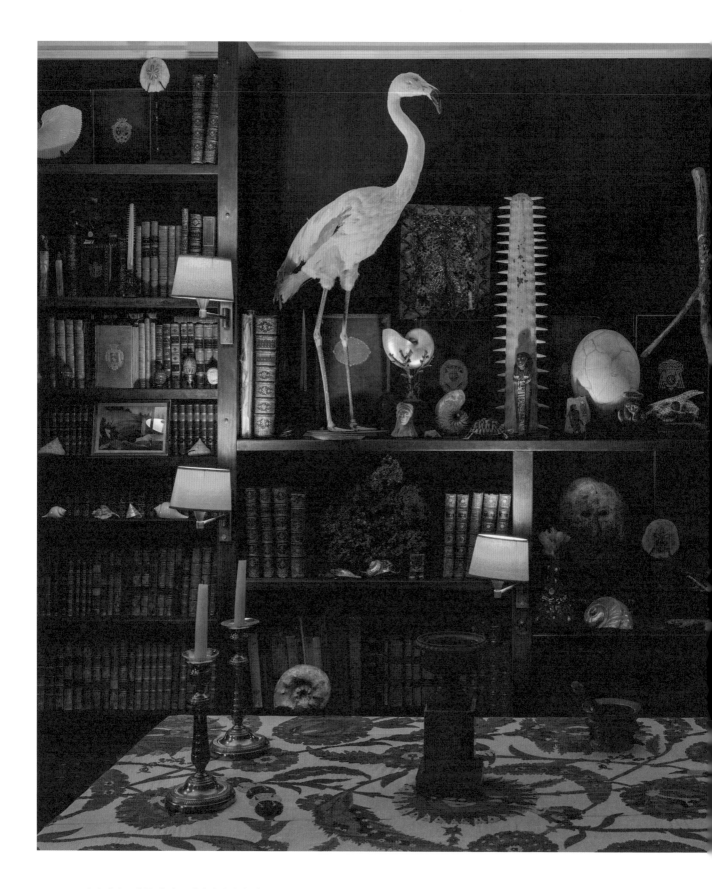

▲ 드 브로이의 아파트에 꽂혀 있는 자연사에 관한 책들.
▶ 리스본 집에서 찍은 프린스 루이 알버트 드 브로이의 모습.

저는 인류 공동의 집을
보존하는 것에 대해서
항상 깊이 생각하고 있어요. **"**

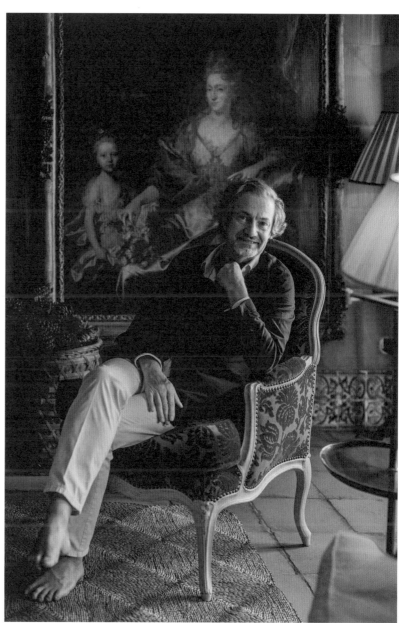

맞춤형 서재

낸시 미트포드Nancy Mitford가 일했던 조지안 타운하우스의 서점 헤이우드 힐Heywood Hill은 여전히 완벽하고 영국스러운 모습으로 건재하고 있다. 독자들은 이곳에서 새 책·중고책·희귀본 등을 숙련된 직원의 도움을 받아 찾아볼 수 있을 뿐 아니라, 서점만의 독특한 구독 서비스에 가입할 수도 있다. 좀더 구체적인 것을 원한다면 서점은 개인 맞춤형 서재를 권한다. 이 서비스는 개인의 다양한 요구를 반영해 만들어진다.

헤이우드 힐은 일반적인 주제 —강아지, 낚시, 미국 베스트셀러 소설, 제1차 세계대전, 처칠— 부터 심오한 주제 —20세기의 모든 항공 일기, 죽기 전에 읽어야 할 300권의 책, 20세기의 모든 탈주자들의 회고록, 인류의 긍정적인 이야기— 까지 모든 분야를 갖추고 있다. 맞춤형 서재에 대해 서점 주인 니키 던Nicky Dunne은 "하나의 서재가 될 수도 있고, 몇 개의 서재를 채울 수도 있어요" 하고 말한다. 그는 직원들과 함께 수개월 또는 수년 동안 각각의 프로젝트를 위해 조사하고, 다양한 채널을 통해서 책을 공급한다.

"특이한 사업이라는 데는 의문의 여지가 없죠."

지금까지 그는 고객에게 의뢰받은 일을 막힘없이 해냈다. 하지만 그런 그조차도 "잠자리dragonflies에 관한 책을 찾는 것은 정말 쉽지 않았다"고 한다.

▲ 헤이우드 힐은 모든 분야에서 가장 구체적인 주제의 책들을 제공한다.

책과 꽃이 있는 집

로빈 루카스*

영국 와이트섬

로빈 루카스Robin Lucas는 와이트섬에 위치한 그의 집에 있는 다양한 종류의 책을 제목을 보지 않고도 줄줄이 외울 수 있다.

"재미있는 책들은 여기에 있어요. 이집트학·고산식물·새에 관한 책입니다."

식탁이 놓인 방의 모든 벽을 채우고 있는 이 핵심 컬렉션은 루카스 가족 서재의 일부일 뿐이다. 그의 집에는 1만 4,000여 권의 책이 있다.

예술가이자 디자이너인 루카스의 삽화는 다양한 기업과 개인 고객들에게 부름을 받는다. 하지만 그의 재능을 하나로 정의 내리기는 어렵다. 뛰어난 정원사이기도 한 그는 1929년에 지어진 집에 아름다운 영국식 정원과 효율적인 주방 정원을 만들었다. 루카스는 항상 스케치북을 가지고 다닌다. 옥스퍼드대학교에서 생물학을 전공한 그는 자연에 특별한 관심을 지니고 있다. 루카스 집안의 내력이기도 하다.

소설은 위층 서재에 꽂혀 있고, 식당 겸 서재로 사용되고 있는 공간은 비문학 책으로 가득 차 있다. 다양한 분야의 책 가운데 새에 관한 책들이 단연 두드러진 위상을 차지한다. 그의 부모님은 꽤 진지한 새 관찰자다. 루카스가 "매우 권위 있는 컬렉션"이라고 말한 것처럼 빅토리아 시대부터 20세기까지 출간된 수백 권의 책이 꽂혀 있다.

루카스의 아버지는 희귀본도 모았는데, 이 책들은 별채처럼 사용되고 있는 방에 주로 보관되어 있다. 미로처럼 세워진 낡은 서가에는 상상할 수 있는 모든 분야의 책 수천 권이 먼지에 쌓인 채 꽂혀 있다.

"여기에서는 언제나 보물을 찾을 수 있어요."

반면 집 안의 나머지 공간은 매우 아늑하고 정리가 잘 되어 있다. 그의 가족은 1980년대에 이 집을 구입한 후, 집이 처음 건축된 1920년대 본연의 아름다운 모습으로 복원하는 작업을 시작했다. 집에 들어서면 한 가정이 오랜 시간 이곳에 살았음이 물씬 느껴진다. 집안 대대로 내려온 가보, 부드러운 느낌의 직물, 『월드 오브 인테리어』World of Interiors 잡지의 구간들, 조상들의 초상화와 달리아꽃까지 이 모든 것들이 아름답게 조화를 이룬다.

* 영국의 디자이너. 대학에서 생물학을 전공했지만 어려서부터 자연과 예술에 대한 남다른 관심을 가지고 있었던 그는 『월드 오브 인테리어』 잡지사에서 오랜 기간 일했고 현재는 일러스트레이션·디자인 스튜디오를 운영하고 있다.

◀ 집안 대대로 간직하고 있는 가보와 책이 함께 어우러져 평화로운 풍경을 만든다.

▶▶ 조류학과 새 관찰에 대한 책이 꽂혀 있는 서가. 루카스는 "매우 권위 있는 컬렉션"이라고 말한다.

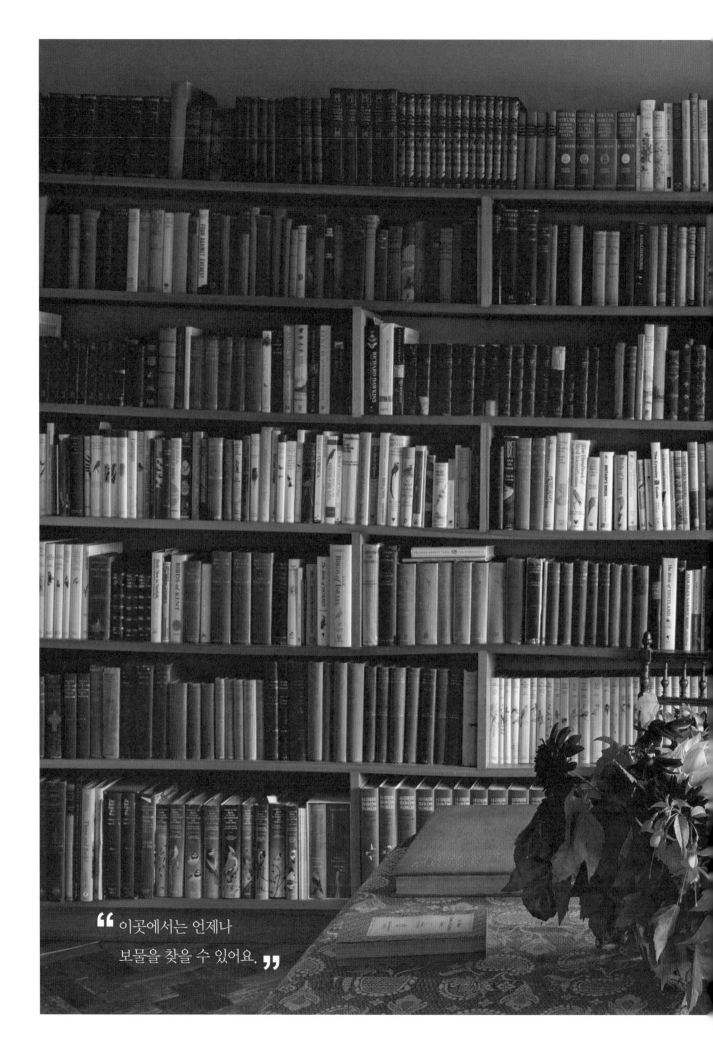

" 이곳에서는 언제나
보물을 찾을 수 있어요. "

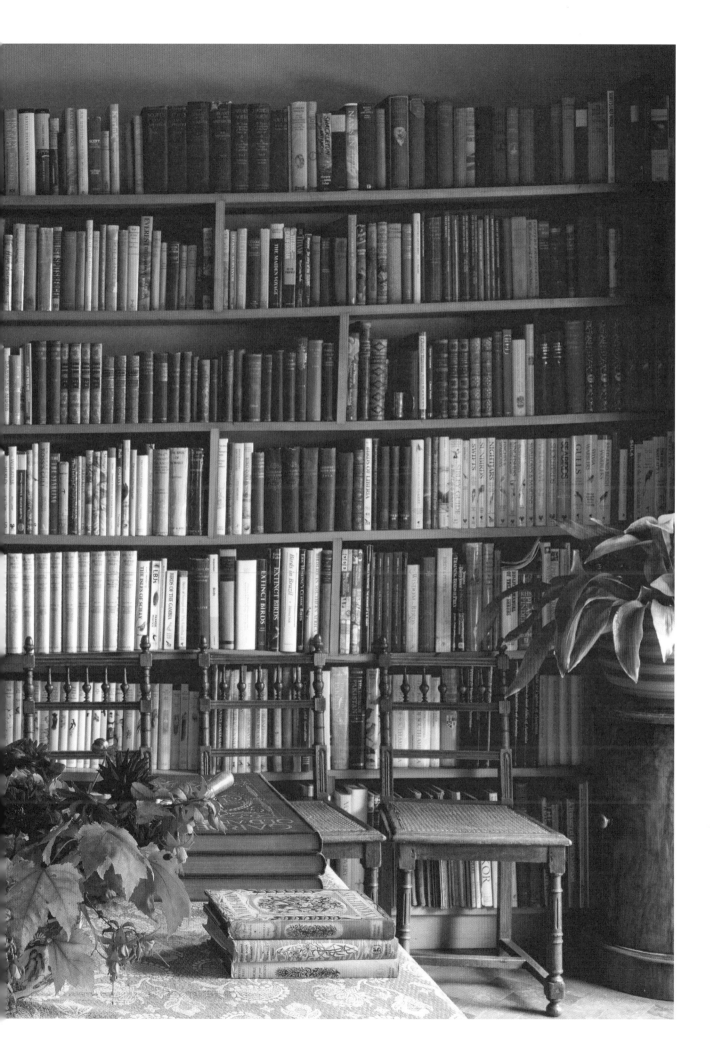

식당에 서재를 만든 사람은 루카스의 부모님이었다.

"책장이 심하게 불안정해요. 소나무는 원래 쪽매붙임* 하는 나무예요. 책의 무게를 견딜 수가 없죠."

책에 쌓인 먼지는 몇 주에 걸쳐서 일일이 손으로 털어낸다. 루카스는 책에 둘러싸여 작업하는 것을 좋아한다. 어린아이였을 때도 그는 언제나 집 안에 있는 책을 스스로 찾아 읽었다.

"새와 자연에 대한 책도 물론 좋지만 제가 정말 좋아했던 책은 건축에 관한 책이었어요."

거트루드 지킬Gertrude Jekyll · 가브리엘 에메리Gabriel Hemery의 정원 디자인에 관한 책도 그에게 분명한 영향을 주었다. 루카스는 특히 자연의 다양한 모습에 대한 영감을 받기 위해 책을 꺼내 보는 것을 즐긴다.

그의 집에는 좋은 책이 넘쳐나지만, 루카스는 주기적으로 서점을 찾는다.

"저는 중고 서점에 가는 걸 좋아해요. 거기서 디자인 책과 경매 카탈로그를 보면 재미있거든요. 다른 곳에서는 쉽게 볼 수 없으니까요. 그런 책들은 집 안 구석구석에서 종종 발견되기도 합니다. 저는 잘 만들어진 종이책들이 좋아요. 물론 오디오북을 듣는 것도 정말 좋아합니다. 특히 기차를 타고 출퇴근할 때는 무조건 듣죠. 오디오북으로 찰스 디킨스와 제인 오스틴의 모든 작품을 들었어요."

어쩌면 요리하는 것을 제일 좋아하는지도 모르겠다고 말하는 루카스는 다양한 종류의 요리책 컬렉션도 소장하고 있다. 요리책 컬렉션은 영국 빅토리아 시대 고서부터 현대 요리에 관한 책까지 모든 분야를 아우른다. 와이트섬과 노섬벌랜드에 위치한 새로운 집에서도 그는 매일 요리한다.

그의 식탁은 아름다운 오찬용 탁자였다가 스케치와 수채화 작업을 위한 작업용 탁자가 되기도 한다. 여기서 작업한 그의 첫 번째 책에는 『신사의 스케치북』*The Sketchbook of a Gentleman*이라는 매우 적절한 제목이 붙었다. 현재 루카스는 그림과 함께하는 투스카니 여행 가이드북을 마무리하고 있다.

* 나무쪽이나 널조각을 바탕이 되는 널이나 바닥에 붙이는 일.

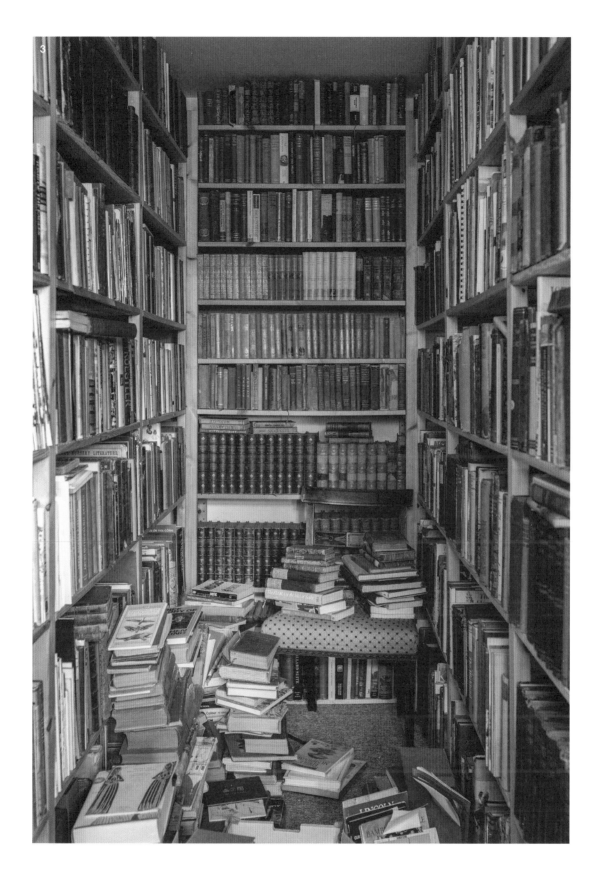

3

1. 와이트섬의 로빈 루카스.
2. 루카스는 『월드 오브 인테리어』 잡지사에서 일한 경험이 있다.
3. 가족의 책 창고는 발견되기를 기다리고 있는 책들로 가득 차 있다.

서른두 번의 여행을 마치며 | 감사의 말

이 책은 서른두 명의 유명 인사들에게 영감을 받아 탄생했고, 그들과 함께 만든 책입니다. 우리를 기꺼이 초대해 자신들의 이야기를 들려주었지요. 개인적인 공간을 책에 담을 수 있게 허락해주시고 환대해주셔서 매우 감사합니다. 모든 서재는 깊은 감동을 주었고, 이를 세상과 공유할 수 있게 된 것을 영광으로 생각합니다.

세이디 스테인과 셰이드 드게스에게,

당신들만큼 훌륭한 파트너는 어디에서도 만날 수 없었을 것입니다. 함께한 여행의 모든 순간들이 정말 행복했고, 덕분에 이 프로젝트는 제가 영원히 기억할 하나의 모험이 되었습니다. 저의 비전을 믿고 프로젝트에 참여해주셔서 감사드립니다. 각자의 분야에서 최고의 전문가인 두 분에게 많은 것을 배웠고 함께 일할 수 있어 큰 영광이었습니다.

세이디 스테인에게,

사람들과 소통하고 각각의 인연을 특별한 이야기로 만들어내는 당신의 탁월한 능력에 정말 감동받았습니다. 프로젝트에 대한 당신의 열정과 이야기꾼으로서의 능력은 정말 대단합니다. 당신의 헌신으로 이 책이 살아날 수 있었습니다.

셰이드 드게스에게,

당신은 눈부신 재능을 가진 예술가입니다. 어떤 상황에서도 가장 아름다운 순간을 담아내는 능력은 정말 놀랍습니다. 전 세계 독자들과 당신이 찍은 사진을 공유하게 되어 무척 설렙니다. 사진 하나하나가 모두 작품입니다.

이 책에 참여한 분들과 우리를 연결해준 모든 분들께도 감사를 드립니다. 특히 저에게 스테인을 소개해주고 프로젝트 진행 내내 우리를 응원해준 나의 친구 레슬리 블룸에게도 감사 인사를 전합니다. 미셸 애덤스, 니키 클렌드닝, 클로에 말, 알렉스 바두쿨, 타라지아 모렐에게도 감사드립니다.

클라크슨 포터Clarkson Potter 출판사와 나의 편집자 안젤린 보르식스에게도 매우 감사합니다. 보르식스, 당신이 내게 보여준 신뢰와 이 책에 쏟아준 노력 덕분에 책이 완성될 수 있었습니다. 당신은 누구나 함께 일하기를 꿈꿀 만한 편집자입니다. 당신과 같은 전문가와 함께 일한 저는 정말 운이 좋았습니다. 이 모든 여정과 탐험의 기회를 주셔서 감사드립니다.

보이지 않는 곳에서 묵묵히 애썼던 모든 분들에게도 감사를 표합니다. 미아 존슨이 세세한 부분을 꼼꼼히 검토하고 신중하게 디자인해준 덕에 이 책이 지금의 모습을 갖출 수 있게 되었습니다. 모든 사진을 힘든 기색 없이 하나하나 감수해줬던 프로덕션 매니저 킴 타이너와 우리의 스케줄을 정확하게 관리해줬던 아이슬린 벨턴에게도 감사를 전합니다. 지면 위의 모든 활자가 완벽할 수 있도록 도와준 프로덕션 편집자 조이스 웡과 카피라이터 셸리 페론에게도 감사를 표합니다.

프로젝트 진행 기간 내내 많은 지원을 해준 출판인 도리스 쿠퍼와 아론 웨너에게도 깊은 감사를 전합니다.

저에게 꿈을 펼치고 매일 새로운 영역에 도전하라고 가르쳐주신 부모님께 감사드립니다.

마지막으로 남편 마이크와 두 아들 줄리안과 울프에게 사랑과 정성을 담아 이 책을 헌사하고 싶습니다. 매일 가족이 기다리는 집에 갈 수 있다는 것은 축복입니다. 마이크, 당신의 지지는 나를 움직이게 하는 모든 것입니다. 당신의 도움 덕분에 꿈을 이룰 수 있었습니다. 줄리안과 울프, 너희가 아름답게 성장하는 과정을 바라보는 것은 엄마에게는 정말 큰 행복이란다. 이 책이 너희에게 세상을 보는 눈을 넓혀주고, 주변 환경에 대한 호기심을 더욱 높여주고, 무엇보다 너희들의 인생에서 책과 이야기에 대한 사랑을 더욱 성장시켜주기를 바란다.

지은이 **니나 프루덴버거** Nina Freudenberger

실내장식 디자이너이자 하우스 인테리어Haus Interior의 창업자. 그녀가 쓴 『서퍼들의 집: 물가에서의 여유로운 삶』*Surf Shack: Laid-Back Living by the Water*은 『아키텍처 다이제스트』*Architectural Digest*, 『베니티 페어』*Vanity Fair*, 『오프라 매거진』*The Oprah Magazine*, 『보그』*Vogue* 등의 찬사를 받았다. 현재 로스앤젤레스에서 남편과 두 아들과 함께 살고 있다.

나만의 미학을 만드는 첫걸음 | 옮긴이 후기

2019년 코로나-19 전염병이 발발하고 전 세계 인들은 유례없는 비대면 시대를 맞이했습니다. 비대면 기간이 길어지면서 회의, 강의 심지어는 방송까지 집 안에서 진행하는 경우가 많아짐으로써, 자연스럽게 화면에 비춰지는 실내 인테리어, 그 가운데서도 특히 서재에 대한 사람들의 관심이 높아졌지요. 격리 상태로 집에 머물면서 독서와 서재 꾸미기 일상을 SNS에 공유하는 사람도 늘어났습니다. 미국의 『워싱턴 포스트』는 "서재가 새로운 전성기를 맞고 있다"며, "자가격리 덕분에 사람들이 책의 가치를 새롭게 깨닫고 있다"고 보도했습니다.

인테리어 디자이너이자 작가인 니나 프루덴버거가 『뉴요커』 기자 세이디 스테인과 사진작가 셰이드 드게스와 함께 작업한 책, 『예술가의 서재: 그들은 어떻게 책과 함께 살아가는가』는 8개국 15개 도시에 사는 예술가 32명의 인터뷰를 읽다 보면 그들의 책에 대한 열정과 사랑이 당장 내 방으로 옮기고 싶을 만큼 탐나는 서재 사진보다 더 아름답고 멋지다는 것을 발견하게 될 것입니다.

집주인의 관심사나 전문 분야에 따라 희귀본·고전문학·현대문학·그림책·예술책 등 다양한 책들이 서재와 집 안 곳곳을 채우고 있습니다. 책을 정리하는 방식도 개인의 성향에 따라서 다양합니다. 어떤 이들은 가장 전통적인 방식인 알파벳 순서로 책을 정리하는가 하면, 분야·작가·색깔에 따라 정리하기도 하고, 아예 정리를 하지 않는 예술가들도 있습니다.

공통점도 있습니다. 첫째, 이 책에 소개된 예술가들의 직업은 작가·일러스트레이터·디자이너·편집자·건축가 등으로 다양했지만, 이들은 자신들의 작업을 위한 자료와 영감을 모두 책에서 구했습니다. 둘째, 대부분의 수집가들은 자신이 좋아하는 책을 다른 사람들과 함께 나누고 싶어 했습니다. 빌려주거나 선물로 주기도 하며 책에 대해서 함께 이야기하는 것을 좋아했습니다.

셋째, 서점에 가서 새로운 책을 찾아보는 행위를 즐기고 종이책을 선호했습니다. "읽은 자리 표시나 종이가 접힌 부분, 책에 적어놓은 메모 등은 책을 읽던 순간을 담은 작은 기록"이라며 "이 기록을 모아보면 하나의 자서전을 보는 것 같다"는 말을 한 펭귄북스의 디자이너 코랄리 빅포드 스미스의 말이 인상적입니다. 마지막으로 책 읽기를 위한 각자가 좋아하는 특별하고 사적인 공간이 있었습니다. 『뉴요커』의 대표 일러스트레이터 르탕은 오래된 푹신한 소파에 앉아서 책 읽는 것을 좋아했고, 캘리포니아의 코뮌 디자인 대표 알론소는 그만의 사적인 독서 공간 "리딩 누크"에서 책 읽는 것을 가장 좋아했지요. 국내에도 잘 알려진 작가 조너선 사프런 포어가 "책 읽는 공간에 따라 책을 통한 생각과 경험도 달라진다"고 말한 것처럼 책 읽는 장소도 읽는 행위만큼 중요한 것입니다.

이 책에서 소개되는 예술가들에게 책은 사물 그 이상입니다. 한 권의 책 속에는 그들의 지적·미학적·감성적인 모든 경험이 담겨 있습니다. 노르웨이 작가 크나우스고르는 새로운 소설을 쓰기 위해서 책을 읽고, 패션 디자이너 필립 림은 영감을 얻기 위해 책을 읽습니다. 또한 파리의 전설적인 문학의 메카 셰익스피어 앤 컴퍼니 대표 실비아 비치 휘트먼에게 책은 아버지 조지 휘트먼과의 추억이자 그녀가 지켜가야 할 유산입니다.

날이 갈수록 풍요로운 다매체 시대를 살아가면서 독서를 하지 않는다는 우려의 소리가 자주 들립니다. 하지만 책이 지니는 지적·미학적·감성적 아름다움은 그 어떤 화려하고 매력적인 매체와도 대체 불가능하다고 생각합니다. 이는 전염병 시대를 살아가며 다시 한번 증명되었습니다. 누군가는 멋진 인테리어 소품으로 책을 사용하고, 누군가는

소통과 공감을 위해 책을 읽고 나누는 것을 우리는 경험했습니다.

이 책을 첫 번역서로 맡게 된 것은 행운이었습니다. 책에 소개된 많은 예술가들은 각 분야에서 이미 잘 알려진 전문가들이지만, 그들의 못 말리는 책 사랑과 관련된 다양한 에피소드가 평범한 저와 별반 다르지 않다는 것을 발견하며 기뻤습니다. 또한 이전에 알지 못했던 새로운 예술가와 그들의 작품을 공부하며 견문을 넓힐 수 있었고, 무엇보다 수집가들이 특별히 좋아하는 책 소개를 통해서 새로운 책을 발견하는 '소확행'의 기쁨을 느꼈지요. 뿐만 아니라, 각 장 사이사이에 소개된 세계 곳곳의 서점과 도서관의 풍경 그리고 거기에 얽힌 이야기를 번역할 때는 마치 그곳에 있는 것 같은 상상을 하면서 여행 결핍증을 해소하기도 했습니다.

알론소가 자신의 서재 속 책들은 오랜 친구와 같아서 "자주 보지 못하면 보고 싶어진다"고 고백한 것처럼 책은 우리에게 다정한 친구가 되어주기도 하고 풀리지 않는 삶에 대해 답을 주는 조언자가 되어주기도 합니다. 이렇게 좋은 책들이 일상의 활력을 더하는 아름다운 인테리어 소재도 되어주니 정말 고마운 존재가 아닐 수 없습니다. 이 책을 읽는 독자에게 책 속에 수록된 250장의 서재 풍경 가운데 가장 마음에 드는 사진 몇 장을 골라 나만의 서재와 '리딩 누크'를 만들어보기를 권합니다. 읽지 않은 책들이 쌓이는 것에 대한 부담감은 잠시 접어두고요. 멕시코 출신 예술가 페드로 레예스의 말처럼 많으면 많을수록 우리의 지식을 풍요롭게 하는 책은 "소유와 존재의 문제에서 가장 자유로운 유일한 대상"이 아닐까요.

2022년 3월 29일
노유연

―――
옮긴이 노유연 盧唯蓮 Yooyeon Noh

미국 리하이대학교Lehigh University에서 국제관계학과 경제학을 전공했고 이화여자대학교 국제대학원에서 국제통상학으로 석사학위를 받았다. 대외경제정책연구원에서 동아시아 경제협력 분야를 연구했다. 현재 출판사에서 외서 기획 및 번역을 하고 있다.

▲ 사진작가 토드 히도의 샌프란시스코 집에 꾸민 '책을 위한 방'

▲ R.O. 블레크먼 집에서 발견된 메모가 군데군데 붙어 있는 책들.

예술가의 서재
그들은 어떻게 책과 함께 살아가는가

지은이 니나 프루덴버거
옮긴이 노유연
펴낸이 김언호

펴낸곳 (주)도서출판 한길사
등록 1976년 12월 24일 제74호
주소 10881 경기도 파주시 광인사길 37
홈페이지 www.hangilsa.co.kr
전자우편 hangilsa@hangilsa.co.kr
전화 031-955-2000 **팩스** 031-955-2005

부사장 박관순 **총괄이사** 김서영 **관리이사** 곽명호
영업이사 이경호 **경영이사** 김관영 **편집주간** 백은숙
편집 박희진 노유연 이한민 박홍민 김영길
관리 이주환 문주상 이희문 원선아 이진아 **마케팅** 정아린
디자인 창포 031-955-2097
인쇄·제책 신우인쇄

제1판 제1쇄 2022년 4월 15일
제1판 제5쇄 2023년 9월 15일

값 33,000원
ISBN 978-89-356-7414-5 03600